高等院校艺术学门类『十三五』规划教材

艺术设计
ARTDESIGN

舞蹈编排与创作技法基础教程

WUDAO BIANPAI YU CHUANGZUO JIFA JICHU JIAOCHENG

主　编　周　黎
副主编　陈雨豪　熊一璇

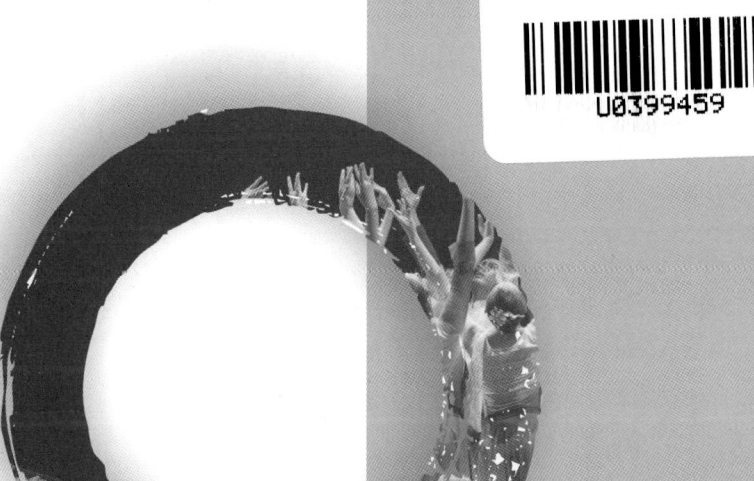

华中科技大学出版社
http://www.hustp.com
中国·武汉

内容简介

本书系统梳理了舞蹈编排与创作的基础知识，主要包括舞蹈的语言，舞蹈艺术的处理，舞蹈与其他艺术的合作，舞蹈开场、高潮、结尾的处理，编舞的基本方法，编舞技法种类，编舞中的形式感，动作元素编舞训练，独舞编舞技法训练，双人舞编舞技法训练，三人舞编舞技法训练，群舞编舞技法训练，舞蹈创作技法与舞蹈创新，舞蹈编导举例，舞蹈之创见，舞蹈作品的内容和形式，舞蹈作品的内容美和形式美，舞蹈思维和舞蹈形象，舞蹈作品的意境等内容。

图书在版编目（CIP）数据

舞蹈编排与创作技法基础教程 / 周黎主编. — 武汉：华中科技大学出版社，2016.9（2022.7 重印）
高等院校艺术学门类"十三五"规划教材
ISBN 978-7-5680-2030-5

Ⅰ.①舞… Ⅱ.①周… Ⅲ.①舞蹈编导 – 创作方法 – 高等学校 – 教材 Ⅳ.①J711.3

中国版本图书馆 CIP 数据核字(2016)第 155608 号

舞蹈编排与创作技法基础教程	
Wudao Bianpai yu Chuangzuo Jifa Jichu Jiaocheng	周 黎 主编

策划编辑：	彭中军
责任编辑：	彭中军
封面设计：	孢 子
责任校对：	何 欢
责任监印：	朱 玢
出版发行：	华中科技大学出版社（中国·武汉）　电话：(027) 81321913
	武汉市东湖新技术开发区华工科技园　邮编：430223
录　排：	武汉正风天下文化发展有限公司
印　刷：	武汉科源印刷设计有限公司
开　本：	880 mm×1 230 mm　1/16
印　张：	8
字　数：	245 千字
版　次：	2022 年 7 月第 1 版第 7 次印刷
定　价：	49.00 元

本书若有印装质量问题，请向出版社营销中心调换
全国免费服务热线：400-6679-118　竭诚为您服务
版权所有　侵权必究

目录

第一章 舞蹈的语言 ... 1

第一节 舞蹈动作 /2
第二节 舞蹈语句 /2
第三节 舞蹈段落 /3

第二章 舞蹈艺术的处理 ... 5

第一节 重复的艺术处理 /6
第二节 夸张的艺术处理 /6
第三节 对比的艺术处理 /7
第四节 平衡的艺术处理 /8
第五节 拟人、象征的艺术处理 /8
第六节 铺垫、衬托、渲染的艺术处理 /9

第三章 舞蹈与其他艺术的合作 ... 11

第一节 从文学到舞蹈的转化 /12
第二节 舞蹈与音乐、舞台美术的合作 /13

第四章 舞蹈开场、高潮、结尾的处理 ... 17

第一节 舞蹈开场呈现方法 /18
第二节 舞蹈高潮的表现方法 /20
第三节 舞蹈结尾的处理方法 /21

第五章 编舞的基本方法 ... 25

第一节 重复 /26

第二节　对比　/26
第三节　平衡　/27
第四节　变换（变化与转换）　/28
第五节　复合　/28
第六节　动作比拟　/29
第七节　连接　/29
第八节　延伸　/29
第九节　模进　/30
第十节　修饰　/30

31　第六章　编舞技法种类

第一节　动作元素编舞法　/32
第二节　造型贯穿法　/33
第三节　动律与律动的连接法　/34
第四节　动作、动势编舞法　/34
第五节　动作部位限定法　/35
第六节　音乐编舞法　/35
第七节　即兴编舞法　/35

37　第七章　编舞中的形式感

第一节　形式的概念功能及作用　/38
第二节　舞蹈的形式感　/38
第三节　形式感的种类　/39

41　第八章　动作元素编舞训练

第一节　动作变化练习　/42
第二节　舞句编舞练习　/45
第三节　舞段编舞练习　/45

47　第九章　独舞编舞技法训练

第一节　动态切入编舞练习　/48
第二节　关节撞击编舞练习　/48

第十章　双人舞编舞技法训练 　51

第一节　镜子形式编舞练习 /52
第二节　影子形式编舞练习 /53
第三节　牵引形式编舞练习 /53
第四节　穿套形式编舞练习 /54
第五节　复调形式编舞练习 /54

第十一章　三人舞编舞技法训练 　55

第一节　重奏式编舞练习 /56
第二节　衬托式三人舞编舞练习 /56
第三节　纽结式三人舞编舞练习 /57

第十二章　群舞编舞技法训练 　59

第一节　斜线调度编舞练习 /60
第二节　纵线调度编舞练习 /60
第三节　横线调度编舞练习 /61
第四节　曲线调度编舞练习 /61
第五节　点、线、面、体综合调度编舞练习 /61

第十三章　舞蹈创作技法与舞蹈创新 　63

第一节　以"点"贯穿的创作技法 /64
第二节　充分挖掘民间舞表现运动 /65
第三节　对原生态舞蹈的继承与发展 /66
第四节　情节与情绪在舞蹈动作设计中的统一呈现 /67
第五节　舞蹈意识创新 /68

第十四章　舞蹈编导举例 　71

第一节　舞蹈《哎—无奈》/72
第二节　舞蹈《秋海棠》/72
第三节　舞蹈《搏了·哭了》/73

第十五章 舞蹈之创见 /75

第一节 舞蹈《胭脂扣》/76
第二节 舞蹈《龙之印》/77
第三节 舞蹈《最后的探戈》/77

第十六章 舞蹈作品的内容和形式 /79

第一节 题材和主题 /80
第二节 人物和情节 /83
第三节 环境和氛围 /84
第四节 主题和结构 /85
第五节 动作和语言 /90

第十七章 舞蹈作品的内容美和形式美 /95

第一节 舞蹈作品的内容美 /96
第二节 舞蹈作品的形式美 /98
第三节 舞蹈美是内容美和形式美的完美结合 /101

第十八章 舞蹈思维和舞蹈形象 /103

第一节 开启舞蹈思维的原动力 /104
第二节 舞蹈构思的典型化过程 /106
第三节 舞蹈形象思维的活跃发展过程 /107
第四节 舞蹈形象思维的情感活动 /109

第十九章 舞蹈作品的意境 /111

第一节 境界说是中国传统文艺美学的重要理论 /112
第二节 舞蹈艺术的意境创造 /113
第三节 舞蹈意境的结构层次 /114
第四节 舞蹈意境的审美特征和意境创造的途径 /116

参考文献 /119

第一章

舞蹈的语言

WUDAO DE YUYAN

舞蹈几乎有着与人类等长的历史。舞蹈语言，作为一种"语言现象"，同人类社会其他语言有着共同的特点，同时有着鲜明独特的个性。

舞蹈语言，来自人类早期的身体语言。在原始社会，人类为了生存，与自然搏斗，以简单的身体语言作为交流的手段，正由于舞蹈用形体表达情感，舞蹈语言才能跨越地区、民族与国界，成为人类共同理解的"世界语"。

舞蹈语言是一种确定的、规范化的"有形可见的动作流"，包括动作（舞蹈动作）、舞句（舞蹈语句）和舞段（舞蹈段落）三个层级。

第一节 舞蹈动作

舞蹈动作在舞蹈语言中属于基础级，是构成舞蹈语言的"基础材料"。

舞蹈动作有十大要素，内外各五个。内是意、劲、精、气、神，外是手、眼、身、法、步。人的外部肢体动作总是受体内器官的内在活动支配与支持的，每个动作由四个基本元素组成。

（1）动态，即动作的姿态。它包括静止的姿态、流动的姿态、舞步等。

（2）动速，即动作的节奏、速度。

（3）动律，即动作的空间走向，流动疾缓的内在规范。

（4）动力，即动作的力度。动作的力度有两层含义。一是指动作力度与情感强度的统一，形成一种情感倾向。同样是往前走步的动作，快步表现欢快、兴奋或焦急，慢步表现踌躇、思考或留恋。一样的动作，由于动力的改变，产生两种完全不同的情绪表现。二是指动作在运动中的"力效"——如力点的爆发、力点的转移、力点的延伸等。

以上几个元素是构成一个动作的基本成分，这些成分的组合，便是使动作具有造型美、流动美、情感美的内在成因。

掌握了这些元素的性能之后，便可根据表现内容的需要，将这些元素发展、变化、重组构成新的动作，并以这个新的动作作为母体动作或核心动作，发展成新的系列动作。什么样的题材就需要什么样的素材来表现。不强调素材的风格，更多地强调素材的可变性、可发性，以恰当表现题材或人物情绪为目的，选择某种风格的动作为核心，根据元素发展、重组的原则去变化，便可创造出与核心动作风格特点近似的系列动作来表现作品的内容。

第二节 舞蹈语句

舞蹈语句是根据一定的创作意图、一定的情感倾向，按照一定的形式逻辑把单一的动作进行编创的有意创作

媒介，具有相对独立的内涵与形式。从动作到舞句，既有形式上的升级，也有意义上的升级。

舞蹈语句的独立性应具备的三个条件如下。

（1）形式相对完整、独立。

（2）能够向观众传达作者的意图。

（3）不用借助于其他的辅助手段。

舞蹈语句由舞蹈动作发展而来，又向着更深层次的舞蹈段落延伸而去，最后扩展成一部完整的舞蹈作品。只有具备延展性的舞蹈语句，才有发展成为舞蹈作品的潜能。因此，对舞蹈语句的寻找和锤炼，是舞蹈作品创作至关重要的步骤和依据。

第三节

舞蹈段落

舞蹈段落也称舞段，由舞蹈的若干具体段落构成。在舞剧中，用独舞、双人舞、群舞、情境性舞段、场面性舞段等不同性质、不同表现作用的舞段共同去体现作品的主题和对人物形象的渲染与塑造。

舞蹈段落作为舞蹈作品的基本单元，汇集了舞蹈动作、舞蹈语句的基本要素，具备舞蹈语言的基本条件，如表情达意、借喻暗示、唤起回应、引发联想、沟通、共鸣以及形式美的欣赏等。不同性质的舞段在作品中有不同的作用，因为它们各有不同的表现功能。不同表现功能的舞段汇集成一部作品，各个舞段既有不可替代的价值，又能将别的舞段衬托得突出新颖，从而共同完成主题的表达及人物的塑造。西德斯图加特芭蕾舞团艺术指导克兰科编创的、被誉为新古典派代表作品《奥涅金》，共由九个舞段构成，其中有六段双人舞，三段群舞。每个舞段作用明确、简练、恰到好处，既各有功能，又相互联系，相得益彰，充分显示舞剧大师克兰科的创编水平。

大型舞蹈作品，特别是情节清晰的舞剧，舞段构成是决定作品整体效果的关键，是编导对舞蹈语言深入理解的结果。把不同性质的舞段安排在最恰当的场次中，收到最佳的艺术效果，能全面体现编导的创作表现、题材认识、人物塑造和搭建结构的能力。

第二章

舞蹈艺术的处理

WUDAO YISHU DE CHULI

舞蹈艺术的特点是通过人体动作表演来反映生活、塑造形象、表达人的内心情感。要提炼生活素材，选择主题内容，将舞蹈结构、舞蹈动作、舞蹈语言、舞蹈构图、舞蹈音乐和舞台美术等表现手法进行技术加工和特殊的艺术处理。同时分析动作概念，动作种类，动作创造，动作变化，动作远景，动作发展，舞句、舞段和动作的形式结构，研究动作性能，总结动作规律，提高运动能力，才能恰如其分地表达生活，塑造栩栩如生、富有现代意识的艺术形象。舞蹈处理的方法多种多样，归纳起来有重复，夸张，对比，平衡，拟人、象征，铺垫、衬托、渲染等几种。在创作中，充分发挥各种处理方法的作用，才能显示其艺术价值。

第一节 重复的艺术处理

重复的方法也称再现法，既将舞蹈中已出现的动律、动作、姿态、步法、技巧等表现手段，在适当处再次展现，如简单动作重复（单一动作重复），组合重复，舞句重复，舞段重复，舞蹈技巧的重复，表演的重复，构图、画面的重复，音乐形式的重复，开头、结尾的处理方法的重复。

重复是常见的一种编舞方法。如原南京军区编排的双人舞《望穿秋水》，在思念的音乐中，女演员重复几次出现双手相贴，在身前往高空画圈，以及在地面艰难爬行的动作，渲染了"遥遥右望，凄楚悲切"的主题内容。赵明创作的男子群舞《走、跑、跳》，以生活中部队正步的动态为主题动作基础，重复并发展成抬腿正步走，吸腿正步走，勾脚旁虚正步走等动作，并在重复的音乐形式中，以群舞、独舞、双人舞等不同形式出现，时而又分为若干组，在横线、竖线中变换画面构图，体现了战士奋力拼搏，坚强勇敢的军人气质。

重复的方法是编舞工作中最简单，而又最重要的方法之一，能营造一种情感的诱惑力和穿透力，使量变发展成质变，达到突变、加深印象、深化主题的作用。

第二节 夸张的艺术处理

将舞蹈动作、舞姿、步伐及人物思维、表现心态、情节发展、情感宣泄、构图等艺术处理方法，在幅度、力度上加以夸张或浓缩。夸张的艺术处理方法，又分为内容的夸张手法和形式的夸张手法两种。

一、内容的夸张手法

内容的夸张手法有人物思维想象和思维发展的夸张，内心情感和表现心态的夸张，艺术形象的夸张，情节内

容的夸张，结构处理的夸张等。

二、形式的夸张手法

形式的夸张手法有舞姿、动作的夸张，动态风格的夸张，舞蹈步法的夸张，构图处理的夸张，舞蹈技巧的夸张等。

如《瞧！这些东北妮儿》，作者采用"掸身""扣扣子""提鞋"和"单绕花圆场、左右交叉步、上捅绕花、二步一抬腿上绕花"等动作时，大胆加大胯部的扭动和脸部夸张的表演情绪，以及队形画面的夸张变化，充分表现热爱生活的东北妮儿的活泼、泼辣的性格。

以生活为依据，在艺术形象的自身逻辑范围内，进行大胆合理的艺术夸张，使情节更加生活化，使形象更加典型，突出了作品的表现内容，起到了增强艺术感染力的作用。

第三节
对比的艺术处理

将舞蹈艺术中表现方法、表现形态及表现意识等方面，进行相反或相对的关系对比，借以塑造鲜明深刻的舞蹈形象。对比的方法运用在动作设计上，线条运用、结构安排、情节处理和人的身体、精神面貌上，以及运用在画面构图、音乐变化和服装、道具、灯光布置等方面。其表现方法如下。

力度对比：强与弱、强与强、弱与弱的对比。

速度对比：动作流动和构图变化中的快与慢，急与缓的对比。

幅度对比：高与低、大与小、深与浅、厚与薄、长与短、宽与窄、曲与直、疏与密、聚与放、单线与复线的对比。

动韵对比：重与轻、刚与柔、提与沉、冲与靠、含和展、收与泄的对比。

动态对比：动与静、隐与显、张与紧、开与关、绷与勾、藏与露的对比。

结构对比：繁与简、巧与拙、雅与俗、开头与结尾，以及发展中的自我对比。

音乐对比：速度、力度、气氛、节奏的对比。

色光对比：明与暗的光线、冷与暖的色差、浓与淡的品位对比。

舞台空间与人体方位的对比：大型组舞《黄河》第一段，全体演员跪地划船，同时交替跃起甩腰再跪地，形成明显的高与低、上与下、动与静的对比，体现了黄河儿女与波涛汹涌的黄河水搏斗的情景。中间抒情、变奏部分中，男女群舞及双人舞的不断变换，有聚有放，有分有合，时而慷慨激昂，时而痛苦挣扎，时而展现美好的回忆，时而憧憬幸福的未来，各种情绪的对比，表现煎熬中的黄河人对幸福的追求。最后一段运用了一组接一组激情满怀的大幅度动作和多变力度、粗细线条的对比，生动地表现了坚毅刚强的黄河人的形象。

有比较就有鉴别。对比的方法，使舞蹈形象更加鲜明突出。

第四节 平衡的艺术处理

"平衡"一般和"对称"联为一体。从概念上分析,平衡对称(均衡对称)是指两边物体体积或重量大致相等,给人以平衡、安定、和谐的美感享受。平衡(均衡)是指两边物体体积大小虽有差异,但质量大致相等,形成一种安稳而又欢快、灵活的审美感受。平衡在不平衡中产生与发展,生活中的平衡包括原始自然平衡和人为的建造平衡,舞台上的平衡体现在动作、情感、构图、音乐、舞美以及营造的气氛等方面,包括以下内容。

对称平衡:动作和队形绝对平衡和相对平衡,结构顺序和结构比例平衡,动作和构图在运动中平衡。

自然平衡:日常生活状态产生的平衡。

不规则、不对称的平衡:与对称平衡相反。

平衡创造一种美的意境,产生美的感受。

第五节 拟人、象征的艺术处理

一、拟人

拟人是以人体动作模拟某种其他动物或物体。

舞蹈《担鲜藕》中的藕,喻物于人,以人为物,表现十一届三中全会以后农民丰收的喜悦心情。拟人还具有移情的作用,如在《二小放牛郎》中,12个小演员的视觉形象,时而是小牛,时而是小丫头,时而是老区人民,突出了王小二为革命不惜牺牲的献身精神。云南保山歌舞团,以伞结构形式编排的舞剧《啊,傈僳》以肢体相互连接,形成山的形状,不但强化了原生态味道的挽手挽臂形态力度,而且加强了人就是石头,石头即为人的形象意味。

二、象征

象征是以形象象征某种思想,以实物象征某种崇拜,以内容象征某种精神,以具体的事物表现某种哲理。

孔雀是傣族人民的图腾,象征着吉祥,《金色的孔雀》《雀之灵》体现一种精神向往,表现人民追求和谐美

满的幸福生活。舞剧《卓娃桑姆》中，卓娃桑姆送给流浪艺人一个"戈乌"，象征着祝福流浪艺人平安吉祥。《绿色的桌子》中的死神，象征着挑起战争的侵略者，舞蹈表达了全世界反抗战争、热爱和平的美好愿望。

第六节 铺垫、衬托、渲染的艺术处理

一、铺垫

铺垫是为了引现作品中将要出现的人和事而铺设的艺术"阶梯"。

舞剧《草原儿女》第一场的挤奶舞，铺垫了特木耳和斯琴对草原的眷恋、对羊群的关心，对集体财产的爱护，突出了人物的形象和品格，使本剧高潮——兄妹在雪洞里用身体保护羊群的动人一幕——更加感人肺腑。

二、衬托

衬托是为突出主题，体现主要人物，采用群舞衬托独舞，或甲方衬托乙方的艺术处理方法。

大型舞剧《红色娘子军》洪常青就义一场，反动派狼狈狰狞的慌乱衬托了英雄视死如归的革命精神。《一个扭秧歌的人》中，在弟子豪放有力的大秧歌舞蹈动作的衬托下，体现了老艺人对艺术的追求，突出了民间艺术家的形象。

三、渲染

渲染是为了突出人物性格，强调某种情感活动，而将实际生活中并不需要很大幅度和长篇幅的动态，加以放慢、加大、增长，使体现的内容更加生动、感人。

《月牙五更》——情哥情妹在小河边幽会，姑娘们赶来凑趣，逗乐，冲散情人，以及"梦四更·盼妻"，孤独的光棍汉，抱着枕头，梦娶媳妇。这些渲染的手法，表达了东北人民对生活的热爱和对美好幸福的追求。

第三章

舞蹈与其他艺术的合作

WUDAO YU QITA YISHU DE HEZUO

第一节 从文学到舞蹈的转化

舞蹈是在特定的时间与空间中，以人体动作语言来塑造人物形象和反映现实生活的视觉艺术。舞蹈作品主要通过人体动作来表现作品的内容、情节和人物的情绪、情感等。动作性是舞蹈的主要特征。

文学则是用语言、文字作为表现手段和形式来塑造人物形象和反映现实的一种艺术形式。在整个艺术门类中文学与其他姐妹艺术有着广泛的、密切的联系，文学在艺术门类中处于基础的地位。拿文学和舞蹈来说，有一些舞蹈，其文学剧本就是舞蹈创作的基础和依据。同时艺术作品的文学性也是其思想性的基础，一部艺术作品有了一定的文学性，思想性就会更强，作品才会有更高的意境和说服力。文学用语言、文字来塑造艺术形象，它不能像绘画那样使用色彩和线条塑造直接可观的形象，也不能像音乐、舞蹈那样可以由听觉、视觉直接感知形象。文学塑造形象的方式是间接的，因为语言、文字是一种抽象的、代表一定概念的符号，文学家要用这些符号来表达自己的思想情感，这些文字不能够直接去塑造艺术形象本身。所以说文学作品中描写的人物、事物、环境、音响、色彩等都是看不到、听不到的。

一、舞蹈与文学的关系

舞蹈与文学的关系是很密切的。首先，文学知识是整体文化知识的一部分，文学知识的积累对编导自身对舞蹈作品的理解、对作品思想所能达到的深度等方面起着至关重要的作用。例如，在具体创作过程中，作品的结构、情节的铺垫、细节的描绘、人物的刻画、环境的设置以及夸张、对比等艺术手法的应用，都需要从文学作品中吸收营养。其次，舞蹈作品中能够体现的民族文化底蕴，与舞蹈作品中所包含的文学性是分不开的，因为文学及其作品中包含了世界上不同国家、不同民族的历史文化，有一个庞大的文化基础。而舞蹈如果只流于形体动作，没有较深的精神内涵以及文化底蕴，这样的舞蹈作品在质量、分量、力度和水平等方面就较弱。舞蹈作品中应渗透较深刻的文学性，有了文学性，舞蹈作品就会在思想性方面有较大的升华。

在自然界和艺术领域中，各门类之间相互联系和融通的现象是普遍存在的，文学与舞蹈也不是各自独立的，而是相互联系和相互融通的。因为从艺术的发展史来看，有一些现在作为独立门类的两门或多门艺术本来就是结合在一起的，例如在原始艺术中，音乐、舞蹈与诗歌，就是"三位一体"的结合体，是一门艺术。

不同的艺术门类之所以能够相互联系甚至结合在一起，首先是因为它们有共同的特性。也就是说，它们都是客观世界在人的意识领域中的审美反映，都以感性形象来反映世界。

这是它们共同的基础，是它们能够相互联系和融通的根本原因。例如音乐和舞蹈除了同样在过程中展示之外，还在节奏性和韵律性等方面有共同特性。

一种艺术经常会从其他艺术中吸收自己需要的东西，例如不少舞剧就是吸收了文学作品中的题材，把文学作品进行了"改编"。法国雕塑大师罗丹说：当一种文学的题材已为人所熟悉，艺术家可以拿来用，而不必怕人不懂。

二、舞蹈中的文学性

一方面,舞蹈作品不论是表现情节、内容还是表现人物情绪,如果包含了较深的文学性,有较深的文化底蕴,加之演员对作品的深刻理解和表现,展现给人们的将是一件有血有肉、有深度的舞蹈作品。舞蹈作品要反映不同的人物形象、不同的意境和情节,表现作品中的"诗情画意"(所谓"诗情"就是通过舞蹈表现出的文学因素;所谓"画意"就是通过舞蹈表现出的意境因素)。在编创舞蹈的过程中,就需要运用文学的修养来丰富编导的想象力。深厚的文学修养能够使舞蹈编导将生活的积累升华为艺术的构思,使编导的形象思维插上翅膀,创造出诗一般的意境。所以说舞蹈中的文学性是十分重要的。另一方面,中外有很多舞蹈与舞剧作品,都是根据文学作品改编的,例如《罗密欧与朱丽叶》《唐·吉诃德》《红楼梦》《祝福》《红梅赞》等。

三、文学中的舞蹈性

文学是以语言为手段来刻画人物形象和描写现实的,有些文学作品描写的情节内容很复杂。而舞蹈是以抒情见长的,不善于表现复杂的内容,情节复杂的文学作品,其舞蹈性就不强。如果一部文学作品的舞蹈性成分较少,"可舞性"不强,那么它就不便于由舞蹈来表现。如果一部文学作品中的一段故事情节、一个情景的"可舞性"很强,就适合用舞蹈艺术来表现,这样编排出来的舞蹈,就会体现出这件作品的文学性。

第二节
舞蹈与音乐、舞台美术的合作

一、舞蹈与音乐

(一)舞蹈与音乐的关系

舞蹈和音乐的关系是密不可分、水乳交融的。音乐以优美的声音来创造听觉的形象,舞蹈以优美动作来创造视觉的形象。两者的结合,构成时空中流动的舞蹈艺术。舞蹈都以音乐为伴奏,如何将音乐与舞蹈有机地结合呢?首先,应该明确音乐和舞蹈是一对相互配合的统一体,一部好的音乐能够使舞蹈语汇凝练、集中并富有情感,能够提示舞蹈动作及情感的内涵,使舞蹈的思想性和动作性更加丰富。舞蹈音乐不仅能给舞蹈以长度、节奏和速度,而且能给舞蹈以情感提示。舞路与音乐有机结合,才能塑造出完整的舞蹈形象。所以说在舞蹈作品中,舞蹈和音乐共同担负着表现思想内容、刻画人物形象的任务。好的舞蹈作品能够使音乐的内涵和思想更加活跃,给人以音乐形象的流动美之感。其次,在以舞蹈为主要表现手段的作品中,音乐起着辅助作用,音乐能够淋漓尽致地表现舞蹈的主题与气氛,舞蹈要表现什么样的主题、内容或者情绪,就应该运用什么样的音乐。巴黎皇家音乐学院的舞蹈艺术家梅涅斯特利耶,在他1684年《根据戏剧的规则谈论古今舞剧》的著作里,谈到音乐在舞剧中的作用

时指出：音乐是为动作而存在的，而不是动作为了音乐。这个问题可以分两部分来说：一是编导可以先构思作品和立意，确定要表现的内容，再来构思结构和编排具体的内容，然后请作曲家根据舞蹈作品的内容情绪，构思、创作与之相符合的音乐；二是舞蹈编导先选定一首好的音乐，受音乐的提示和感染，在音乐的基础上编排出漂亮的舞蹈。这就需要很好地把握音乐给舞蹈的提示和音乐的风格，淋漓尽致地发挥想象，运用编创技法，表现音乐所提示的内容、情节以及感情。在舞蹈作品中，舞蹈与音乐共同担负着表达思想情感、叙述情节内容、刻画人物形象的任务，所以舞蹈与音乐相互有机地配合，才能够塑造出完美的舞蹈艺术形象。

（二）舞蹈中对音乐的运用

在舞蹈对音乐的运用过程中，要考虑运用音乐时的普遍规律，并且考虑舞蹈是什么样的情节、情绪。如果要表现欢快的情绪，所选用的音乐就要和舞蹈主题及情绪契合；要表现悲哀的情绪，在选择运用音乐时，就要让音乐达到所要求的低沉、痛苦的效果，以表现内心的情感和情绪。这是普遍意义上对音乐的运用。当然也有例外，有些舞蹈也会运用"紧拉慢唱"或"慢拉紧唱"的表现手法。这种处理手法在舞蹈中可以起到不同凡响的效果。例如在一段慢板的音乐中，编排出十分激烈的舞蹈动作；或者音乐非常激烈，而舞蹈动作却单一、缓慢。这样动作与音乐就会形成一种反差，产生出一种不同的感受，营造出不同的舞台效果。这也是一种好的尝试。

舞蹈对音乐的运用方法有很多种，在法国舞蹈编导家卡琳娜·伐纳编写的《舞蹈创编法》一书中，对舞蹈和音乐的关系以及舞蹈中对音乐如何运用做了很好的阐述和分析。卡琳娜·伐纳认为：通常，人们在音乐伴奏下跳舞，对很多人来说，舞蹈就是根据一段音乐，在音乐情感和意境的启发下，用身体表现它的节奏和活动。然而，音乐和舞蹈的关系不能简化为仅仅是在时间范畴内的简单的"粘贴"。选择运用音乐编舞的做法，就是要在编舞的结构中给音乐一个位置，不能把它看成是附属品，而应把它作为创造的组成部分。

卡琳娜·伐纳认为在编舞的过程中可以用各种方式处理音乐。①演绎式：在编舞过程中运用演绎式处理音乐的方法，认真地倾听音乐，领悟音乐的内涵，根据音乐的情绪、旋律，创作出优美而流畅的舞蹈动作。②对话式：在编舞过程中运用对话式处理音乐的方法，在编舞中专门给音乐留出一个位置、一段空间，让音乐单独表现，充当舞者的伴侣，感觉音乐在和舞者对话似的。③无视式：在编舞过程中运用无视式处理音乐的方法，在编舞以及舞蹈的过程中，不考虑音乐，让音乐单独表现，和舞蹈同时存在。④对抗式：在编舞过程中运用对抗式处理音乐的方法，在编舞和舞蹈的过程中，不理会音乐的提示，创造一种对抗的表演手法，让舞蹈的节奏和音乐的节奏，舞蹈的动作力度和音乐力度，舞蹈动作的速度和音乐的速度等方面产生一种对比和对抗。⑤变化式：在编舞过程中运用变化式处理音乐的方法，在编舞中常出现这种可能，即准备阶段受一种音乐启发，最终换另一种音乐表演。这经常会产生意想不到和绚丽多彩的效果。

她还认为选择音乐是重要的，但有难度。通常一段好的音乐不一定能编出一个好的舞蹈。用音乐编舞，有一条引导线，编舞时依靠这条线索，尤其容易造成拘束。音乐是供人听的。将音乐和舞蹈混合起来，即把舞蹈的一些性质混入音乐的性质中了。人们能够选用现成音乐或当代音乐编舞，也可专门为舞蹈写一部曲子，或者采用无伴奏表演，由舞者创造一种音响效果。因为，无伴奏能提供各种可能性。无伴奏不等于没有声音，它赋予舞蹈一种由极端的集中所造成的神秘形态。无伴奏舞蹈，它体现了舞蹈的独立性。部分的无伴奏可运用这些音响：口哨声、脚踩地声、倒地声、呻吟……用这些声音创造出一种节奏，从而强调寂静。由无伴奏开始，接着介入音乐……一切手段都是可能的！简而言之，应该敢于开辟新途径，不要因循守旧。

舞蹈的节奏感在编舞中也是十分重要的，不同的节奏可以突出及表现不同的思想情绪和内心情感。音乐伴奏中的暂时的休止，也是一种对音乐节奏的处理。

二、舞蹈与舞台美术

美术这一学科名称，在中国已存在和使用了一百多年。作为一门学科，美术是指视觉艺术或造型艺术，具体包括绘画、雕塑、建筑和工艺四大门类。它们是以线条、颜色，通过纸、木、布或以各种可雕塑的物质材料来反映生活、创造形象。在艺术领域中，舞蹈与美术的关系也是密不可分的。美术作品常常追求"静中有动"之美，就是用静来表现动，用静的动态来表现动的意向，给人以动感。而舞蹈作品则是追求"动中有静"之美感，即在运动中有雕塑性的造型，舞蹈像流水一样不停地运动，虽然有时有所停顿，展现出静的姿态要有较深的美术修养，善于将那些自然形态的东西，经过想象和艺术处理，升华到具有美术性的造型上来。好的美术作品对远、中、近景的画面构图和作品的整体意境描绘，以及美术作品构图的匀称、均衡、协调、层次和对比等都是值得舞蹈编导学习的，创编一部舞蹈作品，可以从美学的角度来认识和把握舞蹈本体的艺术特点和发展规律，因此要了解美术的创作知识，提高对美术的鉴赏能力，吸收美术中的丰富营养，从而使舞蹈的创作、舞蹈的鉴赏等，迈向一个新的台阶。

在艺术领域中，各门类之间相互联系和融通的现象是普遍存在的，不同的艺术门类之所以能够相互联系和融通，是因为它们都以感性形象来反映现实，都是客观现实在人们思想中的审美反映。舞蹈和美术之间的关系是很密切的，舞蹈和美术（绘画、雕塑等）同属于用视觉去感知的造型艺术，不同的是舞蹈用人体动作来造型，而美术却是用各种物质材料及色彩来造型，手段不同，要求一致，都是对生活进行高度凝练、集中的艺术表现，都必须通过可视的形象来表现人物内在的情感，力求形神兼备，情景交融。对美术中的绘画和雕塑来说，它要求提炼精选出最能表现人物思想情感和风骨神貌的"一瞬间"，让它能定位静态的画和雕塑；而舞蹈则是将这许多个"一瞬间"连接起来，活动起来，直接展现在观众面前。从这个意义上来讲，舞蹈艺术是动的绘画、活的雕塑。舞蹈《敦煌彩塑》就是从敦煌壁画的形象中得到启示，以壁画中人物的独特态势为基本形象，然后按照舞蹈运动规律加以创造。

绘画和雕塑是追求在静止的造型中获得动态性的效果，而舞蹈则要求在运动中有雕塑性的造型。舞蹈家是用人体"作曲"。舞蹈编导要将那些自然形态的东西，升华到具有美术性的造型上来，使舞蹈的每一个瞬间，尽可能地像绘画和雕塑那样具有强烈的感染力。为使舞蹈作品成为一幅幅动的绘画、活的雕塑，还包括舞台美术的创作（如布景、服装、化妆、道具等）与舞台美术的合作。

第四章

舞蹈开场、高潮、结尾的处理

WUDAO KAICHANG、GAOCHAO、JIEWEI DE CHULI

舞蹈是一种在一定时空中直观表达的表现性艺术。完整的艺术作品，在经过选择题材、确立主题，进行结构的创作思维等前期工作的同时，还必须推敲作品如何体现赏心悦目的形式美感，即在表现情感、安排情节、塑造人物的组织布局中，设计处理好作品的开头、结尾和高潮，使精彩的开头、完美的结尾、别开生面的高潮处理，淋漓尽致地展现作品内容、突出主题思想、塑造艺术形象，收到感人至深的意境效果。因此，认真研究它的艺术属性、特点和规律，采用设计新颖、别具一格的开头、结尾和高潮的处理方法，是作品成功的关键。

第一节 舞蹈开场呈现方法

精彩的开头总是别开生面地激发观众，使欣赏者自然地进入作品规定的艺术意境，使其陶醉在编导布局的氛围中，达到引人入胜的艺术效果。舞蹈开头的方法多种多样、丰富多彩，从舞蹈艺术实践分析，有如下几种方法。

一、舞姿造型静止手法

利用人体本身构成形式静态姿势，占据三维空间，作为舞蹈作品的开头，这是一种简单而普通的艺术处理方法。这种借鉴雕刻艺术处理方法，使观众在视觉感觉中，通过舞台富有实体的、活的雕塑，通过这些演员特定的服饰、相貌和强烈反映人的情感、精神面貌的人物形象以及氛围，并在特定的时间和有限的空间里逐步展示。如根据20世纪30年代同名歌曲改编的双人舞《望穿秋水》，导演设计女演员站在高台上双手相握并眺望，男演员在一维空间，双手拉开侧伏相望，形成一维空间和三维空间结合的双人造型作为开头，使观众很快理解望海盼归，妻子思念丈夫、等待丈夫和远离异乡的游子，心系家中亲人的"望穿秋水，不见伊人倩影"的思念之情，舞蹈的造型形象，突出了主题的展现。以静止造型手法作为节目的开头可以分为以下几种类型。

(1) 明光造型：《珠穆朗玛》《绿色的骄傲》。
(2) 追光造型：《戏痴》《一片绿叶》（顶光）。
(3) 逆光剪影造型：《海浪》《悠悠阁水悄》。
(4) 持道具造型：《春歌》《长鼓舞》《春江花月夜》《长白瀑布》。
(5) 人物为背景造型：《小萝卜头》《雷和雨》（现代舞、舞剧）。
(6) 景物为背景造型：《春蚕》《虞兮、虞兮》。

二、循序渐进移动手法

以人体构成有规律的连续律动，形成各种美的动态形象，在空间移动，逐渐进入舞台。其方法如下。

（一）按序移动

由远而近，连贯入场，如彝族舞《阿咪子》，清晨，一群可爱的彝族姑娘，踏着露珠，伴着轻柔的"踩荞"步，由远而近缓缓出场。又如《小溪、江河、大海》的舞蹈开头，一个个身穿白色纱裙子的"水滴"少女，在黑

色大幕衬托下，配上烟雾和暗淡的灯光，从舞台中间幕布缝隙中一个、两个、三个连贯出场，很快三人一组，转身汇入小溪、江河、大海。

（二）按情节发展推进剧情

一般情节舞或舞剧，均采用此种方法作为节目的开头，再引续主题、展开内容，如大型舞坡《月牙五更》的开头，是以一首古老而又永远流传的《月牙五更调》作为序幕，并很自然地引出"恋一更·盼情""醉二更·盼夫""乐三更·盼子""梦四更·盼妻""闹五更·盼福"的剧情发展。

（三）由低到高逐渐展现情绪

朝鲜族女子独舞《长白瀑布》，在瀑布流水的音乐效果中引出舞蹈的开头。一位朝鲜族少女身穿民族素装，双手从上而下，抖动着飘带，形象地表现出长白山瀑布自然壮观的景色，紧接着舞起长袖，展现飞流直下、激起千层浪的、奔流不息的状态。

这种由浅入深，由远而近，由低到高，并按时间和情节的推进呈现人物形象特征的手法，使审美思维，随着层层推进的舞蹈情节，以及统一而富有独特风格的舞蹈动作，自然进入艺境，产生特有的流动美感。

三、逆光剪影显示手法

借助灯光变化特殊功效，创造气氛和环境，借鉴皮影和剪影的艺术的手法，显现人物的艺术处理方法。这种开头方法可以在静止造型和流动舞姿两种不同表现形式中体现。

（一）静止造型剪影

画面造型在灯光的反衬变化中，产生静态剪影艺术效果。如群舞《奔腾》，一位威风凛凛的蒙古族骑士，跃马挥鞭，在天幕火红太阳直照下，构成巨大的骏马驰骋的气势。这种开头的处理的方法，紧紧扣住了主题，营造了特定的舞蹈氛围和意境，表现"一马当先"，而引出"万马奔腾"，使舞蹈很流畅地进入发展和高潮阶段。

（二）流动的舞姿

借助任何动态流动的舞姿，在灯光反衬变化中，产生动态剪影的艺术效果。如傣族舞《泼水节》，清晨，姑娘们穿上美丽的盛装，在优美、抒情、富有浓郁傣乡风情的乐曲中，手持器皿，在饱含柔媚动态美感的"三道弯"和"一顺边"的舒缓律动中，成"一"字队形，在灯光的打映下，有东方韵味的剪纸画，她们由远而近，带来幸福，带来吉祥，带给观众美的享受。

逆光剪影的显示如下特点：能突出渲染特定的舞蹈形象。使观众在剪影画面的视觉感觉中，产生奇妙的空间感觉、促动联想思维的运转。随着灯光的渐亮，观众的审美思维，随着光线明暗反差对比，很快跟着舞蹈走向而跳动。这种开头处理方法，既丰富了舞蹈形象，又达到了舞蹈欣赏的效果。

四、迭峦起伏舞动手法

所谓迭峦起伏，即在充满实感的舞台空间里，以炽热的人体动作，饱满的舞蹈构图，激昂的音乐情绪，明亮多变的灯光布景，烘托火热的生活气息和强烈的内心情感，将舞蹈的节奏和场面构成一个特定的氛围展现在观众面前。

（一）动作起伏为开头

舞蹈《蒙古人》以身穿长袍的蒙古族姑娘，在激昂欢快的音乐中，左右移动，有力地挥动长袍为开头，显示

了蒙古族牧民热情奔放的豪爽性格。

（二）情感起伏

男子群舞《海燕》幕启，乌云翻滚、电闪雷鸣，与暴雨搏斗的海燕，巍然挺立在礁石上，一群翱翔的海燕，有力地搏动翅膀。海燕，勇猛、矫健的激情，体现了不畏强暴，勇敢搏击的舞蹈形象。壮族舞蹈《扁担谣》的开头，编导以敲打、喊叫、穿插、跳跃等交织掀起强烈情绪，刻意描绘了壮族人民开心嬉戏的欢乐情绪。

（三）景物起伏

群舞《大渡河》，拉开大幕，映入眼帘的除了奋力拼搏的红军战士形象外，还有几根横贯舞台的大锁链，在波涛汹涌的大渡河上，摇曳起伏，象征战斗的艰险和红军必胜的信念。

（四）光线明暗起伏

为了铺垫大型芭蕾舞剧《红色娘子军》（第二场），表现解放区和红色娘子军成立的场面，导演特地安排了第一场、第二场幕间，将剧场内所有的灯光，包括乐队的照明灯关闭，场内只剩下指挥棒上红灯晃动，立场幕启，舞台灯光大亮，突出体现解放区人民欢天喜地的心情，以及翻身当家做主的迫切向往。

这种开头的处理方法，颇具吸引力，直接撞击观众的欣赏思维，迅速调动其审美情感，激发观众的冲动，使之在迭宕起伏的舞蹈过程中，身临其境，很快陶醉在作品设计的变化发展中，为突出作品主题，塑造人物形象，起着不可估量的渲染作用。

第二节
舞蹈高潮的表现方法

除了合理安排舞蹈的开头和结尾，还要纵观全局，精心设计舞蹈高潮。舞蹈高潮的推荐，和其他部分一样，总是围绕主题和人物形象塑造，根据事态的发展的规律，以及随着情节和情绪的发展变化而逐步形成。一般来说，布局一个舞蹈作品的结构，只安排一个高潮，但有的作品，因内容需要，在节目的前半部安排一个小高潮，作为铺垫，然后按照故事情节和人物内心情感的变化，由内到外，由低向高，循序渐进，在尾声和结局前，将情节发展推到最紧张，将矛盾发展推到最尖锐、最高峰处，掀起舞蹈作品的最高潮。

舞蹈贵在独创，舞蹈高潮的表现形式，也一样必须从生活出发，从舞蹈主题的内容出发。设计新颖独特、符合美学规律的表现手法如下。

（1）快速激烈的舞蹈动作。
（2）坚定、有力、大幅度的慢速动作。
（3）高难度舞蹈技巧。
（4）典型生活，风格鲜明的"舞蹈语汇"。
（5）超稳、超美的姿态的舞蹈形象。
（6）富有特色的舞蹈表演。
（7）流动、变化的舞台调度。

(8) 引人入胜的故事情节和矛盾焦点。

除了以上采用舞蹈技术手法、掀起高潮的方式外，还可以利用以下几种方法。

(1) 激昂的音乐旋律加强高潮。

(2) 以歌声伴唱突出高潮。

(3) 借助服装、道具推起高潮。

(4) 利用灯光布置的变化掀起高潮。

舞蹈高潮是舞蹈中最激动，而且最振奋人心的部分，也是最扣人心弦的部分，以及主题和人物形象得以充分揭示的最精彩部分。

第三节 舞蹈结尾的处理方法

完善结尾处理对作品人物形象的丰满、主题思想的演化，起到画龙点睛的重要作用。因此，充分发挥舞蹈作品结尾的艺术功能，寻找新颖，特异的独特结尾方式，让流动的舞姿，震撼人心的情节，充满魅力的舞蹈形象，给人留下深刻的印象，同时带给人一种回味无穷的美的享受。分析中外优秀作品，舞蹈结尾有如下几种处理方法。

一、变化式、还原式处理方法

所谓变化式处理方法，即舞蹈开头采用"舞姿造型"或"逆光剪影"手法，而结束时采用另一种不同的艺术手法。所谓还原式处理方法，即舞蹈开头采用的手法，在结尾再次表现。如古典舞群舞《长城》开场，电闪雷鸣，高大的脚手架上吊挂着人体运动，造成痛苦、艰辛、受欺压又充满希望的形象。结束时不再是吊挂的造型，而是以追光集中照亮脚手架上男子汉和妻子的英姿，体现中华民族从此站起来和不屈不挠的精神。芭蕾群舞，《舞越潇湘》以一组高山流水，水波荡漾的人物造型开幕，而以婉绵起伏的山水造型，并回到依山傍水的情境中落幕。双人舞《小萝卜头》，导演别具一格，在黑色的幕前，安排监狱看守在舞台二号区域双脚叉开背身而立，小萝卜头正跪伏趴在看守两脚下双人静止造型为开头，这种正义和黑暗的反差造型，渲染了反动气焰的嚣张，为节目的发展做了铺垫，更加突出了小萝卜头的反抗精神。结束，小萝卜头从后台往前台冲、跳到看守的肩上、身体平躺，双手向前平伸，看守扛起小萝卜头直往天幕方向走，双手托举行进造型，表现小萝卜头冲出牢笼，渴望自由的理想。开头追光下的静止造型和结束时的慢收光行进造型，突出了主题，使观众又一次接受了"黑暗即将过去，曙光就有前头，人民必定胜利"的传统教育。

无论是"变化式"还是"还原式"，绝不是在形式和表演手法上简单地重复和再现，而是根据主题的深化，情节的推进和人物形象的塑造，对原有开头手法，进行发展和创新，使"还原"和"变化"富有新的寓意。

二、切光的处理手法

利用光线在视觉中明与暗的变化而产生的艺术效果，使本来沉浸在舞台动态、人物形象感觉、舞蹈细节和情

节气氛之中的观众，在进行意味深长的思维体验时，由于灯光的变化，改变了视觉感觉和思维走向，呈现在观众面前的不是前面富有实体的场景，而是一个特殊的艺术空间。以切光作为舞台结束的处理方法有多种，除了结束舞姿造型，如古典舞《黄河》，切光以全体演员单腿突跪，呈往前仰望舞姿造型作为结尾，表现性格刚强的炎黄子孙，为追求幸福、顽强拼搏的精神；还可以切光在情节、情绪的发展最激动的时候，切光在动态流动的高潮中，使流动舞蹈一刹那化为静止造型；还可以切光在矛盾焦点处，给人想象的空间。

舞台灯光一瞬间的切光变化，发人深省，同时得到一种新奇的艺术享受。

三、综合处理方法

分析舞蹈结尾的创作处理方法，除了以上介绍的几种方法外，还可以采用综合性的几种结尾处理方法同时运用，在选用还原式结束手法时，还可以增加慢收灯光，或切光的处理，以及行进发展等方法。几种结尾方法相结合，大大增强了结尾的力度，达到预想不到的艺术效果。优秀作品《荷花舞》歌颂荷花出淤泥而不染的高贵品质，舞蹈中朵朵荷花连贯流畅，富有诗意的舞姿，在优美动听的乐曲伴奏中，在观众的视觉面前飘扬，结尾采用了行进发展和灯光处理相结合的方法，群荷在白荷的率领下，以图案式队形逐渐退场，使观众在舞蹈中产生联想，虽然舞蹈已经结束，但审美情感仍然向远处延伸，使之产生深爱荷花，敬仰荷花，追求荷花的高尚品质的审美冲动。

《瞧！这些东北妮儿》结束时，东北妮儿踏着欢快的节奏，翻绕如蝶飞舞的手绢，掀起热烈欢快的起伏场面，最后灯光渐暗，幕落结束，两种处理方法的结合使用，更加突出地表现东北妮儿那股泼辣劲儿和对黑土地热爱的形象。赵明创作的大型舞剧《闪闪的红星》，在以动作表达情感上下了功夫，舞剧第一场表现红军大撤退，充分运用了舞台空间进行画面调度，同时发挥人体动作优势，设计极其简洁，单脚往前划，身体往后来回延伸的动作，表现红军战士迈着沉重的步伐撤退，及愤恨、真心留恋红土地的情感，在将沉重步伐推向极度时，全体红军突拜乡亲、一拜、再拜……无声的舞蹈语言，把战士留恋、歉疚、诀别的内心情感，表现得淋漓尽致，催人泪下的表演形式，使观众震撼不已。

四、行进发展处理方法

行进发展的结尾方法，即舞蹈的主题已经揭示，舞蹈的高潮已到了一定的火候，但节目没有就此收手，延续流动的舞姿仍然在舞台空间起伏激昂，不断向前推进，虽然情绪、情节已告一段落，但观众的情感仍然伴随着舞姿的流动而翻滚。

20世纪50年代优秀节目《红绸舞》，在一片欢天喜地的热烈气氛中，以满台不停地舞动红绸落下帷幕，表现中华人民共和国成立后，人民当家做主人的喜悦心情。舞蹈虽然结束了，但观众仍然沉浸在飘舞红绸的炽热情感中。又如大型舞剧《红色娘子军》的尾声，在娘子军连连歌声中，红军战士、娘子军战士、黎族老百姓以简单的前进步伐，向台前大步迈进，表现人民军队不断壮大，革命洪流不可阻挡，浩浩荡荡的革命队伍，踏着先烈的血迹，迎着火红的朝阳，阔步前进，向前进。傣族独舞《水》，从不同的情绪、情节要求出发，同各种不同性格的流动动作，映着火红的晚霞，踏上归途，抒发了傣族少女对美、对生活的热爱。

这种处理方法，实现了锦上添花的特殊效果，使主题突出，使舞蹈形象更完美，具有拨动心弦，振奋精神的艺术魅力。

舞蹈作品开头、高潮、结尾的合理布局和艺术处理，是创作结构和创作体现的重要环节，如果没有精彩的处理方法，势必削弱作品的艺术效果。而且舞蹈的开头、高潮、结尾，不是一般的形式现象，虽然没有固定不变的程式，但都是来源于生活，总是随着时代的进步而发展。无论采用任何一种发展舞蹈的开头、高潮、结尾的处理

方式，饱含着作者对生活的见解，反映了作者的文化素质和涵养，以及丰富的艺术想象，才能创作出时代的精品。

艺术贵在创新，除了上述介绍的几种开头、高潮、结尾的处理方法外，还可以通过生活的积累，知识的增长，设计出许许多多别致巧妙的艺术处理方法。舞剧《丝路花雨》帷幕拉开，映入眼帘的腾空飘逸的"飞天"，然后是六臂如意轮观音翩翩起舞，一派香烟缭绕的氛围，把观众带入远古时代，作品既交代了时间、地点、又营造了引人入胜的艺术环境。在静止画面的队形上，加上身体的动作开头、结尾的另一种处理方法，如多丽丝·韩芙莉创作的群舞《水和研究》，幕启，演出者分散跪在舞台各处，用人体的波动，表现平静的海，接着舞者向前拍打水面。似海水的水波，一浪跟着一浪，高潮处理为多变的队形，跑着、跳着，在空中撞击，形成浪花，然后倒下后退，象征狂风暴雨，掀起层层激浪，结束时，演员回到开头蹲跪舞姿，重复着开场连绵的波浪动作，海面恢复到往日的平静。

舞蹈处理方法，不是随意形式，而是作品的添加剂，起着强有力的加强和补充作用。作为舞蹈开头、高潮、结尾方法的选择，必须从内容出发为展示人物思想感情、塑造舞蹈形象，为挖掘主题，烘托气氛服务。精美的艺术处理方法，是增强艺术感染力不可缺少的有力手段。中外优秀舞蹈作品，既有独特新颖、别开生面的开头，又有别具一格，扣人心弦的高潮，耐人寻味，画龙点睛的结尾的特点，正如老艺人总结创作技法："豹头、熊腰、凤尾"三者齐驾，进行新的创造，因此遵循前辈总结的创作经验，脚踏实地地深入生活，用现代人的视角，审视人物内心世界，从姐妹艺术中追寻舞蹈艺术意蕴和规律，扩大文化思路，独具匠心地对作品开头、高潮、结尾进行精心推敲、创新。只有这样，才能使作品丰富多彩，才能使舞蹈发挥特有的心为所感、情为所感的审美享受。

第五章

编舞的基本方法
BIANWU DE JIBEN FANGFA

编舞就是编创舞蹈的旋律，编创美的旋律，是舞蹈语言的组合。动作美是编舞的基本要素。因为编舞的手段、基本材料是舞蹈动作，因此编舞从编舞蹈动作开始。如果说核心是动机，那么舞句是动机的延续，舞段是舞句的发展。动作舞句、舞段编织的主要方法有以下几种。

第一节 重复

重复是组合舞蹈语言最原始、最简便的方法，目的是为了保留视觉的延续性，可加深印象和加强力度，起到一种积极的推进作用。但是重复既不能不用，也不能滥用，重复多了就无变化，没有变化、枯燥无味的舞蹈会使观众厌倦，重复有下列几种。

(1) 单一重复（一个动作、一个姿态、一个步法、一个技巧的重复）。
(2) 组合重复（两个以上的动作组合起来进行重复）。
(3) 舞句重复（两个八拍的动作组合所形成的一个舞句重复）。
(4) 舞段重复（四个八拍的动作舞句所形成的一个舞段重复）。
(5) 不间断重复（连续重复一组动作或一个动作）。
(6) 间断重复（再现重复主题动作或核心组合）。
(7) 完全重复（不做任何改变的原样重复）。
(8) 不完全重复：
① 改头重复（一组动作中改变第一个动作）；
② 改尾重复（一组动作中改变最后一个动作）。
(9) 节奏重复（对有特殊性节奏型的重复）。
(10) 省略重复（重复一组动作时重复主要动作省略次要动作）。
(11) 扩充重复（在一组动作中的某一个动作重复两次或三次）。
(12) 加花重复（一组动作在重复中加进新动作进行重复）。

第二节 对比

对比是舞蹈语言组合中运用最广泛、使用行之有效的方法，主要有关系对比和其他类型的对比，以及两者的结合。

一、关系对比

(1) 强比，两极对比——两个反差极大的形象或动作的对比。
(2) 弱比，细微的对比——两个差别不大的形象或动作的对比。
(3) 同类对比——性质一样的形象或动作的对比。
(4) 不同类对比——不同性质的形象或动作的对比。

二、其他类型的对比

(1) 美感对比——刚性美与柔性美，内在美与外在美，动态美与静态美，单纯美与复杂美，虚灵美与拙实美，朴素美与夸张美，庄严美与滑稽美，喜性美与悲性美等。
(2) 力度对比——轻与重、强与弱等对比。
(3) 速度对比——快慢、疾徐等对比。
(4) 幅度对比——大小、长短、宽窄、深浅、薄厚、高低等对比。
(5) 方向对比——上下、左右、前后、横竖、斜正、平立、顺逆、面背、分合等对比。
(6) 线形对比——点线、面体、方长、圆直、角块、乱整等对比。
(7) 密度对比——单复、多寡、收放、聚散、密稀等对比。
(8) 光色对比——明暗、冷暖、清混、浓淡等对比。

第三节　平衡

平衡，作为一个消除模糊性和不对称性的手段，是艺术家为了使自己表现的意义清晰明了而采用的不可缺少的手段。因为平衡本身是人所需要的东西，它使人称心和愉快。在物理平衡中就是当两个大小相等，方向相反的力作用于同一事物时发生的情形。在艺术中不管是视觉平衡，还是物理平衡，都是指其中包含的每一件事物都达到了一种停顿的状态。在一个平衡的构图中，形状、方向、位置诸因素之间的关系，都达到相对稳定的程度。而一个不平衡的构图，因样式的模糊，会给人一种不知所云的感觉。

平衡的自然属性是自由发展的平衡，它的社会属性是人的自觉平衡，平衡在不平衡中产生，总体分为两大类。

一、对称平衡

绝对对称平衡是以身体为中心或以舞台为中心的左右、上下两部分的动作、画面、构图、方向以及数量的绝对对称平衡等。

相对对称平衡是以身体为中心或以舞台为中心的左右、上下两部分的动作、画面、构图、方向以及数量的相对对称平衡等。

二、自然平衡

自然平衡是顺序与比例的自然均衡，即动作、队形、画面的排序顺畅、衔接自然。动作幅度的大小、动作数

量的多少、动作节奏强弱快慢的均衡。

运动平衡是在动作运动变化中，多种因素之间复杂多变的动态平衡。经过精心安排不显人工痕迹，达到高度人工的自然形态、动作运动平衡状态。

第四节
变换（变化与转换）

一、变化

变化是在原有基础上的发展。变化直接指向结果，变化的因素有适应性因素。

变化的方式主要有突变与渐变，突变产生强烈的对比效果。渐变是酝酿突变的铺垫，是把动作、舞段推向高潮的重要手段。

变化的方面主要有节奏、速度、幅度、方向、构图、空间、动态、动律、情绪等。

变化的方法有附加、增补、省减、倒序、移位、变向、变态、变形、延伸、收缩、放射、聚集等。

二、转换

转换是新与旧的连接，是更大的变化，一般是突然又不露痕迹。

转换的方面有动作、组合、构图，以及服饰、道具、灯光、色彩的转换。

转换的方法有连接转换、间隔转换、轮流转换、穿插转换等。

第五节
复合

复合是动作、动作组合、构图等多种方法的组合，是舞蹈组合向高度、复杂、细密、立体交响的发展。

复合主要有如下几种。

(1) 并列（两个人及两个以上的人在同一个层面上做同一个动作）。

(2) 分列（两个人在不同的层面上做同一个动作）。

(3) 重叠（多个人在同一个层面或多个层面上做同一个动作）。

(4) 接续（前一个人做完的动作，后面的人继续做）。

（5）递增（从人数上由一个人到多个人逐渐地增加）。
（6）轮作（一个动作或一组动作当另一个人重复做时，在时间上晚两拍或四拍形成节奏的错位，并依次顺延多个人的重复进行）。
（7）对立（一个动作或一组动作由两个人或两组人在大小、高低、正反、前后、左右等位置和角度上反向做）。
（8）交错（在同一个画面、同一个空间、同一个节奏中，在不同的位置、角度创作不同的动作）。
（9）穿插（在同一个画面、同一个空间、同一个节奏中，一部分人定点做动作，一部分人流动做动作）。
（10）服装、道具、布景、灯光、色彩等广泛范围的复合。

第六节
动作比拟

比有比喻，象征之意；拟有模拟，虚拟之意。
（1）模拟，以人体动作模拟其他事物形象以舞蹈化。
（2）虚拟，无实物的虚拟、象征。
（3）比喻，以形象甲比喻形象乙。
（4）象征，以某种形象象征某种思想。

第七节
连接

连接因素是人体自然美的流动动作，音乐连接有各种各样的节奏，舞蹈连接是把动作一个一个衔接起来，动作关系的排列，大动作接小动作有一个转换，有了转换动作就流畅、舒服、顺畅。连接是有逻辑的，连接动作可以把不可能变为可能，这需要进行巧妙的处理。芭蕾舞中的连接很讲究，有一套方法、一套规律。

第八节
延伸

延伸是动作的力度、角度、动势所发展的必然趋势的自然因素。运用延伸，可以达到形已止而意不止的艺术

效果。形是动态，意是感情流，通过动作的延伸，把意思贯穿其中，表现得淋漓尽致。

第九节
模进

模进是动作从大到小、从小到大，从左到右、从右到左，从内到外、从外到内幅度的增减；从节奏的慢到快、从快到慢速度的增减；人数从多到少、从少到多数量的增减等，将动作或构图进行阶梯式的上升和下降处理，将舞段推向高潮。

第十节
修饰

修饰是动作的装饰。动作和舞段编创出来后，进行调整、修改，使动态形象的内涵依附在形象的外壳上。

总而言之，编舞要讲究和谐、流畅、丰满、漂亮。以前的编舞基本是单一动作的连接，然后构成动作加动作，组合加组合便形成舞段。编者的材料来源于直接学过的动作，来源于自身的直接经验。现在创作的概念不能停留在单一动作上，而要分解到元素，单位越小，创作空间越大。

动作是可分的，可变的，创造的内涵在于变化发展。这个变化发展就是形式创作的规律：即一生二、二生三、三生万物、万物归一。

把动作进行剖析后，出现动态、动律、动力、节奏四个因素。

外在因素如下。

动态——相对的稳定的姿态。动律——形成动态的过程。节奏——动作自身的时间差。动力——动作的力度。内力因素也是感情因素，外在因素受内在因素的支配。

第六章
编舞技法种类
BIANWU JIFA ZHONGLEI

编导课绝不是单纯的理论课,编导的思维应该用动作来思维。这与以往用时间程序来进行的动作组合不同。因此,一是要研究动作的范围;二是考虑动作的情感性;三是了解动作的含义,动作放到空间的可能性,空间里的可变性;四是看动作的因果关系,什么动作在什么背景下会产生立体感与流动感;五是动作的时间性和空间性,动作的张力,动作之间的关系层。

技法不过是一种方法,是把动作进行艺术处理的一种方法,并不能代替创作,创作是"法外",而不是"法内",永远是创作新的动作,新的组合方式。用自己的方式来改变原来的动作,重新组合。这就是"标新立异"。把自己想象的东西,感觉到的东西,用最简练的色彩、最简练的线条、最简练的语言填满舞台的空间。

对动作本身的含义要去理解、迎合,千万不要解释动作。

编舞技法多种多样,不是独立存在的,它们相互联系,可以灵活使用。

第一节 动作元素编舞法

一、动作元素编舞法是最基本的编舞方法

元素可比作音乐创作中的动机。动机是比乐句还要小的成分,是一个乐句的一部分。这个动机往往最具有形象性和特殊的音乐效果。动机有的是两个音符,或者是三个音符。从这个音符引发出乐句,这个动机在音乐中就显得突出,最后代表乐思的发展。一部交响乐就是动机立体的发展,其印象深刻,舞蹈也可以用这样的方法进行编创,用一两个动作元素进行发展,而不是动作加动作,加法实际是动作的堆砌。因此,先学会把一个动作进行分解,找到它的可变性(动态、动律、节奏、方向、空间)、可能性(它将达到什么结果),然后重新组合。

二、一个元素可能是舞姿,可能是造型,也可能是律动性的、节奏性的

元素是动作的主要部分,是一个动作最本质、最主体、最有特色的部分,最有规律部分。这个元素决定动作的特色。一个元素的多用性,有风格的一面,有内涵的一面,流动中的停顿,动作的起落。最小的动作也有结构,往往最小的结构也最锻炼人的创造性思维,用元素创造新的动作。无论怎么变都是类似的,表现情感形式特殊方式的元素也就是这个动作的个性所在,个性就是一个舞蹈生命的特色。根据动作元素编舞,舞蹈就有了核心主体,无论千变万化都不会游离太远。有经验的编导就是抓住几个元素来变化,而不是素材堆积,不伦不类。因此,要有总体把握,总体策划,否则创作就不会成功。

三、元素编舞法的本质特征

(1)能达到舞蹈的丰富变化。
(2)能保持舞蹈的统一性。
(3)能强化突出舞蹈的风格特色和性格特色。
(4)能节约素材。

(5) 可以任意变化，自由发展。

四、动作分解变化

(1) 节奏变化。
(2) 动态变化。
(3) 动力变化（动作力度的改变会产生性格变化）。
(4) 动律变化。
(5) 空间变化（三度空间或三维空间）。
(6) 情绪变化（喜、怒、哀、乐）。
(7) 方向变化。
(8) 性别变化（男、女）。

五、舞句编织

舞句是有意义的句子，又是有形式的句子。它具有相对的独立性。舞句是内部情感的外化和表现，用舞步把动作连接、美化、对比，把内在的力度进行强弱变化，使冲动的感情组成一组外化的动作。因此舞句具有表现力，在狭义上，可以涉及人物本身的律动；在广义上，又可塑造人物形象，表现大自然的美，表现一种情感。

六、舞段编织

舞段是较完整地表达某种情意、情调。大舞蹈段落的结构相当于作品的结构。

舞句是对内部情感进行外化和表现，将发现的主题表现出来，并用主题动作传达给观众。舞段是对主题重复、发展、延伸，但要突出主题。这需要发现主题，突出主题。突出就是要区别于生活，突出是发展、挖掘的线索；就是要处理动作，处理就是美化，按主观个性去处理，这是编导应具备的功力；美化要有效果，没有效果观众不会注意，不感兴趣，因此不强调效果就容易失败。

舞段所包含的元素是综合元素，它具有综合性。
(1) 舞段的核心元素是舞蹈。
(2) 音乐元素。
(3) 线的元素（泛指舞台构图、背景性构图、调度性构图）。
(4) 光的元素。

第二节
造型贯穿法

造型主要是根据相对稳定的姿态形成的。创作舞蹈时根据舞蹈的要求，选择几个最有形象和情感代表性的造

型，在一定时候这个造型要再现、贯穿。这个造型要具有典型性，要有新鲜感，还要有性格。

如《丝路花雨》中英娘反弹琵琶的造型，《牛背摇篮》中女人用手遮嘴造型的贯穿和变化，都具有鲜明的形象性、典型性和性格性。造型可以运动变化，再现造型一定要有它的自然性和惯性。造型也可以理解为一个元素。

第三节
动律与律动的连接法

动律是舞蹈用词，律动是音乐用词，好的舞蹈都有音乐的律动感，能使人"飞舞"。

动律与律动的连接关键在于流畅，每一段舞蹈都存在自身的动律特征，把这些动律连接起来便产生一个律动的力。这个力就是动律的流畅，不流畅就不能产生律动。高水平的舞蹈，这种力有时是微微的，是一种感觉，而不是强烈的动感。正确地研究这种流动律，让动作连接在一起、不断流动，最后产生律动感。这种律动感的产生关键在于同一动律的动作变化，因为动律与节奏是密切相关的，动律是性格、情感的直接表现，反过来，形象情感产生了动律，又表现了性格。

如《春雨》的"盖掌手"动作采取了特殊节奏的处理，快盖手腕慢翻手掌的动律，有一种漂浮的感觉，一种微微扣胸收缩的力，敞胸打开手臂，脚下碎步的流动，舞蹈便流畅起来，从而也就形成一种律动；同时与音乐的律动叠合，便形象地塑造出"雨滴""雨飘""雨潮"等舞蹈意象。

第四节
动作、动势编舞法

动作的动势主要是方向性的趋势，动作的性质和画面相结合，也就是选择适合哪个方向表现的动作。如有些动作可以是正面的，有些可以是侧面的，有的是背面的或斜线运动，而有的适合在原方向进行动作。它是多变的，但它总有最佳方向，如果不注意这一点，硬逆向走，会很难受。当然这和构图有关，编舞时要根据这些选择来安排动势，也就是一个规律性的方向，因为动作在舞台上的表现离不开画面及构图的运动。有画面构图的变化就有方向，特定的画面构图也对动作起着引导作用，为画面设计动作时就要考虑这个动作的移动性，有的动作不适合移动，有的动作适合移动，画面对动作是一种促进，动作对画面则是充实。

顺着一个动作的动势连接下一个动作，这里有一个惯性，利用惯性顺势发展，这种惯性达到一定的饱满程度，然后突然做反向动作。这样的连接就是一个反势。这种顺势—顺势—反势有一种弹力，也就是节奏上的变化和情感的波动。这种编舞方法，有流畅自然的变化，往往看组合就是看它是否顺势，符合动势方向的发展。

第五节
动作部位限定法

人体好似一个交响乐队,各个部位分工组合协调起来,从而产生舞蹈形态。大多是舞蹈动作是由两个部位同时运动,有机结合,推动动作的发展。也有许多动作是靠人体的几个部位运动,形成特殊的效果和独特的风格,如《小白桦》舞蹈用几个"双腿的步伐流动"表现一种情感;《荷花赋》中大段舞是在双腿跪下后用上身做,这种身体局部动作产生了特殊的效果;"小天鹅"双脚的灵巧,这方面可以有意、能动地运用它。

第六节
音乐编舞法

所有的编舞法都必须跟随音乐,以达到视觉和听觉的统一。

音乐编舞法是动作跟随音乐的变化而变化的技法,即根据音乐的节奏变化,以及强弱疏密来变化舞蹈,也就是根据音乐的变化来透视舞蹈上的变化,根据音乐性质的变化来变化舞蹈。

音乐虽然不能表现舞蹈,但美妙的音乐却能产生美的舞蹈,好的音乐使舞蹈动作自然流淌。而舞蹈可以表现音乐,可以"跳"音乐。好的音乐总是不停地在技法、旋律、节奏等方面变化,因而,舞蹈也要产生相应的变化。具体的方法有:根据音乐的时值、强弱来搭配舞蹈动作;根据乐句旋律的性质来变化舞蹈;根据技法性的音乐变化来变化舞蹈。这三种方法常常是结合在一起,只是侧重不同,有时是节奏,有时是旋律,有时是技术。

第七节
即兴编舞法

即兴是对眼前的景物、事物有所感触,临时发生兴致而创作。即兴舞蹈是根据一定的乐曲随之表演创造的舞

姿、动作、步法，并受乐曲的节奏和情感的制约，是舞蹈表演、舞蹈创作的特殊的一种形式和方法，区别于预先经过规范编创的舞蹈形式。由于即兴舞蹈极为自由，使感情得到充分、任意、自由宣泄，没有任何人为做作的虚伪表现，具有极为真诚、活泼、生动、活灵活现的感情内容以及丰富多彩、新颖别致的动作、动律、姿态、步法，所以，这种舞蹈形式具有强烈的表现力和艺术的感染力。

因即兴舞蹈既有表演又有创造，要求舞者的思维反应十分敏捷、活泼、激情；富有极端活跃的想象力、联想力、创造力；积累掌握丰富的动态形象和大量的动作语言；具有对音乐的理解和感应能力，对曲式、节奏、情绪迅速把握的能力和用肢体动作把音乐形象外化表现的才能，因此，即兴舞蹈训练对编舞有着极其特殊的作用和重要的意义。

编舞是离不开即兴的。编舞不能总处在一种理智状态，总是理智编不出好的舞蹈。即兴是激情在下意识的推动下产生的，编舞中的一部分动作在即兴中产生。

第一，在编舞中要努力培养情感，进入忘我的状态，用情感去创作大量的即兴动作。如何培养情感？当然要以所表现的形象为前提，人物在此时此刻的情感是什么，要在脑海中活起来。

第二，对音乐要非常熟悉、非常爱唱，这两条在编舞前必须做到。然后展开深入想象，有了跳和动的欲望后就自由任性地跳，不要抑制舞步，跳哪算哪，全身心投入，然后把它记下来，这时在冷静下来认真思考，最后用理智整理、加工补充。即兴能在下意识中产生好的动作，因为舞蹈是想不出来的，想只是准备，最后还要跳出来。有些是在排练场即兴创作出来的，国外许多舞蹈大师，在熟知音乐的情况下，稍加考虑，当场编舞，即兴表演，这需要积累和才华。创作有任性的感情活力。

第七章
编舞中的形式感
BIANWU ZHONG DE XINGSHIGAN

第一节 形式的概念功能及作用

形式感一词是建筑、美学上的,是人对事物形式即外在形式的认识、感觉。这种感觉是人类共同的,所以也用于舞蹈。"形式"是内容存在、显现的方式,是内容的结构和组织,"内容"是事物内在诸要素的综合。

形式并非一种孤立的实体,它不能离开材料而存在。艺术作品的形式与一把椅子、一扇门、一艘船、一个人、一棵树或一匹马的形式元素毫无区别。在任何情况下,形式的目的是为了使材料成型,以满足某种特殊需要,而作为结果的形式本身就是各种因素如何形成的特殊处理,这种处理使得整体不仅仅是每个部分之和。对作品,观众为获得完整而有效的艺术体验,只关心作品形式的结果,面对表演完毕的作品,以自己内心中构成的反应为基础,来决定认可还是否定,是拒绝还是接受。因此,形式的重要性要求艺术家了解自己的材料,并在运用过程中懂得一种技巧,但它不会因此而变为卖弄学问,这要求艺术家有高层次的直觉和敏感。

作品形式的特殊功能,在于在很大范围内,从传达一个深深激荡的感情真实到仅是表现精确安排的色彩、线条和块面,仅去唤起一种愉快的感情,其最低功能也可将某个种类和某种程度的感情体验传达给观众。倘若少于这些,无论罗列多少事实,报告多长时间,或遵守多少规则都算不上是艺术品。

第二节 舞蹈的形式感

舞蹈的两大支柱——形式感和节奏感。下面具体介绍形式感。

舞蹈的形式感是指作品的组织方式,或者说是将基本的动作材料组成能够对观众表现出来某种意义的序列和关系,形式感包括点、线、面、体等。

"点"是"线"的收缩,"线"是"点"的延展,"面"是"点"的扩大,"体"是三者的综合。从力学上讲,"点"是力之积,积力成"线",点有方向、位置、大小、形状、变化、扩大、排列、聚散等。

线、线条是舞蹈极其重要的条件,是对客观事物进行抽象,是构成舞蹈可视形象的基本条件,也是舞蹈艺术的基本条件。

形式感是什么?是人类对自然的物状,在脑海中、思维中进行多次抽象出来的感觉。所以称形式感。

第三节 形式感的种类

一、线的形式感

线有不同的形式感：直线——感觉是高耸、挺拔，构成的形状刚健有力；横线——感觉是宽阔、平稳、安定、寂静；垂直线——庄严、永恒、权力的象征；斜线——舞台上最长的一条线，动感、危险、动荡感、负担感；曲线——活力幽雅波状、优美、丰满、柔和。

三角形——感觉是稳妥、金字塔。倒三角形有不稳定感，斜三角形有种冲击力，但要求稳定寻求动感，弓箭步是不等边的三角形。

四方形（梯形）——庄严、稳妥（坚实、稳定、正派、有主见）。

放射形——有兴奋感、扩张、舒展。

参差不齐——闪动、闪电、危险、崩溃。

圆形——给人以心花怒放感；圆形姿态示意性很强；它并不是表现什么，而是一种感觉的东西。

S 形——感觉妩媚。

频闪——有深度感、时隐时现、有活力。

轮廓线——画面的勾线，美术的对比，时隐时现。

二、颜色的形式感

编导要研究的颜色，要将动作编出颜色的感觉。这并不是要求编导必须按照这个法则去编，但需要培养这方面的思路和舞蹈感觉。所以要善于观察、想象、创新，勇敢表现感觉。这就需要平时多带着感情去研究事物，如骆驼眼中的太阳是绿色的，又如面对流水有一种充实感，而背对流水则会有一种失落感。因此艺术感觉对每一位舞蹈编导来说都是非常重要的。

颜色具有冷暖、膨胀、收缩感等特征。

冷——青、蓝、绿、紫等，有安静感。

暖——红、黄、橙等，有动感。

膨胀——白色，明度高，有轻飘、柔和、凄凉的感觉。

紧缩——黑色，明度低，有沉重、恐怖、严肃的感觉。

红——热情，但会使人反感、烦恼。

绿——青春、朝气、宁静。

黄——轻快、明亮。

紫——高贵、卑贱。

橙——负担。
灰——柔和、病态。
青——理想感。
黑——沉重、庄严。
白——高雅、纯洁。

三、灯光的形式感

舞蹈对灯光的要求不是简单地照亮舞者的服装，而是要为舞蹈作品营造空间、气氛、氛围。舞蹈需要的是氛围，灯光甚至起到改变一个舞蹈的作用，如《黄河魂》的朦胧光就不能亮，如通过颜色纸看到的太阳的颜色与平时所看到太阳的颜色是不同的，甚至整个世界的色彩都是神秘的。所以编导需要富有幻想，用感情的眼睛去看世界，感觉要敏锐，思维要非常活跃，要有极其敏锐的艺术细胞，要有心里面的眼睛。这也是一个编导所必须具备的最基本的素质。真正的一流编导，往往就在于有着不一样的感觉，如《送情郎》抱人的托举舞姿。这个动作是感情冲出来的，画面是感情迸发出来的。感情是多方面的，不要千篇一律，要使有用的规律转化为自己的东西，这才是真正意义上的艺术家，从这个角度而言，创作是教不出来的。

四、要创造有意味的形式

要创作有意味的形式。形式包括颜色，还有音乐。某种特定的形式能给人很强的旨意性。好的作品都离不开形式的感觉，都有它的内涵，可给人一种力量，或使精神振奋，或得到娱乐、美感。但都不是图解生活，如《踏着硝烟的男儿女儿》运用"变形"：自己就是硝烟。这不符合生活的真实，但却非常符合生活，托举、背伏都是变形的形象，这是感性的需要。找到的特殊的形式是两圈轻轻的硝烟，表现一种战地情感，是爱情、是战友，想吻手—欲吻又止—慢慢转身—缓缓地变为神圣的军礼。这就是舞蹈，它有很多内涵，精品是没有争议的，这就是艺术的魅力、生活的真实。创作不是科学，没有学究式的程式，每件艺术品都会对形式提出自己的要求，没有什么现成的容器可以将艺术家想象的物质灌于其中。因此，技法是需要的，但更重要的是艺术感觉，因为舞蹈的形式感应是有意味的形式。

在创作过程中要用一个有机形式的原则。有机形式就是诸因素间的关系。舞蹈就是通过这种关系以及来自各个组成部分相互之何的作用得以创造出来的。这些组成部分对整体都是缺一不可的，应用这个原则需要编导的直觉和自我批评的能力。缺少这些便无法指望搞什么创作，即使是再创作中灵感过多的时刻，真正的艺术家也会意识到自身的一部分正在分离出去，以观众的资格来做出评判。缺乏这种能力，而"在自己的艺术作品"中忘乎所以的艺术家，完全有可能会使它的观众同样在其中忘乎所以，尽管如痴如醉的方式不尽相同。另外，对自己的方法过于仔细、去理智化分析的创作者，很可能会发现自己的作品成为"流产儿"。总之，技法是需要的，但更重要的是艺术感觉，因为舞蹈的形式感是有意识的形式。

第八章

动作元素编舞训练

DONGZUO YUANSU BIANWU XUNLIAN

第一节 动作变化练习

作为最小结构单位的动作，是由动态、动律、动力、节奏、情感五个因素构成的。它如同汉字，每个字的结构由笔画、偏旁、上下或里外结构所组成，构成一个有意义的字。在动作的五个要素中，动态、动律、动力、节奏属于外在因素，情感属于内在因素。"外因"的变化要通过"内因"起作用，所以，在舞蹈组合中动作的动态、动律、动力、节奏的变化靠情感这个内在因素来支配。

把动作进行剖析后，出现动态、动律、动力、节奏四个因素。

动态——相对稳定的姿态（主要指动作中手的位置）。

动律——动作运动的规律（形成动态的过程——外在因素）。

动力——动作呈现的力度（动作的刚、柔等力量，属情感因素——内在因素）。

节奏——动作时间的分值（动作自身的时间差）。

外在因素受内在因素的支配。

动作变化练习的训练目的：选择一个四拍的民间舞蹈动作元素，分别进行动态、动律、动力、节奏变化练习。每一种变化进行二次变化，便可产生十六个动作，以此类推便可实现一生二、二生三、三生万物、万物归一、万变不离其宗。

一、动态变化练习

练习：保留两个因素，变化一个因素。

训练方法：选择一个四拍的民间舞蹈动作，分别把动态、动律、节奏进行三次变化练习。保留动律、节奏不变，变动律1、2、3（变三种不同的节奏）。

以凉山彝族拐腿动作为例。

动作元素的动态——双手反手叉腰。

动律——在半蹲基础上双膝左右交替压膝，双脚交替压半脚尖。

动力——柔中带韧劲。

节奏——一拍一次，左右各两次。

动态变化一：双手扶后脑勺。

动态变化二：双手交叉搭肩。

动态变化三：手心对里向左平移，手心对外向右平移。

训练要求：每一次动态的变化与动作元素的原型反差对比要大，不能变和没变差不多。

二、动律变化练习

保留三个因素，变化一个因素。

训练方法：在动作元素原型的基础上，保留动态、动力、节奏不变，改变动作运动的规律。

仍以凉山彝族拐脚动作元素为例。

动律变化一：双膝向前绕圆四个。

动律变化二：双脚交替向旁点地，左右各两次。

动律变化三：双膝交替向上抬吸腿，左右各两次。

训练要求：彻底改变动作的运动规律。动律的改变使有些民间舞的风格可能会丢失，做此项练习不必考虑风格问题，但在将来的民间舞创作中，必须考虑风格。要研究其风格的核心是在动律，还是在动态，还是在节奏？因为民间舞的风格的形式多种多样，其特点也各不相同。

三、动力变化练习

训练方法：在动作元素原型的基础上，保留动态、动律、节奏不变，改变动作的力度。

仍以凉山彝族拐脚动作元素为例。

拐腿动作由韧劲儿变为刚健有力，或缠绵、柔软。

训练要求：在动作的用力上有明显的改变。

四、节奏变化练习

训练方法：在动作元素原型的基础上，保留动态、动律、动力不变，进行三种不同节奏分值的变化。可把原型动作的平均分值改变为切分、附点或四分音符、八分音符、十六分音符、三十二分音符。

训练要求：节奏有明显的差别，对比要强烈，视觉上有突出的变化。

练习：保留一个因素，变化两个因素。

训练方法：所选择的动作元素不变，每一种变化分别进行三次变化。保留动态，变动律和节奏（进行3次变化）；保留动律，变动态和节奏（进行3次变化）；保留节奏，变动态和动律（进行3次变化）。

训练要求：每一次的变化要与动作元素的原型形成反差，视觉上有突出的变化。

五、动态、动律、节奏复合练习

训练方法：把前两项保留一个因素、保留两个因素所变化过的各九个动作分别连接起来。既可以顺序连接，又可以交叉连接。

六、空间变化练习

1. 三维空间变化练习

空间的划分以身体在空间中的运动来划分如下。

一维空间：膝盖以上，包括膝盖在内身体的任何一个部位接触地面运动。

二维空间：双脚与地面接触的运动。

三维空间：双脚离开地面，在空中的运动。

2. 三维空间练习

三维空间指舞台的宽、深、高。

训练目的：元素动作通过在三维空间上的变化，使动作在空间中产生流动感，同时达到调度的作用。

训练方法：四拍的元素动作分别在宽（横线）、深（纵线）、高（立体）空间中各进行一次变化。

七、方向变化练习

训练目的：该舞台的八个方向为基础，通过方向的变化，使动作在不同的角度、不同的方向上出现不同的视觉效果。

（一）方向单一变化练习

训练方法：四拍元素动作动态、动律、节奏不变的基础上，根据动势进行方向的变化，变化三次。

如：第一拍对2点，第二拍对4点，第三拍对6点，第四拍对8点。

第一拍对1点，第二拍对5点，第三拍对5点，第四拍对1点。

第一拍对1点，第二拍对2点，第三拍对6点，第四拍对8点。

训练要求：根据动作的可变性，尽可能多地变方向；变方向时，在顺势顺向中寻求逆向的变化、突变的变化，以达到视觉上的特殊效果。

（二）方向复合变

把已做好的三次单一变化的动作连起来做（三个四拍），最后一个四拍重复其中的一次变化。

训练要求：依次方向变化动作的连接顺序，从效果出发进行选择，第二个八拍重复前一组的动作，要根据三次变化的动作连起来的效果进行选择。

例1.

第一个四拍做变化①2、4、6、8点四个方向的动作；

第二个四拍做变化②1、5、5、1点四个方向的动作；

第三个四拍做变化③1、2、6、8点四个方向的动作；

第四个四拍重复变化4、6、8点四个方向的动作。

例2.

第一个四拍做变化16、8、1、2、3、4、8点七个方向的动作；

第二个四拍做变化②2、6、4、3点四个方向的动作；

第三个四拍做变化3、4、2、3点五个方向的动作；

第四个四拍重复变化④2、3、4、2、3点五个方向的动作。

例3.

第一个四拍做①2、5、8、6点四个方向的动作；

第二个四拍做②2、4、7、6、1、5、2点七个方向的动作；

第三个四拍做③7、1、3、4、1点五个方向的动作；

第四个四拍做④2、8点两个方向的动作。

八、情绪变化练习

训练目的：以喜、怒、哀、乐四大情感作依托，从情感出发，寻找动作传情的可能性。

训练方法：在四拍元素动作不变的基础上，喜、怒、哀、乐各变化一次。情感在动作的五大要素中是各个外在因素变化的内在根据。为突出情感，动态可以不变，动律可变可不变，节奏必须变。为突出情感，可以运用前面所学的各种变化方法，并可加大动作的幅度。

训练要求：每一种情感的表达，情感必须达到极限，动作要有明显的变化，不能仅在面部表示。动作的用力（动力）要根据所表现的情感有明显改变，节奏要清楚。

第二节 舞句编舞练习

构成舞句的基本元素是动作，而动作是外部因素，内部因素是情感。舞句是情感和动作的结合，是内部情感的蔓延，通过外部的形态、主题动作将特殊的情感传达给观众。舞句具有相对的独立性（表现能力），因为舞句将有意义的结构和形式的结构合二为一，较完整地表达某种情意，所以舞句本身是一个有内容的句子，同时又是形式的句子，因此它才具有有力的表现力。

舞句编舞的目的，是通过用动作造句，选择发现主题并表现出来，把自己主观的态度与外部因素结合起来，形成自己强烈的个性。

训练方法：根据音乐短句，从音乐出发，通过对音乐的理解，展开想象，找到主题，选择运用各种动作发展变化的方法，把主题呈现出来。

训练要求：动作元素的选择要符合音乐的情调，达到视与听的高度吻合；熟悉音乐，抓住音乐的情感节奏，不要放弃每一个特殊的节奏和特殊的音符；注意动作与动作之间的启、承、转、合，注意点、线、面的连接、线有流动性、面有完整性。

第三节 舞段编舞练习

舞段是对舞句的主题发展、延伸、变化、挖掘，进行高层次处理。处理就是美化。

大的舞段结构，相当于作品的结构。大舞段往往由多种元素组成，多种元素构成综合元素。其中包括核心元素——舞，以及音乐的元素、线的元素、光的元素（做练习不必考虑光的元素）。

训练舞段编舞的目的是通过把舞句的主体进一步发展、延伸、变化、挖掘，进行高层次的美化，综合运用多种动作发展变化的方法，把舞句进行有序组合、排列，达到内容和形式的有机统一。

训练方法：从音乐出发，通过对音乐的理解展开想象并找到主题，选择在运用多种动作发展变化的基础上扩充、展开，较完整地表达主题。

训练要求：音乐的理解与把握要准确，抓住旋律性和节奏性，任意选用其中一部分；按主观的个性去处理、美化。美化要强调效果，没有效果容易失败。想方设法在主题动作不变的基础上处理同一个情调中各种不同的效果，以此强化形象。舞段必须以独舞的形式完成。

第九章 独舞编舞技法训练

DUWU BIANWU JIFA XUNLIAN

独舞有两类，一类指有高度艺术技巧的表演，完成一个主题、结构完整的独立作品；另一类为大型舞剧和舞蹈中的重要组成部分，是抒发人物内心世界、刻画人物性格的重要手段。通过独舞个性化的独白来创造具有典型意义的事物，塑造具有鲜明个性的舞蹈形象。

训练独舞编舞技法的目的：独舞以个人的肢体划破舞台时空，因此独舞的动作语言必须具有个性特征。通过动态切入、关节撞击、汉字编舞的练习，从中寻找创造独舞个性化的舞蹈语言。创造独舞构思，形成手段的独特、独到、独一无二、独具一格。

第一节
动态切入编舞练习

动态，即动作中相对稳定的姿态。

在舞蹈的海洋中，各种舞姿千姿百态；在大自然中，各种物象的运动千姿百态；在人群中，形形色色的人物情态各异；在人体的自然运动中，产生各种各样动的状态。因此，在宇宙间动态的大千世界里，无论哪一种动态都可以成为舞蹈语言、动作的源泉。

训练方法：任意选择一个民族舞动态，在保留动态核心的基础上，带入相应的动律和节奏，使其流动起来。动态可在不同的部位上进行多种变化，也可在不同的动律、节奏中进行不断的变化；任意选择一个动物、植物、物体的动态，寻找符合该物象运动动势的律动因素，从而进行变化发展；任意选择一个人物的自然动态，寻找符合人物动态的动势规律，从而进行变化发展，刻画人物性格的典型特征；任意选择一个人体运动中的六大生活动态：走、跑、跳、转、爬、滚，进行特殊的艺术处理，赋予它特有的律动与节奏，从而进行变化发展。

训练要求：在人的六大生活动态中所选择的动态，必须给予动态独有的动律和节奏。

第二节
关节撞击编舞练习

人体大大小小有很多关节，每个关节是各部位运动的中轴。每个关节部位都有自己的运动方式和运动范围，具有局限性，要在人体关节活动范围的局限中寻找动的可能、动的延伸，试验人体的多位性是挖掘动作语言的一种手段。

训练关节撞击编舞技法的目的：通过关节撞击的训练产生动作，寻找动因、动势及动作之间的关系，寻找情感表达和呈现主题的外部技术。

训练方法：选择三个关节部位，例如：腕、肘、膝三个关节进行相碰产生动作，在关节活动的最大限度、最大能量上找出动作的延伸；三个动作点要进行节奏的处理，如：第一拍强，第二拍弱（慢），第三拍强（跳），解决一般节奏（快、慢）。

训练要求：三个动作点的顺序可以任意排序，但动作点要清楚，连接过程要清晰；三个空间要交替运用，利用空间完成时间的流程，充分占领空间。

第十章

双人舞编舞技法训练

SHUANGRENWU BIANWU JIFA XUNLIAN

双人舞，是由两人合作表演，互为对照物，以相互协调和对比性较强的动作、较高的技术技巧以及姿态造型来共同表达一个主题的舞蹈，其形式感在视觉上有着独特的艺术魅力。在双人舞的表现形式上，古典芭蕾双人舞结构中的托举、大跳、旋转等技巧独具造诣。而在中国民族民间舞蹈中许多双人舞形式，也有一套套人民群众喜闻乐见富有生活气息的、民族色彩浓郁的双人舞构图方法。这是创造中国民族双人舞的宝贵源泉。此外，在自然界，在人类生活中，还有许多能为双人舞创作提供很好形式的源泉。

训练双人舞编舞技法的目的：根据双人舞人数限定的特殊性，从生活中选择构成双人形式的各种特定形式，展开想象，寻找与特定形式相符合的内容，确定双人的关系层，形成对话与交流，探索双人动作在特定形式中运动的规律性轨迹，挖掘双人动作在空间发挥的可能性、造型设计的可视性。

第一节
镜子形式编舞练习

镜子作为生活用品，能客观地反映镜中映照物的真实状态。普通的镜子映现的影像与现实中的实像是完全一致的，而用来娱乐的哈哈镜中映现的影像却有一种巨大的夸张和变形，与实像有着强烈反差。若在损坏、破碎的镜片中，实像便变得支离破碎，失去了它原有的完整、完美。假若人的精神、情绪出现了异常，视觉便会产生错觉，出现幻觉，那镜中的形象便出现错位。因此利用各种镜子的作用进行双人舞的编舞训练，可以探索创造双人舞独特的表现形式。

一、平面镜双人练习

训练方法：两人动作的角度、高度完全一致，动作具有对称性（绝对对称）；两人的距离可零距离接触，也可拉开距离形成对映；可配以相应的音乐。

训练要求：两人的动作必须同步；方向可以面对面，也可以背对背，但不能同一个方向。

二、哈哈镜双人练习

训练方法：两人的动作出现强烈的对比，一人的动作极度地夸张、变形，与对方形成高低、大小、宽窄、长短、曲直、歪斜、倒置等对比；两人动作可以交替、互换；可以充分利用多角度、多空间进行发展；可选择幽默、风趣、活泼的乐曲。

训练要求：充分展开想象，大胆运用变形夸张的手法。

第二节 影子形式编舞练习

镜子形式中的两人以实像为主，影子便是虚实的结合。在光的作用下，影子的出现是实与虚的关系；在人物情绪、精神作用下，影子的出现便是更虚的幻影。无论哪一种"影"，两人关系都是主动与被动。影子形式编舞练习是根据生活中的一些现象，探索几种由影子构成的双人舞形式。

一、光影

训练方法：在日光、灯光的作用下，不同角度、高度的照射均会出现影子的异样，并具有较大幅度的夸张和变形，甚至没有了原型，所以双人的动作有较强的对比性。假设光源照射的方向和角度，在不同的位置和角度形成双人舞。

二、水影

训练方法：水影中的影像始于镜子相同的实像。但由于水是流动的，影像的出现会与实像有所不同。角度也不同于镜子两人多数在平行的高度，而水影多数处于高低、上下的角度。因此在形式上也完全不同于镜子的形式感。

三、心影

训练方法：在心影中，由于人的思维状态在情绪的影响和作用下各有不同，出现的心中影像也各不相同，有幻影、阴影、梦影等。不论哪一种心影，双人动作有被动与主动的关系。

(1) 心中忘不掉的影——幻影，思念之感，实像主动，影像被动，若即若离。
(2) 心中笼罩的阴影——阴影，恐慌、焦虑之感，实像既有主动也有被动，影像既有被动，又有主动，闪现不定。
(3) 心中甩不掉的影——梦影，惊吓、摆脱之感，实像被动，影像主动，纠缠不放。

训练要求：在"影子"练习中两人可以接触，接触是内在联系，使其具有连贯性，"影子"作为调度，是外在变化的因素，要善于挖掘动作、动机内在联系的连贯性，适合发展的最佳动势、角度。

第三节 牵引形式编舞练习

生活中力的作用使得许多现象形成了成双配对的形式，如地心的引力、磁铁的吸力、气流的推力、运动的拉

力以及人类情感相吸力都能形成探索双人舞的形式依据。

训练方法：双人相距一定的距离，在始终不接触的规则下，选择身体的三个部位进行牵引，一方主动，一方被动。

训练要求：要寻找动作的内线，发现动作主干，即连接线；动作过程、连接要清楚，记住动作的逻辑性；在动作可能的情况下，强化力度和节奏，用力方向可随时改变。

第四节 穿套形式编舞练习

穿套是一对矛盾的统一体，有穿必有套，有套必有穿。穿套在人体动作的空间中不断反复循环，由此构成一个有意味的形式，创造出特殊的双人舞的语言系统。

训练方法：一人想方设法设计套的动作，另一人想方设法穿出套；在第二空间设计套，在第一、第三空间进行穿，由于空间的不同视角感不同，效果也不同。

训练要求：充分利用身体营造的无数个能穿的空间，寻找空间发展的可能性，产生新动作；以音乐为基础，要有力度概念，过于连绵的动作会使视觉失去兴趣；要有舞蹈过程，要流畅，始终不要离开穿套。

第五节 复调形式编舞练习

复调是音乐基本表现手段中的一个种类，是在同一时间内若干曲调的结合。这些曲调互相配合但独立发展。由于多种不同特点、不同性质曲调的结合，在突出内容和帮助形象塑造上起十分鲜明的作用。它们互相配合，协同表达同一内容，具有很强的对比性和表现力。舞蹈借助音乐的复调体形式进行双人舞练习，对创造双人舞的形式和内容，以及舞蹈形象的塑造有着特殊的作用。

训练方法：根据复调音乐所提供的不同性质、特点的两种曲调，或是主要曲调与伴奏形成平衡的和声关系，展开想象，以表达某个主题，塑造两个对比强烈的舞蹈形象，编创不同性格的动作。

训练要求：紧紧抓住音乐所提供的旋律和节奏，不要放弃音乐中的每一个音符、节奏型的特殊处理；在一个空间中要始终看见两种不同的力量。在动态中寻找，在空间中利用；在不同步的运动中，要寻找某个时空的同步、协调和统一。

第十一章

三人舞编舞技法训练

SANRENWU BIANWU JIFA XUNLIAN

三人舞，作为一种特殊的表演形式，主要形成于古典芭蕾舞剧中，其对话性和个性化标准，使之在舞蹈语言及形式上既不能扩充改编为群舞，又不能缩减为双人舞。

三人舞在中国传统习惯上，利用三人形式或三者的关系进行有规律性的运动，不断形成对立和统一，共同表达一个主题。切忌形式、形象、内存的相同，不能成为群舞"三人跳"而没有构成三人特定的关系层。

三人舞在造型和空间上的占领较双人舞更具优势。三人中无论是 A（男）–BB（女、女）或 B（女）–AA（男、男），还是 ABC、AB–C、BC–A（男女、男或女）等，所构成的形式都独具魅力。

训练目的：通过三人各种形式构成法进行编舞练习，从中寻找三人舞在造型和空间上的有力优势，创造独具魅力的三人舞形式。

第一节 重奏式编舞练习

三重奏在音乐中指三件乐器的演奏者，各按自己所担任的声部演奏同一首乐曲，如"弦乐三重奏"（小、中、大提琴）、"管乐三重奏"或"钢琴三重奏"等。舞蹈借助音乐三重奏的演奏形式进行三人舞编舞练习，寻找三人舞形式。

训练方法一：三人各自设计高、中、低多个不同高度的动作，四拍一次进行不接触的造型组合，每次造型中三人的动作都有高、中、低三个层次。

训练要求：基本在原地，也可有走动；即兴做，相互不能商量；不停地变换动作，寻找新动作。

训练方法二：三人以身体某个部位接触，寻找一种关系，使其合情合理。

训练要求：学会利用三条线，即高、中、低；学会利用躯体运动的收缩、开合、延伸；不要重复，利用偶然撞击产生新动作。

训练方法三：三人造型以一人为中心统一方向，另外两人寻找配合中心方向的新动作、新造型。

训练要求：三人相互的配合要有默契，每一组动作都要反复磨合；确定方向后，整体造型要有空间的统一感。

训练方法四：选择音乐，用三种造型进行串联，形成组合。

训练要求：连接动作要寻找动律，要有舞蹈性；造型的转换要依照动态重心寻找动势，不能硬性、随便拆开造型。

第二节 衬托式三人舞编舞练习

"衬托"是为了使人物或物象的特色突出，用另一些人物、物象来陪衬或对照，在物象的轮廓渲染衬托，使其

明显突出。衬托式三人舞形式在结构中 A 占作品的主要地位，在情节和动作、造型、画面上都很突出，对 A 形象的塑造有很大的帮助。

第三节
纽结式三人舞编舞练习

ABC 三个不同性格的人物，以一个事件或情节为纽带连结在一起。人物性格和情节的发展丝丝入扣，形成连环套缠绕在一起，有强烈的矛盾冲突。

第十二章

群舞编舞技法训练

QUNWU BIANWU JIFA XUNLIAN

群舞是四人以上舞蹈样式的总称。按舞者性别分男子群舞，女子群舞，男女群舞。按不同表现手法分"情绪舞""情节舞""歌舞"。群舞由于人数众多，可以由多个点形成不同线条画面的变化，充分利用舞台的时间和空间，运用形式美的各种原则和方法进行舞蹈的构图造型，在艺术创作上有很大的潜力。群舞创造意境，烘托和渲染艺术气氛，展示民族风格和地方特色，具有巨大的优势，能够充分地发挥舞蹈特有的艺术表现力。

将舞蹈的基本动作材料组成能够表现出某种意义的序列和关系。这种组织方式和表现手段是舞蹈的形式感。群舞的形式感主要运用点、线、面、体作为主要表现手段，也是群舞创造意境，烘托和渲染艺术氛围，展示民族风格和地方特色的重要条件。

第一节
斜线调度编舞练习

斜线在舞台上是视觉空间最长的一条线。斜线具有动感、流动感、遥远感、危险感、负担感、压迫感。

训练方法：在斜线上呈现两种不同的力量，并在一个空间流动。

训练要求：主要在斜线上进行，动作的运动要考虑方向性，考虑形成的感觉；一个空间中要始终看见两种不同的力量，主要在动态上寻找力量的呈现并挖掘动作的张力；调度的转换要求合理。调度的结构方式有内部的规律，要注意寻找动作的因果关系。

第二节
纵线调度编舞练习

纵线也是直线。直线的形式感是高耸、挺拔，构成的形状刚健有力，平面上有纵深感、逼近感透视感。

训练方法：形式可以十一人或七人，也可以双人、三人；动作上可以面对、背对。面对属实，造成"我与你"，形成逼近感。背对是虚，造成离开、远去的感觉，造成形式感，创造意象；利用纵线调度寻找定点，在定点上形成高、中、低的三维空间使其产生透视感。

训练要求：主要研究形式，考虑在纵线的调度中能利用什么空间。注意空间张力的运用。对空间的创意方式要细腻；研究动作抽象的感情符号，寻找情感的表达方式，严格动作的准确性、逻辑性；空间、画面、思维要与动作的思维结合，要考虑视觉上的先后和主次规律，分清给观众看什么，如何占领心灵。

第三节
横线调度编舞练习

横线的感觉是宽阔、平稳、安定、寂静。横线上往一个方向的流动形成无止境的延伸,由中间向左右两旁的延伸形成无边无际的漫延。

训练方法:顺一个方向进行流动并反复循环。流动时动作的方向性中面向、侧向、背向均会产生不同的感觉。循环可有大循环、小循环、套循环;进行在横线上由高到低的曲线式运动,上下起伏式运动,然后凸凹式运动,卡农式运动,扇骨形滚动式运动;从中间往左右两边扩散流动或从左右两边向中间汇合运动。

训练要求:无论运用哪种运动都要注意画面的空间感,要有层次,在空间和调度中追求创意方式,在创意方式中要有方向感,学会把握秩序感。排列的顺序,内部的规律要合理,要有内部的秩序。

第四节
曲线调度编舞练习

曲线呈波状,充满活力,幽雅、优美、柔和。在民族民间舞蹈中许多曲线的调度构成了丰富多彩的图形。

训练方法:曲线在斜线、横线、直线,角、块、圆形上均可以运用,并可以在平面、立面、空间中运用,自由度较大;选用民族民间舞蹈传统的曲线构图进行调度,如龙摆尾、龙过街摆尾、豆角蔓、九连灯等。

训练要求:动作的选择与曲线运动的规律相结合,突出圆润柔和以及特有的曲线美;在民族民间舞蹈传统的曲线图形中寻求创造更新意味的形式感。

第五节
点、线、面、体综合调度编舞练习

综合运用所有线、形、图的调度方法。在综合中有结构和形式本身的内容。结构是秩序感,每个人的结构方

式是心中的一种感觉，是与自己心灵撞击的一种对话方式。结构一旦进入创作领域，不是把原来旧的结构样式翻出来，而是永远研究新的东西——形式。所以要善于打破别人，打破自己。看得见的形式，看不透的结构有其本身的作用。

训练方法：综合调度人数五、七、九人均可。调度根据内容而选定；选择一段五分钟的完整音乐，音乐可以是旋律、清唱、打击乐、民间乐曲，可以是抒情、欢快或悲喜的。

训练要求：形式要与内容相吻合。所选用的调度中必须要有一个主要的调度。调度的方向感、空间感以及构图、画面、动作的排序要有逻辑，有秩序；调度要与动作柔和在一起，骨干动作等，动作要清晰，目的性要明确，不要忘记动机、元素的变化。

第十三章

舞蹈创作技法与舞蹈创新
WUDAO CHUANGZUO JIFA YU WUDAO CHUANGXIN

舞蹈创作是一种舞蹈审美的创造活动。由于每位舞蹈家有着不同的生活经验、不同的文化素养、不同的情趣爱好、不同的性格特征以及所受不同的舞蹈教育等，因此会对所要表现的生活内容，有不同的理解和感受，会用不同的表现方法和表现手法。

舞蹈创作其实是将生活形象转化为舞蹈形象的过程。这一过程是复杂的也是艰辛的，需要编导积累足够的生活经验，还要勇于从最基本的舞蹈元素中去提取适合自己编创作品的舞蹈动作，提取就要有删有减，要敢于放弃一些，才可能得到一些。同时要运用一些创作手段，包括音乐、灯光、布景、服饰、道具等亲密无间地交融在一起，通过这些创作手段来完成舞蹈作品。舞蹈创作的基本原则就是遵循舞蹈艺术形式的规范，取得驾驭舞蹈艺术形式的能力。

在舞蹈创作中，舞蹈内容和舞蹈形式从总体看，都来源于生活——直接的生活或间接的生活。有人把生活比作艺术创作的土壤，任何艺术创作只有深深扎根在生活的土壤之中才能开出艳丽的花朵。所以舞蹈创作就像建筑师要建造一座体现自己风格的大厦一样，必须懂得运用沙子、石灰、水泥、石头、钢筋……舞蹈家应该从动作、力量、时间、空间入门来精通舞蹈。

舞蹈创作首先是舞蹈素材问题。生活是一个浩瀚的海洋，只有那些在情感上引起共鸣的社会生活现象，在情感上引起共鸣的人和事，才会激起情感的浪花，提供进行舞蹈创作的基本生活素材，才可能是未来舞蹈作品的题材和内容。其次，是要解决舞蹈艺术的形式问题。每位舞蹈家在进入舞蹈创作过程的时候，必须要解决与题材内容相适应的艺术形式——舞蹈体裁，也就是要把舞蹈作品所要反映和表现的生活内容，深入舞蹈形式的审美规范之中。

舞蹈的创作过程是美的过程，在动律间找一种美，在改变间找一种美，在提炼间找一种美，在塑造中找一种美，将编导的生活境界及理念变成舞蹈的境界及理念，最终形成一种流畅，一种特色，一种风格。

舞蹈创作是通过创造视觉动态意向来实现自我的，而视觉艺术的特点决定了它完全可以表现纯形式的东西。但是舞蹈作为社会精神文明的一部分，更要注重的是应该关注时代，努力去表现当代人的风采，表现现代人的追求。所以无论是春花秋月还是田园风情，无论是历史的追溯还是多彩的梦幻，尽管都是舞蹈所需要的，但这一切都不能成为主流，不能喧宾夺主。舞蹈的主流应该是反映时代的画卷，传达时代的心声，如果舞蹈不紧跟时代，脱离时代文化的链条，徘徊在装饰文化的层面上，那将无法完成舞蹈自身的使命。

了解了舞蹈的主流，更应该清楚地意识到舞蹈的创作方向及具体方法。首先要确定舞蹈的题材与主题，它们是舞蹈的内容与形式，是密不可分的；其次要了解怎样表现内容，怎样处理结构，这是编导要考虑的问题；再次，动作的组合、提炼、节奏化、美化则是主要的表现手段，最后要运用对比、重复、比喻、夸张等手段，帮助舞蹈成为更具魅力、更有品位、更高尚的艺术品牌。

舞蹈创作说难亦难，说简单亦简单。它需要舞蹈编导将内心体验表现于舞蹈之中，需要舞蹈演员对编导创作理念的二度感受及创造，需要观众用心与之交流，需要外界的更多刺激，需要的还有很多、很多。

第一节
以"点"贯穿的创作技法

"点"是点、线、面中最小的单位，然而就是这最小的单位经过不断变化、不断重复，会收到意想不到的效

果，舞蹈《红色恋人》即是如此。

《红色恋人》开始部分很静，静得让观众屏住呼吸去体会舞台上的意境。一男一女两位舞者从舞台的两侧上场。他们没有身体的接触、没有缠绵的动作，而是双手背后一步步向前，一步步靠近，眼神的交流足以征服观众的心。这部作品主要体现的是男子赴刑场英勇就义，而女子前来送行。既然女子没有被抓，可为什么她的手也紧紧地背在身后呢？这就是舞蹈编导在创作时运用的一种技法表现，也就是所谓的舞蹈创作中的"点"，这部舞蹈作品是围绕"手"展开的。当男子第一次伸出手时，女子将手与之紧紧相握，似乎没有什么力量可以将他们分开，舞蹈动作也就从握手开始了。他们不断地旋转、翻腾，好似在发泄内心的气愤；又不断地托举、拥抱，好似倾诉彼此的情感。种种动作的连接却没有阻挡他们的牵手，这简简单单的牵手，牵住了彼此的感情，彼此的寄托，彼此的依恋，也牵住了彼此的心，真正达到了"以情为本，融情于舞"。这个舞蹈最让人兴奋且最精彩的部分，就是那一串不同空间、不同力度、不同难度的托举，所有动作的连接都是那么巧妙，那么自然，也许这就是人们常说的"以点带面"吧！手的相握、分开、又紧握，将整个舞蹈作品提升到另一个高度。当男子第二次伸出手时，女子犹豫地伸出手，与第一次相握不同的是，这次握手代表着最后的相聚、最后的嘱托。两人一举手、一投足、一转身的每一个细微的舞蹈动作，跳转翻滚、扶抱托举，始终都处在流动的、连贯的、相互紧密的呼应之中，并逐渐将舞蹈的情节与氛围推向高潮。从小的眼神到大的空中托举技巧的展现，都被处理得自然不造作。舞蹈结尾处，男子走向自己的生命尽头，而女子则瘫坐在舞台上，那不愿分开而又不得不分的"手"还是分开了，多少美好的回忆、多少痛苦抉择、多少情意缠绵不会再有了。

舞蹈虽然结束了，舞台上深情离别的场面，那个贯穿始终的"手"，那哀婉悲凉的音乐，却停留在观众的脑海中，久久不能退去，可见编导独树一帜的、以"点"贯穿的创作手法是明智的，也是舞蹈成功的原因之一。

第二节 充分挖掘民间舞表现运动

在《翠狐》这部舞蹈作品中，编导以汉族舞蹈海阳秧歌作为动作元素和主题动作的素材依据，并以"狐妖"作为作品中唯一的人物形象，这恰恰正是作品的新颖之处。在作品中，"狐妖"的狡猾与妩媚在海阳秧歌的元素动作中表现得淋漓尽致，使作品的人物形象鲜明、生动，具有强烈的感染力，给观众留下了深刻的印象。作品中扇子的推、拉和身体的拧、倾等动作的充分利用，再现了"狐妖"的妩媚，其中眼神的运用使狡猾两字体现得如此清晰，使人物更加生动。很少有人把民族民间舞的素材用在一个"狐妖"的身上，利用人体去模拟、重塑一个虚拟的神话形象，这种大胆的尝试在舞坛中较为少见，这种大胆也使观众欣赏到一只不同寻常的"狐妖"。舞蹈作品中，又始终贯穿着"瞪眦眦、瞪眦眦、瞪眦乙眦仓"的节奏，使快慢结合的节奏始终贯穿整部舞蹈作品中，也正是这种海阳秧歌独有的风格性节奏，使"狐妖"的狡猾与妩媚添色不少。作品第一段以慢板为主，为故事情节作铺垫。中段以快板为主，使形象显现出它机灵和狡猾的一面。最后一段又转为慢板节奏，使舞蹈的结尾更加的神秘。

在《翠狐》这部舞蹈作品中，以动作曲线为特点所带给观众的美是贯穿作品始终的。例如：作品中曾出现过三种狐狸造型，虽然只是造型，但给人以深刻的印象，使人物形象更加生动。在作品中演员手拿扇子和手绢，这

是海阳秧歌必不可少的道具。同时，在舞台的中央，始终放着一条卷曲的红纱，演员与红纱的交流可谓巧妙。编导可能把那条红纱作为"狐妖"的灵魂或躯壳，使整部作品内容更加奇特。

由此可见，一部舞蹈作品的成功与否，其塑造的艺术形象是否鲜明、生动，具有强烈的感染力，首先取决于以表现性动作为主体的基调动作（也称基础动作或主题动作）选择和运用得是否准确和恰当。在这一点上《翠狐》是成功的，作品多处动作的巧妙运用与变化都那么合适，为观众展现了一个崭新的"狐妖"，也为今天的舞坛增添了新作。

第三节　对原生态舞蹈的继承与发展

近几年，在各类全国性舞蹈比赛中，民族民间舞蹈的创作方向和如何发展、运用原生态素材备受广大舞蹈界人士、学者、研究人员的关注。各种各样的创作、创新、继承等问题，摆在了民族民间舞蹈研究者和舞评人的面前。是延续历史的代代传承，还是根据时代的发展要求融合具有当代审美价值意义的舞蹈元素，从而根本上创新民族民间舞蹈，促进民族民间舞蹈适应时代性的发展，此类关于民族民间舞蹈创作的疑问被摆在了舞蹈界高层探讨的显要位置。受到这样的关注和重视，民族民间舞蹈创作的压力也可想而知。所以有许多毕业于编导系的舞蹈编导，都视民族民间舞蹈的创作为烫手的山芋，没有人敢轻易地拿起，从容品尝其中的美味。这一点让许多观众不解，民族民间舞蹈素材是土生土长在中国这片土地上的，难道它比创作现代舞还要困难吗？答案为是的。因为现代舞如同美国这个国度一样是没有历史的，而古老的中国却有着上下五千年的悠久文化历史，民族民间舞蹈也属于从历史的印记中世世代代遗留下来的宝贵文化遗产，对一种民族民间舞蹈的任何创作都必须依附于它本身的风味、色彩和原本的素材动律，就如同对敦煌的壁画进行修补一样，必须遵循原来的风貌，又要焕然一新。2004年在鹭岛举行的全国舞蹈比赛中，欣喜地看到了一个优秀的民族民间舞蹈，既建立在传统的民族舞蹈素材之上，又赋予了时代的情绪表现——《恋舞彝山》。这个舞蹈作品不能只用"好看"来品评它，尽管它是只有一个简单的民族舞蹈风格、讲述着再平常不过的民族故事的舞蹈，却在民族民间舞蹈的氛围中舞出了属于这个时代的节奏。

《恋舞彝山》，从名字上就知道这个舞蹈作品一定是关于彝族的。它讲述了一对青年男女的爱情故事，一个简单的故事主线却渗透着这个民族的习俗风情。这个舞蹈最初拟定的舞蹈名字为《对脚》，所以现在仍依稀可见对脚的种种痕迹。男孩女孩脚对着脚踢摆、点头、捌腰，都是传统传承下来的彝族民族舞蹈中的动作素材，但舞蹈编导却把这些动作简洁地用上，男孩与女孩快速地对摆脚、甩头，带有重拍点头，匀速的捌腰，连续的对脚……将这几个规范性的动作按照常规的动律表现，并带有非常规的节奏处理，使之有了新的视觉冲击感。编导对舞蹈节奏进行的最大的处理是在双人舞与群舞编排上。在一个舞蹈作品中，同时出现两个表演群体常常令观众在欣赏时会顾此失彼。同时舞蹈编导在对两者动作轻重关系、主次位置的设计和安排上，通常是要大费苦心的，否则就会出现群舞与双人舞相互抢戏的结果，使观众出现视觉疲劳。从创作评比的角度上讲则为群体舞蹈创作的败笔。所以在舞蹈的创作上，如果必须同时出现两个表演群体，舞蹈编导将利用相当的舞蹈篇幅去告诉观众两者的关系。

而在《恋舞彝山》中，舞蹈编导将所有的重心都放在了"谈情说爱"上，对主与次没费半点口舌。因为在编排设计上群舞保持着唯一的目标，就是加重双人舞的感情色彩，夸张双人舞表演的力度，放大欣赏的角度。要达到这样的效果，要让每一位观众都可以接受群舞舞者在人物的身份上反复的转换，是非常具有挑战性的一个舞蹈创作技法和舞蹈表现方案。《恋舞彝山》中群舞演员有时是男女主角的影子，有时是他们内心情感的延伸，有时甚至代表了那一座座的山峰，成了舞蹈中环境的再现。而这些角色的转换都是在无影无形中进行的，也是《恋舞彝山》编导刻意追求的舞蹈创作手段。

《恋舞彝山》只是民族民间舞蹈创作的一个导火索。它究竟会引发民族民间舞蹈创作及创新多大的爆发，我们拭目以待。

第四节
情节与情绪在舞蹈动作设计中的统一呈现

大型现代舞剧《红梅赞》是原空军总政治部演出的剧目。演出开始时，血红的大幕从舞台的最中央缓缓地拉开，破开之际，一串又一串的镣铐掉了下来，钢筋铁索般的牢笼后是一个个舞动着的年轻生命。舞台大道具的整体移动转换，变换出牢狱的全貌。一个疯癫的老头在黑暗中、可怕的敌人面前，开始了看似没有目的、没有终点的奔跑，其实他是在为革命储存力量，通过不断挣脱反映出革命的艰辛。编导在对舞蹈动作设计时十分注重情节与情绪的并重。监牢里的一员——孕妇，一个平日里本应备受呵护的角色，有孕的身体让她只能在特定的状态下去与敌人斗争，可沉重的铁镣束缚了她的身体。爱是每个时代生命旋律中的主题，在黑黑的魔爪下仍然继续着爱，一个小生命的诞生，深刻烘托出革命事业后继有人。革命者与身着黑色服装象征的黑恶势力在斗争时，两种不同动作的力度及对比，使人物性格得到了舞蹈化的塑造。

江姐是被拖出来的，对这个人物的出场设计，是平铺直叙，简单而又大胆的手部抖动动于运用，将江姐遭受的一切在《红梅赞》主题音乐中以一种破碎的动作节奏表现了出来。编导通过动作质感的设计和要求将人物的心理外化，让每一个观众都可以清晰明了地看出来、感受到。舞剧大型道具的运用可谓是煞费苦心，一个从天而降的铁笼，不仅罩住了江姐那美丽的身躯，而且罩住了江姐未完成的追求。舞剧的成功之处也恰恰是人与物的巧妙设计和安排，编导并没有单一去表现或化解某个情节，而是将情节发展融于舞蹈动作、人物性格的情绪表现当中。利用舞台灯光的效果，将光束聚拢或发散在革命者间，形成分立存在的群舞，而群舞所展现的达到了与舞台的整体化融合。在那种地方、那样的环境里，不知艰苦的也只有天真的孩子了。在孩子面对饥饿的诱惑与反叛的抉择时，年幼的孩子忍住了饥饿，懂事地依然站回了母亲的身边。新的生命在激烈的革命斗争之时诞生，他为无数革命者带来了新的希望、新的寄托，是实现奋斗目标的期望。他仿佛还象征着新中国的诞生，是无数革命先烈的手手相传，一个又一个的接力将革命进行到底。

在整部舞剧即将结束之时，舞剧的编导设计了一种冥想的舞蹈段落表现了对革命成功的展望。主题音乐的再次响起与江姐出现时已有了情绪上的改变，革命必定是前仆后继，五星红旗必将插遍全中国。

第五节
舞蹈意识创新

创新是近几年被舞蹈创作界谈论最多的话题，因为现在的舞蹈创作与其他行业一样，面临着激烈的竞争和残酷的淘汰的压力。整个舞蹈界的发展趋势，是不断地向更高层次迈进的，从而适应社会的发展速度，而这种发展势头的推进，则要靠"舞蹈作品的创新"来完成。

舞蹈界在不断的发展中，需要不断地有新鲜血液来补充，从而促进自身的新陈代谢功能，使舞蹈可以顺应时代的要求。可是何为"舞蹈的创新"呢？从字面上来简单地理解：舞蹈是肢体的律动；创是创造、开创；新是新鲜、新兴；将它们整合起来分析，就是在一定的基础上，放弃自然而现存的身体运动方式，避开习惯的创作思路，不效仿他人的创作表现形式，而通过自己的理解、学习、经历、体会……去寻找与其背离或在其基础之上的创作意识来编创舞蹈动作。总而言之，就是无论在创作的形式上，还是在创作的意图上都不重复自己，更不模仿他人，在自己能力的高度上创作作品。在真正创作时，以这种思想为指导进行作品创作，使创作在每一部作品中都形成"气候"（这是在创作中经常提到的高频词，它是指舞蹈作品中一种好的东西不能只是一个闪光点一晃而过，而是要将其发展、扩大，让观众可以看得到其中的真谛和真正的精彩）。这样的作品将会大放异彩，呈现出非同一般的独有的效果。创作是一种经过意识思维的结果，编导通过对自己日常思维记忆的提取，将生活的痕迹放入舞蹈的思维之中，将这种思维行为化、艺术化、舞蹈化……最终实现舞蹈形式上的创作。这种舞蹈化的过程，也是创新的一个历程，这个过程的起始，将是一切新鲜事物诞生的源头。一个编导对生活理解的深度，将会通过其创作作品的内涵体现出来，所以一个编导的阅历将成为创作作品寓意深度的依据。创新依创作而存活，是成功创作中不可缺少的灵魂。如果创作都不存在，那就无从谈及创新。在创新中，很重要的一点就是编导要将创新意识放在"一定的高度上"去进行创作。这种"创作（创新）"必须具有其自身独有特点，并且无任何成功者的参照。

在创作的基础上，解脱"原则性"的束缚可谓是一种形式上、意识上的创新。创新不再追求"原则性"的贯穿，创新在舞蹈作品中的出现，让每一个观众都可以感到新鲜感。创作是"奴役"的攀登，而创新则是凌驾于创作之上的攀缘。

在此举一个舞蹈界最大形式上的创新为例，它开辟了舞蹈表演的新形式，即现代舞与芭蕾的关系。芭蕾早于现代舞出现几百年，芭蕾是孕育现代舞的土壤。如果芭蕾本身不存在，也许现代舞就不会以这种形式出现了。就是因为在历史中，芭蕾已经发展到了一个相当高的程度，它表演范围广泛，影响巨大，而且已存在了一个相当长的历史时期，所以就有人出来质疑它、反驳它，寻找芭蕾身上不具有的特点，来创作与其不同的一种舞蹈（现代舞）。通过时间的推进，现代舞渐渐地被更多的人接受，同时也有越来越多的人来从事它、创作它、发展它，从而使得现代舞的创作得到不断发展，并随着时代的进步不断地改进着身体的表演方式和创作思路。如果当初芭蕾没有其巨大的吸引力，也许就不会有人将注意力放在它身上，也不会有人去费心寻找与其不同的表演形式了。创新，就是一个新鲜事物的诞生，这种滋生不会是虚幻的，它必定有前因后果，现代舞就是通过对芭蕾产生了逆反心理，导致出现完全相反的一种舞蹈形态、运动方式、表演技术和创作方法。人们通过对芭蕾的了解，也开始关注现代舞了。可是现代舞的发展却是经历了千辛万苦，现代舞经过时间的磨炼，经历了人们对它的关注、冷淡、

孤立、重视、欣赏、学习、运用、发展，今天已经达到了一个相当高的程度，现今已和芭蕾有并驾齐驱、横扫舞坛之势，现代舞的影响力正波及着全球的舞蹈界。

以上可谓是舞蹈界有史以来，最为成功、最具有力量的一次创新，而且其影响一直传到今天。可是同时也有无数次的创新失败或被当时的种种因素扼杀在了褴褓里。这都不重要，只要去尝试了，谁又知道哪种创新会是成功，哪种创新又会是失败呢？舞蹈界需要用不断的创新来改善自身，需要在舞蹈作品中做到创作上的突破，通过创作上的创新来推进自身的向前进步、发展。

舞蹈《风吟》是男子独舞，演员独立于舞台中央，身穿一套白色纱料服装，给人轻盈、飘逸的感觉。音乐开始缓缓奏出悠扬的旋律，舞者也开始缓缓而舞。令人叫绝的是这个舞蹈设计了一个虚拟的道具且贯穿舞蹈始终，那便是"风"。编导考虑了虚拟道具的运用，已经是一个创新了，然而他没有就此满足，又在意识中寻求"解"与"构"的结合，且找到了人体重心倾斜旋转和变化转移的方法，即"人体重心非重心化"。这几点创新都在舞者挥洒自如的表演中体现出来。他轻轻在地面横移、高高地半空跳起、急速地旋转、缓慢地"斜体空转"，似乎"风"就在身边。他时缓时急、时猛时停，将风的特质形象展现得格外逼真。

其实编导的初衷很简单，动机很单纯，但经过处理、编排，将单一的动作元素进行丰富多样的变化发展，就表达了动作的灵动，体现了作品的意蕴，舞蹈不仅仅停留在动作的技术技能上，它自然引出了舞蹈诗人的心灵畅想和自然与心灵的对话。在研究人体重、轻与柔的动态语言技巧里，闪现出舞蹈诗人的情韵风范：潇洒、超脱、自然、飘逸。舞蹈《风吟》中见不到以往男性舞蹈的钢筋铁骨、气吞山河、顶天立地，而是风儿飘飞于大千世界的表述，是纯净的自然而然，是真实的真情真言。

舞者将"倾—拧—旋"的动作做得干净、自然，抹掉了动作起、止、衔接的痕迹，"点"与"线"进行无限重复变化。融会贯通的表演，演出了风的吟韵、风的情韵、风的神韵。真的好像是一席清风、一首诗句、一幅画卷展示在观众眼前，欣赏一次次飘飞、一次次螺旋而回、一次次旋转向上、一次次迅速跌落、一次次的反复、一次次的重现，营造了情感的穿透力及表现力，将编导所要表现的内容及意境更加深入及延伸。

将动作分解到最小元素加上节奏的变化、空间的变化、高度的变化、力量的变化等，再次展现新动作、新姿态，同时体现舞蹈编导的新思维、新创作意识。伴着清风的吟唱，进入物我交融的境界。《风吟》将编导的"解"与"构"的创新意识诠释得淋漓尽致，唤醒了学者更新的创作思维，形成了身体语言对舞蹈文化的碰撞画面。

近些年军旅舞蹈中，最具创新的代表作品之一是《穿越》。无论从情节上、从动作的设计上、从新颖的编排上，都看得出与以往此类舞蹈有着许多的不同之处。舞蹈编导首先从主题出发，在肢体的编排上寻找到了一种与主题相符的身体形态造型，"穿越"不单单只停留在字眼上，它是从脚跟到手尖的感觉，是以舞蹈的形式贯穿其中的身体动态，是舞蹈整体追求的感觉。舞蹈编导开门见山地将主题造型呈现出来，形态一个一个地出现，形成一条线的快速跑动。对舞蹈高度的运用，打破了军旅舞蹈整齐划一的程式化动作，从而达到形式上的创新。编导在对动作的设计上，注意对空间的有效利用，高空与低空的并用、演员的折叠造型、动力的承接变化，是动作连动作所产生的关系，是在情绪上的推进，这也是编导对军人的表现。

《穿越》在创作上不在乎编舞技法上经常忌讳的"断片"或"情感停顿"。编导大胆地运用了片刻的造型停顿，让观众的心随着舞蹈动作戛然而止。战士的动作干净利落，是现代军威的体现。编导将舞台分割为几个部分，演员分组进行"卡农式"的表演，舞台的空间感被一组一组的动作组合扩张开来，营造的气场直逼观众。飞跃的动作、腾空而起的身体，将勇往直前的感觉体现在肢体的语言上。舞蹈动作的运用是为了主题的表现，动作的创作则是来源于主题的灵感。

编导在动作与情节的设计上，都较以前的军旅作品有所突破，舞蹈技术的运用也不再单一无味，而是在一片军营绿中寻求亮点。编导对"穿越"的理解，是在动作和调度的设计上、在编舞的理念上，在舞蹈的各个方面都考虑了这一点，使舞蹈始终在整齐划一的风格中变换出时代的风采。

"穿越"两个字决定了这个舞蹈的形式与内容，编导在舞蹈内容上追求的是一种"穿越"凡俗的精神，在形式上编导寻找到了"穿"的翻转，"越"的腾空，"穿越"交错而形成群舞的构图。这种舞蹈的出现，使得军旅舞蹈在创作上突破了"禁区"，也开创了军旅舞蹈在新时代创作上的新思路。

维吾尔族《动感萨巴依》这部舞蹈作品，动感是作品创作路线的总体主题，并以维吾尔族舞蹈为表现形式。动感的节奏及身体韵律自始至终贯穿在整个舞蹈作品的各个段落中，使观众在欣赏的过程中能够集中注意力，放任自己的情绪与舞蹈演员一起舞动。而且舞蹈的节奏迎合了当代演艺市场的一种发展趋势，激情的演出给人以年轻向上的动感，时代节奏的脉搏让人难以"平心静气"，使观者不由自主地随之舞动。舞蹈中演员手拿着萨巴依这个维吾尔族独有的舞蹈道具舞动，作品表达了人们对火的崇拜与尊敬。帅气的小伙子以高昂的情绪、维吾尔族舞蹈的动律特征演绎着《动感萨巴依》。最值得一提的、最具有研讨价值的就是舞蹈编导对舞蹈作品在节奏上的分配和在空间上的运用。节奏主要以快板为主，但段与段之间的转换采用了不同风格的快板节奏，使这部舞蹈作品真正达到了它动感的主题。在编导的空间运用中，舞台的流动和队形的变化都给人以赏心悦目的视觉效果。通过编导对空间的运用，充分体现了作品的民族地域性风格。

在《动感萨巴依》这部舞蹈作品中，通过对舞蹈动作节奏对比的设计，使结构层次更加清晰，更加富有感染力。将舞蹈作品的组织方式和内部构造、表现主题思想和塑造人物形象的重要艺术技术运用其中，并通过丰富多彩、变化多样的群舞动作抒发编导的内心情感。在作品中，动作由于节奏的变化，力度上增强或减弱，速度上的加快或转慢，幅度和能量上的增大和缩小，都表现出编导的情绪和情感。

一部舞蹈作品的产生，是舞蹈编导在生活中受到强烈感染后，把自己对生活的感受、认识、理解、愿望，运用舞蹈手段表达出来的结果。民族舞蹈是历代劳动人民不断加工创造的，深为广大人民所喜爱，并在民间广泛流传。民族民间舞蹈和人民的生活有着最紧密的联系，它直接反映着劳动人民的生活，以及他们的思想感情，他们的理想和愿望。《动感萨巴依》就真实地表现了维吾尔族人民的生活。

第十四章

舞蹈编导举例

WUDAO BIANDAO JULI

中华人民共和国的舞蹈艺术至今已走过了半个多世纪的历程，获得了举世瞩目的突出成就，涌现出了大批在思想性、艺术性上大胆创新的舞蹈作品。

下面举例说明部分舞蹈编导的创新作品。

第一节
舞蹈《哎—无奈》

在日常生活中，每个家庭都会发生许多常见的生活琐事。在这些家长里短的琐事背后，是两人彼此的深爱和绝对深厚的感情基础。《哎—无奈》这部舞蹈作品就表现了在生活中经常会看见的一幕。

在这部舞蹈作品中，"钱"充当了男女之间产生矛盾与冲突的导火线。男与女一个懦弱一个泼辣，形成了人物性格的鲜明对比，两人从性格上就自然产生了矛盾。在舞蹈作品的第一段中编导运用了生活动作，简单而又生动地表现了一个家庭主妇向老公要钱的写实性情节。在"要钱"的过程中，男人始终不愿让妻子紧紧跟随在身后，他无奈地躲着妻子，两人没有任何可以沟通的话题，因为男人没有钱，而且可以看出他对妻子的这种做法是非常无奈的，其中男人在前，女人在后的走路动作就生动、夸张地表现了男人不愿妻子跟在身后要钱的情节。舞蹈第一段与第二段的转换，编排非常巧妙，情绪没有任何变化，只是把"钱"从男人的裤子兜转移到了他手中所拿的包里。从编导所创作的动作可以看出，日常生活所发生的种种小事，通过艺术的加工都能表现出来。在第二段中，男与女在动作的过程中始终与道具产生着密切的关系，道具一直轮流在男女二人的手中运动着。最后妻子还是拿起包用很生活化的动作掏包里的东西，结果发现包里并没有钱，妻子感到之前"要钱"及"抢包"的种种行为伤害了两人的感情，于是不顾一切地挽留男人的心，希望男人不去计较她之前的种种过失。最终通过一个推脸的动作结束了男人无法控制的情绪，让观众一眼就清晰地了解作品所要表现的内容，使舞蹈与观众之间的距离拉得更近了，也使艺术更加贴近生活并与生活巧妙地融为一体。编导的构思与故事进行的速度，就像一部浓缩版的小电影，给人以深刻的印象。在作品中动作的节奏对比性强，快的动作变化新颖，几乎没有重复性动作。慢的动作彻底静下来，使人马上投入舞蹈所营造的氛围里。作品对人物的刻画既具体又精彩，在叙事的过程中把动作夸张化，带有一些讽刺的味道。在中国的舞蹈作品中，几乎没有出现过男女的接吻动作，可是在《哎—无奈》中，妻子为挽留丈夫的心疯狂强吻丈夫，这一动作可谓大胆，展现了作品的生活性，开创了一种年轻的、独特的创作手法。在欣赏这种大胆尝试时，也感叹其大胆追求。

第二节
舞蹈《秋海棠》

《秋海棠》以一位饱经人间沧桑的艺人"秋海棠"的曲折动人的故事为创作大背景，突出一个"情"字。

《秋海棠》的开头部分，并没有演员的造型设计或者定位定点，而是一柱追光打在舞台上，映入眼帘的仅仅是一个京剧旦角用的戏装头饰，打破了以往舞蹈的演员摆台式设计，给人耳目一新的感觉，吸引了观众的目光。音乐始出，演员从侧幕出场，对着头饰蹒跚而行，将那弓背弯腰的状态，刻画得入木三分，使人一下子就联想到一位风烛残年的老艺人年轻时对戏衣的钟爱，以物寄思，托出了"恋情"。音乐舒缓、绵长，营造了回到当年的意境，当年的艺人"秋海棠"是个旦角名腕，在戏台上风光一时，好不惬意。忽然一个细微的动作，足以使观众心死神伤，那就是他用颤抖的手去抚摸自己脸上被破相的伤疤，转而老艺人义愤填膺，随着音乐的高涨而疯狂舞动，将"秋海棠"当年被破相后的心情体现得淋漓尽致。这种回忆，这种当时情景的回放，这种当时的心境也是舞蹈编导独特的创作技法之一。值得注意的是这里并没有刻意展现表演者在当今舞坛无人可及的技术技巧，而是以文舞的形式刻画人物细腻的心理活动，从人物出发，从角色心境入手，把技术情感化，把主题舞段明确地表达出来，用着恰当又不夸张的表现方法，表现人物复杂的内心世界。音乐时而悠扬，时而哀怨，配合着演员生动的表演，将"秋海棠"当时"含着泪而笑""带着喜而忧"的矛盾心理展示给观众。舞蹈结尾时，"秋海棠"独白沉寂在当年的回忆中，此时突出了"凄情"，催人泪下。

"秋海棠"的塑造者——武巍峰是一个技术技巧都很过关的优秀舞蹈演员。但在这部作品中他与编导大胆地另辟蹊径，放弃古典舞中体现能力的技巧，紧紧抓住了人物的情感。在表演中，武巍峰并没有单纯模仿戏曲中的"拂袖""兰花指""圆场"等动作，而是将自己的心境融入"秋海棠"这个人物中去，表现他或醉于曾经的辉煌，或悲切地落回现实的命运，真挚的表演感人肺腑，令观众为之动容。所以说，舞蹈编导不一定要用技术技巧来赢得掌声，应注重技法的运用和体现，要有独到的见解。"开前人未开之先河，想前人没想的创作理念。"像《秋海棠》这部舞蹈作品，只是以"情"感人，就已经很成功了，受到了大众的欢迎。再加上舞蹈演员的二度创作，在表现作品时加入自己的体会，达到心神完美结合的表演，最终获得喝彩一片。

第三节

舞蹈《搏了·哭了》

你付出过吗？你经受过成功与失败的洗礼吗？那是身心的磨炼，是生活的真正写照。《搏了·哭了》中演员的表演让所有有过同样经历的人潸然泪下，无法克制自己的泪水。"她们"让那些普普通通的人，在舞台上寻找到了生活中自己的影子。这是生命的语言，是心灵的聆听，是彼此最真切的交流。"她们"运用舞蹈的艺术载体将生活表现出来，带给人们真实的内心感受。

《搏了·哭了》是一个很特别的舞蹈名字。两个词组都是用完成时的词语展示，是人生真正经历的过程。舞者用这样的一个舞蹈记录下女足拼搏的故事。

舞蹈编导将舞蹈动作的设计定位在形象而又夸张的模式上，因为编导尊重生活，从生活的行为中提取动作的元素，让观众感到真实，再加以舞台和现代舞技术的处理，使动作具有清晰的语言性和更强的美感。编导开门见山地将女足姑娘们的形象展现出来，"她们"眼看前方，身体有节奏地晃动，使观众如身临其境，产生亲临比赛现场的一种错觉。三个人的前后、左右的交换调度，使舞台有限的空间，通过三个人彼此的融合不断扩大。编导很巧妙地运用了三个人"借力"的现代舞技术，创造了无重心的动作运行轨迹，在美丽中增添了一些惊险感，让

舞蹈的韵味上升了一个层次。在运用借力技术的同时，要求三个人必须紧密地在一起完成完美的配合，表现了女足的行业特点，她们需要团结一致，才可能取得最终胜利。射门的动作一次又一次被运用，可是每次都有所区别和改变。时而是一人射门，两个人在造型上注视着她；时而两人呈现高低空间，采用托举的形式完成一次射门；时而三个人相互依靠同时起脚。射门动作经过重复强调，将舞蹈的意图表现得更加清楚。

　　随着一个"女足队员"的重重落地，舞蹈"停止"了，所有一人屏住呼吸，所有观众都在看舞台上的一角，只见女孩遗憾地重复着没有完成的动作，一遍、一遍又一遍……队友来安慰她，她仍旧继续着。她们流泪了，可是流过后依然站起来，再次面对球门，准备下一个射门机会，她们相互穿插，彼此掩护，机会来了她"飞"了起来！人们看到了姑娘们的笑容。"球进了！"这是通过演员的表演感觉到的。她们笑了，她们拥抱、相互鼓励，她们站在自己的位置上再一次"拼搏"。舞蹈运用肢体表演的技术，给观众呈现了一个完整的故事，编导和演员利用情感打动每一位观众。这是一个让人难以忘记的舞蹈作品。也许是因为这里没有所谓的"条件"演员，有的只是用心去舞蹈的编导系的学生；舞蹈不采用高难的技术、技能来换取观众的叫好声，那只是内心真实的流露，并通过舞台来呈现。舞蹈不为得到赞扬，只为展现现实生活中女足姑娘们的亲身经历和一段段拼搏的心路历程。

　　拼搏是人生的格言，失败是其中的必经之路，只有拼搏了才会有机会。每一个拼搏过的人都会知道，整个过程是痛苦的，但是无论是什么结果它都不会让一个付出过的人痛苦，因为那将是人生难得的一段经历。还是那句话："心若在，梦就在，只不过是从头再来……"

第十五章
舞蹈之创见
WUDAO ZHI CHUANGJIAN

创见——别人没有思考或提出过的见解，存在于舞蹈艺术的世界里。

舞蹈像哲学，先不分析它属于西方哲学还是归属于东方哲学的范畴，也不去理睬它是唯物主义还是唯心主义。首先可以肯定的是，它属于形象思维范畴，抽象即机械化。有人说："舞蹈随着文化的运载，附带者的某些神经细胞的迸裂。"如果说舞蹈是随着某些艺术细胞而被传染，并来到这个世上的，有许多人是不能认同的。它是经过精工细琢，被酝酿出的一坛美酒。在舞蹈界，主观意识是可以战胜客观事实的。对舞蹈专业人士来说，它就是追求的目标，所有人都在朝着它的方向努力着。舞蹈是用正常思维去思想的产物，所以要创作她、欣赏她、品味她、感受她，更重要的是理解她。

舞蹈是舞台表演艺术，当它在进行中，就如同议论文中的论据，怎么演都有它的道理，就是否认了某个舞蹈作品中的某个环节、细节，也不可否认它作为客观事实的存在，一条实质的东西贯穿于舞蹈发展的始终，就像散文的写作风格，形散而神不散。可是在舞台上发生的一切是不能控制的。所以，只能用第二人称记录它的发生、发展。

第一节 舞蹈《胭脂扣》

在当今的社会中，将电影的情节改变，用舞蹈的形式阐释的舞蹈作品数不胜数，早已不足为奇。可当《胭脂扣》这个舞蹈出现时，却令人眼前一亮。电影版的《胭脂扣》，相信人们早已耳闻目睹。它讲述了一个风尘女子"如花"将爱情作为归属，来寻找心灵上的慰藉。她追求幸福、美满的爱情，至死不渝……舞蹈《胭脂扣》并没有像多数改编本那样重复剧情，而是以刻画人物心理活动为主线，将"如花"的内心外化，她痛苦、无奈、压抑、烦乱，她在世人鄙夷的目光下郁闷生活，只有爱情，只有爱情会让她看到一丝曙光，但她的身份注定不会拥有一份天长地久的爱，即使如此，她还是那样的坚信不疑……

舞蹈从一个漫无目的的迷茫的"走"开始。这一"走"便体现出了她的与众不同，她不是一般的女人，她生活在繁华、喧闹的上海，穿梭于灯红酒绿的霓虹灯下，在华灯初上的夜上海展现着自己虚伪的、柔媚的笑容，特殊的身份使她走路时显得有些不雅，但步履中却分明充满了沧桑与哀怨。人们只看到了她含笑俯首，又有谁知道她内心的苦闷？她为自己的身世不平，为自己的命运不平。舞蹈编导将这种复杂的内心活动用一个"走"表现得淋漓尽致。这种"形"与"神"的结合，使舞蹈在一开始便有了一个闪亮点，吸引了人们的注意，可见，编导在处理动作细节上费了很大的心思。

舞蹈从头至尾没有太强烈的动作对比，空间上只占用了中部。这样更加适于表现"如花"沉重的心情，烘托悲凉、哀怨的气氛，也使舞蹈更富有浓烈的色彩。在动作上编导没有过多炫耀技巧，而是利用演员良好的软开度和控制能力，为她量身设计了一套动作，如舞蹈结束在一个雕塑似的造型上，演员下胸腰的同时，将挎着小包的手臂抬起，用她的"软"使她的头深藏在胸后，观众从正面的角度看这个造型，仿佛看到了一个没有头的人，这也恰好暗示了她经历一系列思想斗争后，脑子成了一片空白她的灵魂随风飘去……

如果说《胭脂扣》的舞蹈动作是这部作品成功的一大创举的话，那么刻画人物的内心情感便是这部舞蹈的另一个创举。整个舞蹈都以"如花"的内心活动为中心，围绕着它进行一系列的"思想斗争"，使舞蹈之美与人物之美紧密地结合，形成"淡化情节，浓缩情感"的艺术风格。这种编创手法着重表现复杂的人物性格，擅长以情感人，不拘泥于具体的舞蹈动作。这是表现特殊年代、特殊任务的首选。

第二节
舞蹈《龙之印》

龙是中华民族传统和精神的体现。中国是东方之龙，我们都是龙的子孙，龙文化的传人。《龙之印》主要描写人对龙的信仰及崇拜，描写龙在人们心中的崇高地位。舞蹈作品主要分为两段，在前半部分中，舞者的手形明确地点明了龙爪的形状，充分地表现了龙有"三停九似"之说。所谓"三停九似"就是自首至脖、脖至腰、腰至尾皆相停也；角似鹿、头似驼、眼似兔、项似蛇、腹似蜃、鳞似鱼、爪似鹰、掌似虎、耳似牛。舞蹈通过变化多样的动作，通过模仿龙的身躯，使观众欣赏到一条活灵活现的神龙。对动作节奏和音乐节奏的配合，编导采用了统一两者关系的音乐，使舞蹈动作与音乐融洽结合。在快板的音乐中不断变化动作，使龙的形象更加丰富、更加具体。演员分别用跳、转、翻等表现性动作，描写了龙的灵魂，展现了人们崇拜龙、尊敬龙的思想，使舞蹈作品的观赏性更强了。

舞蹈的后半部分，表现了人们信仰龙、崇拜龙，并且把自己看做是龙的传人。这一段的动作从幅度到力度都与上一段截然不同，流畅、舒缓，表现了人们心中龙的崇高地位。在流畅的动作中贯穿了几分刚韧有力的韵味，它代表着龙的精神。作品中抒情的段落，使舞蹈更加形象化，并通过抒情的创作，使舞蹈形象更加鲜明。这也正是编导用以抒发人主观世界的强烈感觉和对龙的独特见解的具体艺术手段。如果在舞蹈创作中忽视强烈的抒情特征就必然会削弱舞蹈艺术特有的魅力，可见抒情在舞蹈艺术中的重要性。

我国五千年的文明历史，也是以龙为图腾文化进而将龙作为民族精神、至高美德以至成为民族精神凝聚力的历史。由于它是虚构的理想神物，因而龙的具体形象，是在传说中逐渐形成和定型的。如果视其为"图腾"，应是古代各个不同部落或某个部族联盟的符号或统一的标志，应视为将龙的精神融化成"政权"系列的开端。龙是我国人民传统和精神的体现，一般认为最早源于古人的图腾崇拜。早在新石器时代，先民就有了以"龙"为神灵和吉祥的概念，并且创造出了龙的艺术加工的形象。尽管它是多种动物合并起来的吉祥灵物，但有一个完整美丽的形象。这个形象，渊源久远，影响极大。我们的民族信仰崇拜这个"神物"，并且把自己看做是它的传人。

在《龙之印》这部舞蹈作品中，编导通过动作的模仿及节奏和舞台的空间运用，充分体现了龙在人们心中神圣的地位。

第三节
舞蹈《最后的探戈》

2002年CCTV电视舞蹈大赛在北京成功举办，许多优秀舞蹈作品被引入比赛中。很多的舞蹈作品都是初次与

观众见面。观众在欣赏优秀舞蹈作品的同时，也感受着新潮之风的席卷之势。为体现大赛的公开、公正的原则，本次比赛设立了除专业评委之外的观众评委，从观众评委与专业评委的打分差异，可以看出两者有着不同的欣赏角度和价值评定。如舞蹈作品《最后的探戈》，评委用专业的眼光审视着舞蹈的编排、演员的基本功及表演；而观众只是从感性出发去观赏舞蹈、欣赏舞蹈。两种观点在此形成了碰撞，产生的火花，引起观众对此舞蹈的关注。

《最后的探戈》为何受到如此的关注？很简单，因为它的与众不同。从名字上就可以一眼看出，它所依据的动作素材及作品风格的归类。探戈归属国标摩登舞的范畴。在探戈舞的产生之初，两个情人在跳舞时为了防止情敌的出现，于是有了代表性的甩头、左右环看的舞蹈动作动律特征。经过后人的不断继承、发展、创造，探戈舞中的甩头也成为区别于其他国标舞的动感体现和风格特征。《最后的探戈》采用了这种素材，演绎了一段精致、凄美的爱情故事。编导将题材选定在爱情上，体现了对素材内涵的继承，对动作的掌握与理解。《最后的探戈》淡化了固有的风格特征，试图从编排上寻找、追求另外的一种内心与肢体的展现。他们不是不要美，而是要用自己的内在美，去感染观众的心。不单单追求外在的表现力，而让内涵去扩展舞蹈的表现力。他们尝试打破国标舞素材及编舞技法，将国标舞的故事，用现代舞的方式表现。他们用现代人的心态，跳现代的舞蹈，展示现代人的情感故事。

整个舞蹈从音乐中"走"来，两人第一次偶遇，是彼此一次次搭手而舞的前提。两人的动作交流，心情的递进，在音乐中体现得更加清晰明了。这种手法，这种编排方式都创出了国标舞之先河。《最后的探戈》相当一部分的动作语汇，甚至采用了现代舞的表达方式，这种尝试相当大胆。在舞蹈的表现中，情人的相遇，心理情绪上的变化，用两只手就交代得清清楚楚。女孩左手快速的颤抖，男孩用右手将其紧握，女孩一次次挣脱、逃避手的纠缠，两个人的木然，都在描述着两个人的内心感受。从偶遇到恋情的结束，从第一次两个人的搭手而舞，到男孩拥抱女孩独自的舞动，女孩在男孩身上一遍又一遍滑落，这都是两个人的故事，舞蹈之中的情节。

两个表演者（亦是编舞者）同时注重了对舞蹈构图的"散点"设计，两个人在全场的流动与追逐，体现出舞蹈中两个人所追求的心理状态。两个人迷茫着"怎么向前走，又如何后退"，是故事中的潜台词，也是在编创时，调度和动作上所提出的严峻问题。《最后的探戈》弥补了国标舞无情节、死板、僵硬的表现空缺局面，他们直截了当地去做所想到的东西，不顾及对哪种素材的运用，仅是展现当时的感想，有感而发，将其组织并美化，进而展现出来。

《最后的探戈》在这次国标舞比赛中，展现出了几大"特别"：舞蹈创作特别的突出了主题思想；故事情节、情感表现得特别丰富；舞蹈对生活的审美反映特别的真实；在国标舞中，两个舞者的服装特别的简单、朴实，与众多大制作比起来，他们反而成了"红花"。

《最后的探戈》虽新意不少，可也有不足。现代社会虽具有多元化的发展趋势和万物归宗的观念，可是要让传统与现代结合、融合起来，并不是一件简单的事。而《最后的探戈》在编创上忽略了借鉴与融合的关系，将舞蹈做成了一个简单的叠加，甚至有时候可以看出明显的分割痕迹。这是《最后的探戈》的一处失败。两个年轻的舞者将创新表现得过于简单化，对借鉴考虑的不够周详全面，有时会出现用现代舞讲情节，用国标舞去表演的分割情况。让国标舞的动作和现代舞的动作一样会讲话，是此作品中两个舞者给自己留下的一个有待深入研究的课题。他们的缺点在于过度简单地追求创新，但是他们的成功之处却也在于他们大胆地尝试了创新。创新是这个舞蹈中最具生命力的元素。

第十六章

舞蹈作品的内容和形式

WUDAO ZUOPIN DE NEIRONG HE XINGSHI

研究舞蹈作品的内容和形式，是研究舞蹈艺术的重要方面。世界上任何事物都具有内容和形式。事物的内容是构成这一事物内在要素的总和；形式则是内在要素的组合方式和表现形态。

舞蹈作品是舞蹈家主观审美意识对客观世界的感应、反映和抒发。一个舞蹈工作者在社会生活的感染和启迪下，萌发了创作愿望，然后把对生活中所观察、感受、体验、理解、认识到的通过特定的人物和事件、情绪和情感加以概括，再运用一定的舞蹈语言和结构形式予以表达，这就构成了特定的舞蹈作品。对任何具体的舞蹈作品来讲，内容和形式都是不可分割的，它们相互依存，相互协调，相得益彰。这里只是为了介绍的方便，才把它们分开解析。

舞蹈作品的内容包含客观与主观两种因素。客观因素就是客观存在的社会生活；主观因素就是舞蹈家对生活的独特感受和评价。从哲学角度审视，舞蹈作品就是主客观因素的统一体。例如舞蹈《丰收歌》。它的客观因素就是江南农村妇女高昂的劳动热情。主观因素就是编导者对江南农村妇女劳动热情的独特感受。有了这种感受才能萌发出创作热情。如果从舞蹈学的角度讲，舞蹈作品的内容则是由题材、主题、人物、情节和环境这五个要素组成的。

舞蹈作品的形式有"内在形式"和"外在形式"之分。舞蹈作品的内在形式是舞蹈作品精神内容的形象显现，即作品的结构方式、事件的发展方式；舞蹈作品的外在形式，则是指使内容成为具体可感的物质形式，即舞蹈的表现手段——舞蹈语言。

第一节　题材和主题

一、题材

题材是指舞蹈作品中直接描写的生活现象，是舞蹈编导对其掌握的社会生活素材进行选择、提炼、加工后作为作品内容的材料。题材不同于素材，编导者编创一个作品时，被吸收进作品的材料（包括生活材料和舞蹈材料）属于题材；而那些编导从生活中，从有关材料中，或民间收集来之后，不管是采用的部分或是没有用进作品中的材料都是素材。例如三人舞《金山战鼓》的编导，在创作这部作品时，曾从史籍、戏曲作品、评书、民间传说中收集了大量有关南宋女将梁红玉的资料，经过仔细的筛选和提炼才形成一个不到十分钟的三人舞。舞蹈集中表现了梁红玉率领两位小将来到江边，登船擂鼓助战、中箭、拔箭、继续擂鼓助战，直至胜利的一段战斗生活。那么，采用在作品里的这些生活和战斗材料谓之题材。素材大于或多于题材，通常是题材的来源和基础。

舞蹈界一般对题材有广义和狭义两种解释。广义的题材是指舞蹈作品所表现的生活范围，如农村题材、工业题材、军事题材等；狭义的是指作品中具体表现的生活现象。如舞剧《丝路花雨》，广义上讲是历史题材；狭义地讲，它表现的是唐代丝绸之路的画工神笔张和他的女儿与波斯商人伊努斯在患难中彼此相救结下友谊的故事。舞剧《高山下的花环》广义上讲是现代军事题材；从狭义地讲它表现了以当代战争为背景赵蒙生、梁三喜等面对战争的不同心态。舞蹈作品的题材选择或形成受编导者的世界观、生活实践、文化修养和审美情趣的影响，作者在

不同的时代所处的不同社会地位也会在作品中得到反映。如舞蹈《卖》《荷花舞》这两个作品都是舞蹈家戴爱莲创作的，可是由于作者在两个不同的历史时期，有两种迥然不同的遭遇和感受，题材的选择也大有不同。前者揭露了旧社会的战乱带给人民生活的苦难；后者则热情歌颂了祖国的新生和光辉灿烂的未来前景。因此，这两部作品，就有着明显不同的时代特征。

舞蹈作品的题材应该多样化，应该从各个不同的角度反映不同时代社会生活中人民群众的精神状态。关于题材问题，中华人民共和国建国以来舞蹈界曾进行过许多次反复讨论。"文化大革命"以前在一定时期内对题材的认识就比较片面，舞蹈创作曾受到"题材决定论"的影响。"文化大革命"时期"四人帮"错误地走向极端，当时要求任何一个舞蹈作品都要以阶级斗争为纲，必须反映阶级斗争。这都是背离舞蹈艺术规律的。舞蹈艺术应该以美化的人体动作为手段来反映广阔的社会生活。因此，它的题材应该多样化，如果还像过去那样以非常偏狭的观点来认识题材问题，舞蹈艺术就不可能发展。20世纪80年代以来舞蹈艺术的实践，纠正了过去那种狭隘的认识，不仅突破了过去只表现工农兵的斗争生活，只表现阶级斗争的局限，而且舞蹈艺术的题材内容也不限于表现花鸟鱼虫和爱情生活。随着舞蹈工作者思想的解放、眼界的扩大和文化素养的提高，在舞蹈题材方面也前进了一大步，这表现在以下几个方面。

（1）出现了一批对民族命运，对现代人生进行深层思考的作品，如《黄河魂》《觅光三部曲》《希望》《命运》《黄土黄》等。这些作品在题材方面不再具体表现某种微小的事件，反映出来的是对民族命运的深层思考，内涵比较丰富。这类题材是过去所没有的。

（2）许多舞蹈编导对一些现代文学名著进行成功的改编，如舞剧《祝福》《家》《原野》《雷雨》《繁漪》《卖火柴的小女孩》等。这样一些作品的出现，说明舞蹈编导在题材问题上的突破，增强了舞蹈艺术表现生活、塑造人物的能力。过去，在题材选择上常常有"某某类题材不适合舞蹈表现""某某类型的人物不应登上舞蹈舞台"等颇多的禁忌，限制着舞蹈作者的思想和手脚。近几年，舞蹈作品在题材选择与表现上的突破和扩展，进一步说明舞蹈艺术对生活的反映是十分宽广的，这里不是一个"能不能"表现的问题，而是一个"会不会"和"怎么样"去表现的问题，是作者对生活素材的提炼和如何用舞蹈艺术去表现的功力问题。

当然，这也并不是说所有的社会生活都适合舞蹈表现，而且都能很好地表现。和任何其他事物都具有擅长和局限一样，舞蹈题材的选择有以下一些规律和特点。

1. 应有强烈的动作性

舞蹈艺术是通过人体节奏鲜明的动作和形象生动的姿态来表达人物的思想感情和作品的主题思想，而题材既然是编导从广阔的生活中选择出来作为作品材料的一组生活现象，是编导所要表现的具体事物，那么，这组生活现象就应该是便于用人体动作的方式来表现的。一般来说（不是绝对的，只是比较而言），动作性越强就越适合舞蹈表现；缺乏动作性，就难以用舞蹈表现。如冷茂弘编导的舞蹈《观灯》表现一群少年儿童上灯市游玩的情景：孩子们进入灯市后，万紫千红、千姿百态的灯彩美不胜收，使他们目不暇接。他们情不自禁地比画着各种灯彩，并利用头上的小草帽的变化来表达他们的所见所感，状物抒情。这是一组动作性很强的生活图景，所以是一个适合舞蹈表现的题材。又如夏静寒编导的《胖嫂回娘家》，这个舞蹈是表现一个粗心大意的胖大嫂，在她准备回娘家时，却把床上的枕头当做孩子抱了就走；在瓜地里因扑蝴蝶摔了一跤后，又错把冬瓜当做"孩子"。等到她丈夫回家之后，抱上了孩子，在途中捡起了枕头，赶到胖嫂的娘家后才真相大白。在这两个舞蹈里，编导所择取的生活现象，可以说是饱含"动作"，想把这些现象表达出来时，几乎非用动作不可。这样的题材之所以被认为是适合舞蹈表现的题材，因为它们可以充分发挥舞蹈艺术的特长。

2. 应富有激动而饱满的感情

舞蹈艺术不仅是人体"动"的艺术，而且是长于抒情的艺术。它是人类感情最激动时的表现形式。舞蹈题材应具有动作性，但是，又绝不是凡能动起来的题材都适合舞蹈，只有既具有强烈的动作性又具有激动而饱满的情

感的题材才是适合舞蹈表现的。如蒋华轩编导的双人舞《割不断的琴弦》是由这样几段情节组成的：女儿拉着张志新烈士留下的提琴怀念母亲；在幻觉中母女相见；张志新和"四人帮"做斗争惨遭毒打并被割断喉管；烈士挥舞红绸犹如一团烈火，真理之火燃遍了祖国大地。舞蹈不拘泥于情节的连贯性和完整性，抓住几处最激动人心的场面加以渲染，以情带舞，以舞传情，从而给人以强烈的感情震荡和深刻的思想启迪。另外，还有些抒情舞蹈几乎没有情节或者情节非常简单。这类舞蹈的特征就是通过直接抒发人物的情感，塑造出鲜明生动的舞蹈形象，以表达作者对客观世界的审美感受和爱憎的态度。对这类舞蹈就不能只从情节、事件是否有动作性来评价和要求它，而应当注意研究编导通过舞蹈抒发的思想感情是否有积极意义，能否激起广大群众的情感波澜。所以，在选取舞蹈题材时，不仅要注意事物的外部运动形式（情节事件的发展），而且要注意是否有可舞的因素，特别重要的还要注意事物的内在因素（人物情感的发展）是否适合舞蹈表现。只有对以上几个方面都给予了必要的注意和充分的研究之后，才可能对舞蹈题材做出恰当的选择。

二、主题

主题是舞蹈作品通过对现实生活的描绘和对艺术形象的塑造所表现出来的情感意蕴和中心思想，又称主题思想。主题是舞蹈家经过对现实生活的观察、体验、分析、研究，经过对题材的提炼而得出的思想结晶，也是舞蹈家对现实生活的认识、评价和理想的表现。一个编导在广阔的现实生活里观察到各种各样的事物和现象，其中有些东西使他特别激动，唤起他强烈的感情冲动，于是他就把这些感受深刻的社会现象和自然现象加以选择、提炼，逐步形成一种明确的思想，并通过一幅幅生动的生活画面把它们表现出来。这思想，就是作品的主题。许多舞蹈家的艺术实践表明，舞蹈作品的主题是在深入生活、认识生活的过程中形成的。吴晓邦在谈到他创作的舞蹈《义勇军进行曲》时这样描写："那时（1937年），我看到的是片片焦土，破碎的河山，在我的周围是受难的同胞，敌人的飞机整天价地在头上盘旋。炸弹在摧毁着人民的安定生活和生命，而无耻的汉奸却在向敌人出卖灵魂……这生活中一切的一切，像巨浪在推涌着我的心潮，我不能沉默下去，我要用舞蹈向同胞们倾诉，倾诉那中华民族子孙的不屈意志。四万万五千万同胞对敌人的怒火，织成了一首一首抗日的歌曲：'起来，不愿做奴隶的人们，把我们的血肉筑成我们新的长城……'""这正是我的内心要求，也是每一个中华儿女的心声。我根据这首歌词的内容编了舞蹈动作，让人们能看到抗日义勇军的英勇形象。"从这段回忆中可以看到，一个舞蹈的主题是舞蹈家在火热的斗争生活中形成的。

贾作光是一位热爱生活、富有激情的舞蹈家，他曾到过海南、青岛、大连、天津新港等地，在生活中深深感受到了大海的美和码头工人的劳动热情，并萌发了用舞蹈来表现大海，以大海来抒发时代的感情，讴歌祖国和人民的愿望。在长期积累之后，舞蹈家心中孕育了多年的独特感受和如火如荼的诗情，终于在男子独舞《海浪》中得到了完美的体现。人们从海浪的波涛起伏中获得了奋进的力量，从海燕矫健的飞翔中得到了美的感受，整个作品迸发出一股昂扬澎湃的青春活力和喧腾激越的火一样的热情。舞蹈所体现的时代精神，所展现的思想感情，都是舞蹈家在长期的生活中铸炼成熟的。

又如1982年华东舞蹈会演中获得好评的祝士方编导的双人舞《天鹅情》，赞颂了一位芭蕾舞女演员与一位科技工作者之间的纯真的爱情。由于他们在事业上相互鼓励，生活上相互关怀，当那位男青年因公致残遭到极大不幸时，这位在舞台上饰演《天鹅湖》中白天鹅的舞蹈家，在生活中也有一颗像白天鹅一样的忠实于爱情的心，表现出一种高尚的道德情操。运用欧洲传统的芭蕾形式，表现我国当代青年的精神风貌，并具有这样深刻的思想意义的作品，至今为数不多，而《天鹅情》之所以获得成功，也主要是因为编导受到真实动人的现实生活的感染，并做了精巧的艺术概括的结果。

舞蹈作品的主题，是舞蹈编导在对社会生活和自然现象进行了长期的观察体验后形成的。舞蹈作品的主题一

旦形成，它在整个创作中便居于主导地位，并贯穿于作品的始终；同时，它对题材的确定，结构的安排，动作的运用都起着决定性作用。在一部舞蹈作品里要重视主题思想的表达包含着两层意思：①主题思想的充分表达是艺术创作的目的，在整个创作过程中，要调动一切艺术手段为表达主题思想服务；②舞蹈作品里的主题思想要千方百计地用舞蹈的手段来表达，一切用非舞蹈手段硬贴在作品上的思想，必将破坏作品的内容与形式的统一，不可能收到良好效果。只有将思想寓于形象之中，使主题与舞蹈形象完美结合，才可能产生动人的作品。

题材和主题同属舞蹈作品内容的组成部分。它们既有联系又有区别：题材是编导从大量素材中筛选提炼出来的，安排在作品中用以表达或暗示作品主题的，一组形象生动可以感知的生活场景；主题则是作者通过这组不断活动、发展的生活现象表现出或暗示出的某种思想倾向、某种喜爱或憎恶的情感。两者是不可以混同的。

第二节 人物和情节

一、人物

舞蹈作品的表现对象主要是人。

舞蹈作品最大量、最经常表现的内容就是人。舞蹈作品就是以人体动作和姿态的有序结构，来表现各式各样的人的社会生活状态以及他们的情感，通过塑造各种性格的人物形象来表现社会生活，表达作者对生活的审美评价和理想愿望。舞剧《文成公主》塑造了古代的两位杰出人物：文成公主和松赞干布；舞剧《小刀会》塑造了近代史上的几位英雄：刘丽川、周秀英、潘启祥；双人舞《刑场上的婚礼》塑造了大革命时期的两位先烈；《狼牙山》塑造了抗日战争时期的五位壮士；《宁死不屈》《不朽的战士》《无声的歌》《一个扭秧歌的人》……无一不是以表现人——表现人的英雄壮举、表现人的高尚情操、表现人的奋斗精神为其审美创造的主要追求。

在舞蹈作品里，也有不少是表现"物"的，如神仙、鬼怪、花、鸟、鱼、兽……不过尽管这些艺术对象已经变异了外形，但其实质仍然是人，表现的是人的境遇、人的情感，可谓万变不离其人。一池荷花，迎风摇曳，是表现中国人民的高洁；一群孔雀，登枝开屏，显示出傣族姑娘的美丽；大雁翔空，是表现蒙古族人民热爱自由的豪放；猴子掰玉米，是表现彝族同胞的风趣性格；至于那龙腾狮跃、红梅傲雪，更洋溢着民族的精神，透露出民族的风骨。舞蹈编导家继承了我国民族艺术中"寄物抒情""托物言志"的表现手法，通过对飞禽、走兽、花、鸟、鱼、虫和自然景物的描写和表现，来表达艺术家个人的情感和愿望。所以物即是人，是"人化了的自然表面上是物，实际上是人。

在舞蹈作品里的表现对象不仅主要是人，而且是具体的、活生生的人。这就是说，在舞蹈作品里的人，都是有着各自独特的形状、相貌、性格，并在特定时空中活动的人。在舞蹈作品中人与人的关系，不是用抽象的概念来表示，而是用具体的形体语言来显示，如舞蹈《战马嘶鸣》（蒋华轩、高椿生、王蕴杰编导）所表现的解放军一往无前、勇敢顽强的斗争精神，是通过小战士王虎驯服烈马的生动情节和鲜明的舞蹈语言呈现出来的。舞蹈开始，骑兵战士小王为驯一匹烈马数次从马背上摔下来。在连长的帮助下，他明白了只靠勇敢是不够的，于是他

从实战的需要出发，为去掉烈马胆怯的心理，采用了对烈马用锣鼓进行"音响训练"。在紧锣密鼓声中，战士小王又顽强地驾驭着狂跳乱窜、撒蹄腾空而起的惊恐的烈马（小王用"旋子360°"接"贴地曳缓""串小翻""后挺身翻"和连长"拉马腾空造型"等高难度技巧动作和造型相配合），最后小王逐渐摸到了这个"犟朋友"的脾气，终于降服了这匹烈马。他和他的"新战友"加入了骑兵的战斗行列，驰骋在祖国的草原上。

再就是，舞蹈作品在表现人时总是融进了舞蹈家的情感因素。舞蹈作品的内容绝不是社会生活的自然翻版，而是经过了舞蹈编导审美情感的选择、裁剪和加工之后的产物。以情动人是舞蹈艺术的特征之一，舞蹈作品中用以打动人心的人物，必然是投入了编导强烈的感情色彩的人物，而不是苍白无力的人物。

二、情节

舞蹈作品的情节，是指叙事性舞蹈作品（情节舞和舞剧）中，人物的生活和事件的演变发展过程。它是由一系列能够显示人物与人物、人物与环境之间关系的具体事件过程组成的。在舞剧中要求有尖锐激烈的矛盾冲突、情节有较大的跌宕起伏、动作性强、易于舞蹈表现。高尔基曾说：情节是人物性格成长发展的历史。在叙事性舞蹈里如果没有巧妙合理（既在情理之中，又在意料之外）的情节安排，人物性格就难以充分显示出来。但情节又不能胡乱编造，也不宜将一些和人物性格无关的情节强贴在人物身上。双人舞《追鱼》风格浓郁而且情节生动有趣，舞蹈通过赏鱼、捉鱼、鱼戏老翁、紧跑紧追、金鱼翻滚、浑水摸鱼、金鱼脱逃等情节贯穿全舞，使人物性格在情节中展开，通过引人入胜的情节，成功地刻画了乐观、幽默、诙谐的老渔翁和天真、调皮可爱的小金鱼的形象。此外，如舞蹈《洗衣歌》、舞剧《五朵红云》等在情节安排上都十分成功。

当代舞坛上有一种创作方法和舞蹈、舞剧的样式被称之为"无情节舞剧"和"交响舞剧"。这类舞剧大多抛弃戏剧式结构方法，按照音乐的旋律、节奏和乐思的启示和规范来编排舞剧，因而情节很少，力求创造出一种舞蹈和音乐的和谐美，舞蹈成了音乐的外化形态。

国内也有一种主张叫"淡化情节"。提出这种看法的人认为舞蹈之所以不感人就是因为情节太多，叙事的任务太重，从而限制了舞蹈表现力的发挥。为了充分调动和发展舞蹈自身的表现功能，应该淡化情节。这种提法有一定道理，但不宜走向极端。我国观众在艺术欣赏中很重视作品的情节性因素。多少年来，舞蹈家也往往通过生动的情节塑造人物以吸引观众。再说目前我国广大观众对舞蹈艺术的熟悉程度和欣赏水平还有一定局限，因此情节在一定样式的作品中是可以淡化的，但必须注意和照顾观众的审美习惯和理解接受能力。舞蹈是跳给观众看的，所以要力争能引人入胜，而不能让人莫名其妙。我国著名文艺理论家王朝闻提出的"适应为了征服"的理论是值得记取的。

第三节
环境和氛围

舞蹈作品中的环境，一般是指人物所处的时代社会背景，舞蹈情节事件发生的具体生活场景和时空氛围，是舞蹈艺术舞台上，为塑造人物表达内容，由各种物质材料（木、纸、布、塑料、金属等）和光线、色彩、声音相

结合营造出的特定时间和空间。

舞蹈是一种在一定时空中直观表达的表现性艺术。它的环境可以是具体的特定的时空，也可以是朦胧的虚幻的时空，还可以是多种时空的重叠呈现、不同时空的自由转换，因此关于舞蹈环境的艺术处理要根据舞蹈作品的风格、表现手法的不同有不同处理。从舞蹈艺术的实践观察，一般戏剧性结构的作品，环境比较具体，以实境居多。所谓实境，就是舞台景物多由实物构成。人物总是在比较明晰的社会环境中生活行动，有些作品由于环境创造的成功，为作品中人物的塑造、主题的表达增色不少。如《丝路花雨》的环境描写就十分出色：舞剧一拉开帷幕，观众就被自由翱翔、腾空飘逸的"飞天"所吸引。然后，六臂如意轮观音舞动手臂、香烟缭绕，一派大国氛围。接着，由天上转回人间：大漠无边、驼铃串串，四峰大驼穿场而过。舞剧运用如此简洁而又富特色的环境描写，营造出一种引人入胜的艺术氛围，把故事发生的时间、地点、背景展示了出来。然后，随着人物登场，剧情展开，作者又设置了敦煌市场、神秘而阴暗的洞窟、黄沙遍野的丝绸古道、繁荣喧闹的二十七国交易会等。这些环境的设置不仅使观众开阔视野、增长知识，受到艺术熏陶，而且把观众引入了规定的情景，感到眼前发生的人物和事件真实可信，进而深受感染。

抒情性舞蹈的环境描写也十分重要。抒情舞的环境，往往是一个时代气氛的概括，一般为虚。所谓虚境，即舞台上实物较少，多用灯光、色彩、声响来烘托、营造，舞者通过借景生情，寓情于景，情景交融的形式展开舞蹈。《荷花舞》的环境描写就是这样："蓝天高、绿水长，莲花朝太阳，风吹千里香"，呈现出一幅和平、幸福的图景。这正是经过多年战乱之后，20世纪中叶，中国大地上时代气氛的艺术概念。单纯、含蓄而富有象征性的舞蹈，表现一片盛开的荷花展现在碧静的湖水中，恰似解放了的人民，自由欢快地生活在春光明媚的大地上，诗情画意，情景交融，非常贴切地表现了作品的主题。

第四节
主题和结构

舞蹈作品的结构与布局是表现作品主题思想、塑造人物的重要艺术手段。在一部作品的具体创作过程中，编导从现实生活中选取了一定的题材之后，接着要考虑的就是如何安排这些材料：哪些素材要表现，哪些不要，哪些为主，需要突出，哪些为次，可以从略；哪些在前，哪些在后，如何开头，怎样结尾，高潮放在何处；整个作品如何串联为一个整体等，都属于作品的结构与布局。编导必须对这些问题作细致而恰当的处理。总的来说，作品的结构与布局应当做到既要符合塑造舞蹈形象，显示主题的需要，又要符合客观生活的发展规律。

一、主题

叙事性舞蹈的结构，一般也包括开端、发展、高潮、结局四个部分。不过由于容量小，时间短，人物少，事件简单，所以它的结构就不像大型舞剧那样复杂完整，但是为了表现主题和人物的需要，也应当层次分明，精巧清晰。以《洗衣歌》为例。一群藏族姑娘去河边背水，一路上她们欢快地唱道："天空升起金色的太阳，雅鲁藏布江水闪金光""为啥姑娘多欢畅，解放军来到了咱们家乡。"来到河边，她们看见解放军班长也来河边洗衣服，

于是她们定计由小卓嘎去把班长引开，然后由姑娘们帮助解放军洗衣服。这一段是作品的"开端"。小卓嘎假装脚扭伤了，把班长骗离河边，姑娘们趁机把衣服拿来洗净，这是"发展"。姑娘们一边洗衣，一边歌舞，欢快的劳动，气氛渐趋热烈。班长回到江边，姑娘们高兴地往班长身上泼水，不让他取走衣服，感情亲切质朴，充分显示军民一家亲的主题，这是高潮。班长自有妙计，他悄悄把姑娘们的水桶装满水，给她们送回家去，姑娘们发现了追赶着班长，小卓嘎背着靴子，落在最后。这段是结尾，又一次巧妙地再现了主题。

基本上没有情节或情节比较简单的抒情性舞蹈，在结构上也要有起承转合，不过舞蹈的发展不是依靠矛盾冲突的不断激化，而是通过舞蹈中人物感情和动作节奏，以及构图、气氛等的发展、变化、对比等手法来推动的。如《鄂尔多斯舞》，一群鄂尔多斯男青年出场，舞蹈表现出勇敢强悍的草原牧民的性格（开端）。接着一群女青年出场，男女对舞（发展）。欢快的情绪逐步发展，舞蹈越来越热烈奔放（高潮）。然后一对对青年男女对舞下场，持续着乐观、愉快的情绪（结尾）。又如《孔雀舞》，开场的静止姿态：孔雀开屏是开端；接着表现孔雀吸水、洗澡、飞翔等情景是舞蹈的发展；舞蹈动作由仰卧迎朝阳的慢板过渡到孔雀飞翔和急速跳跃，把舞蹈引向高潮；最后的"孔雀登枝"是结尾，和开端的"孔雀开屏"前后呼应，给人以完整的印象。

舞蹈结构从开端到结尾的整个发展过程，应当布局合理，起伏自然，整个结构既应浑然一体，又要层次分明，富有变化。其中发展和高潮两个部分是整个结构的主体，应该用比较充分的篇幅去展开，尤其是高潮，是表达主题，塑造人物最关键的时刻，要精心处理。

二、结构

（一）戏剧式结构形式

一般来说，一部戏剧式结构的作品，包括引子、开端、发展、高潮、结局（有的还有尾声）等部分。为了叙述的方便，以《丝路花雨》为例来具体剖析舞剧作品的结构。

引子是指多幕舞剧中第一幕以前的部分。它有介绍剧情的原因、预示全剧的主题和介绍主要人物的历史等作用。例如《丝路花雨》一开始腾空翱翔的"飞天"和六臂如意轮观音的形象，就是为了把观众引进一个古远神奇的时代。紧接着浩瀚漠野上神笔张救起了倒在沙漠里的波斯商人伊努斯，又被强人抢走了女儿英娘，这是介绍人物关系和故事原因，是舞剧的序幕。

开端是指作品的开头，在舞剧作品中是指矛盾冲突开始时发生的事件，是故事情节发展的起点。在《丝路花雨》中，第一场神笔张在敦煌市场找到了自己的女儿，但英娘已沦为百戏班子的歌舞伎。强人（百戏班头）要将英娘卖给市曹。伊努斯仗义疏财，为英娘赎身，父女得以团圆。从此展开了这些人物之间的矛盾冲突。这个事件对全剧发展具有开端肇始的作用，所以称之为开端。

发展是指第一个矛盾冲突发生后，继续展开的、逐步走向高潮的矛盾运动过程。《丝路花雨》第二场中父女团圆之后，神笔张从英娘舞姿中得到启发，画出了"反弹琵琶伎乐天"。市曹巧立名目企图占有英娘，神笔张不得已而让英娘随伊努斯出走波斯。第三场英娘在波斯和那里的人民结下了深厚的友谊。伊努斯奉命使唐，英娘又随其回到祖国。第五场市曹唆使强人拦劫波斯使者，神笔张点火报警，再次救伊努斯于危难之中，但他却被强人所杀，为了友谊，他的一腔热血洒在丝绸之路上……这些都属于情节的发展。在情节不断地发展中，各种人物性格也随之不断地显现出来。

高潮是指矛盾冲突发展到最尖锐、最紧张的阶段。在高潮部分，主题和主要人物的性格获得最集中最充分的表现。《丝路花雨》的高潮在第六场：敦煌二十七国交易会，节度使与各方来宾欢聚一堂。曼舞健姿，各显特色。英娘化妆献艺，揭发了市曹等的罪状，清除了丝绸之路的隐患。至此，人物性格得到了充分的显示，主题思想的表达基本完成。

结局与高潮紧密相连，是高潮中冲突解决的结果。《丝路花雨》的结局就是市曹与强人伏法，英娘恢复了自由，伊努斯作为中国人民的朋友，波斯人民的使者的身份得到确认。

情节发展结构安排一般分以上五个阶段，但有些作品在结局之后还有尾声，与序幕相呼应。《丝路花雨》尾声的图景是：十里长亭，宾主话别，丝绸路上，友谊长存。

（二）心理式结构形式

在舞蹈艺术的发展过程中，为了丰富舞蹈的艺术表现力，舞蹈家不断地从姐妹艺术中汲取营养。近年来，他们发现当代的一些文学和电影作品，不受时间空间的限制，着力去表现人物的内心世界，描绘人物的心理活动的心理结构形式（或称时空交错式结构）。对挖掘舞蹈反映生活的内在潜力和充分发挥舞蹈表现手段的特长等方面都大有可以借鉴之处，于是不少编导借鉴这种结构形式进行了一些舞蹈创作实践，并获得了较好的效果。

根据我国的一些舞蹈和舞剧的创作实践，这种心理结构形式，大致有以下特点。

（1）以作品中人物的心理活动作为安排人物的行动，展开情节、事件的贯穿线，其目的是为了更充分、更深入地表现人物的内心世界。如赵宛华编导的舞蹈《塔里木夜曲》，就是表现一位哈萨克青年内心深处对自己情人的怀念。舞蹈中少女的形象，只不过是他想象中的幻影。通过那抒情的旋律，那深情的歌声，那优美而又带几分惆怅情绪的动作，那若即若离、相望而不可及的舞台调度，那迷离朦胧的气氛，将一位青年忠实于爱情的心理活动，作了细致而深刻的表现。

再如胡嘉禄根据姿剧《僧尼会》改编的舞蹈《拂晓》，是以小和尚和小尼姑受到外界人们幸福生活的影响，引起人性的复苏，从而产生复杂的内心矛盾，作为人物行动和情感发展的贯穿线。他们的动作是为展现人物的心理活动而设置的，人物心理活动的发展制约着他们行动的变化。如小尼姑对生儿育女天伦之乐的憧憬，是她离经叛道行为的依据；而小和尚不甘寂寞，难在木鱼声中消磨青春的心境，终于促使他挣脱枷锁，逃离佛门。通过这个节目，使我们看到了这一对青年从禁锢思想的桎梏下解放出来的整个心理过程。因此，它也具有强烈的艺术感染力。

（2）突破了传统结构形式的"顺序性"结构原则和表现方法，而以人物主观的心理活动的发展和变化作为进行结构的依据，因此在一定程度上打破了舞台时空的局限，并采用正叙、倒叙、回忆等手法，把过去、未来与现实有机地交织在一起，这就使得舞蹈作品能在较短的篇幅、较少的时间里表现更为丰富的内容，同时由于加快了艺术表现的节奏，也就更受青年观众的欢迎。

如尉迟剑明、苏时进编导的双人舞《再见吧!妈妈》就是这样。开始小战士负伤、弹尽。在自卫反击战中的一个战斗间隙，这是现实的环境，是当前的情况。接着出现战士出征前与妈妈告别的场面是他的回忆。这是过去曾经发生过的事。以后舞台上又闪现出小战士在战场上和妈妈相逢的场面。他把一束鲜艳的山茶花献给了妈妈，向她报告了胜利的喜讯和自己的战功。这则是现实中尚未产生的，完全是小战士的一种心理活动，也可以说是把他的内心愿望呈现在观众面前。最后当他拉开爆破筒的导火索向敌群冲去时，舞台后区出现妈妈捧着山茶花，挥手激励他前进，战士向妈妈敬礼告别，毅然用自己年轻的生命为正义的战争开辟了胜利的道路。这也是小战士在此时此地特定环境中内心活动的具体而形象的体现。可见这个舞蹈，情节的安排完全根据人物思想感情的发展和心理活动的秩序，打破了过去一般的传统结构形式，在一定程度上突破了舞台上时间和空间的限制，在较短的篇幅和较少的时间内，表现了比较丰富的生活内容，比较深刻地描绘了人物的思想感情和内心世界。

（3）在舞剧创作中，一般不采用分幕的布局，而是一气呵成多场景连续更迭，或者说，心理结构的舞剧，常常采用独幕的样式。因此，在舞剧的选材上就要求内容更加概括、集中和精练，不宜表现过于庞杂、繁复的情节。如上海芭蕾舞团蔡国英等根据鲁迅的小说《祝福》改编而创作的芭蕾舞《魂》，根据作者的介绍，他们放弃了把祥

林嫂一生的故事再复述成舞剧的打算，而决定把她被赶出了鲁家以后的精神状态，扩大成一个独幕舞剧。编导采用了两场布景连续更迭的结构方式。第一场"鲁府门前"，表现祥林嫂在除夕之夜被赶出鲁府以后绝望的心理状态，以及她心中最大的疑问："人死之后有没有灵魂？有没有地狱？能不能在地狱中和亲人相见？"紧接着转入第二场"地狱"，表现祥林嫂在恍惚中真的到了地狱和亲人相见，但又遭到阎王——鲁四老爷呵斥的情景。最后第三场又回到"鲁府门前"，苍老而憔悴的祥林嫂在满天的鹅毛大雪中神情恍惚地挪动着身躯，她往哪里去呢？舞剧结尾向人们提出"何处才是祥林嫂的归宿？"这样一个引人深思的问题。

再如原前线歌舞团胡霞飞、华超根据曹禺创作的话剧《雷雨》改编的舞剧《繁漪》，开始和结尾都采用了黑色纱缦覆盖着几个主要人物造型的手法，通过音响和灯光的配合，造成了一种闷雷声声、荒冢堆堆的艺术气氛，象征着这是历史陈迹中的一些人物，以及他们之间发生的一段故事。黑色纱缦揭开后，相继表现了繁漪与周朴园、繁漪和周萍、周萍与四凤、繁漪眼中的周萍——周朴园形象的不断更替，周氏父子扯起象征着黑暗势力的纱缦对繁漪反复的无情缠绕，以及侍萍出现后周家丑剧的败露等情节，均以繁漪为中心，各种矛盾冲突的展现，也都围绕着对繁漪行动的客观描写和她主观心理状态的揭示来展开。编导通过这种结构，充分发挥了舞蹈艺术表现的特长，同时，在重新塑造繁漪的形象和深刻揭示她在封建礼教的重压下，以及身受两代人凌辱后的精神世界方面，都收到了较好的艺术效果。编导在探索舞剧新的表现手法和结构方法上所做的努力是难能可贵的。

还看到有的戏剧式结构的多幕舞剧中，场景也采用了心理结构的手法。如上海歌剧院舞剧团仲林等编导的舞剧《凤鸣岐山》第三场中，纣王和妲己将比干剖腹挖心后而出现的一场比干英灵舞，就较好地描写了纣王惊恐万状的心理状态。这段舞蹈受到广大观众和舞蹈界的好评，被誉为全剧最精彩的舞段之一。从这个例子也可以看出传统的结构形式，并不排斥心理结构形式。相反，如果它们巧妙地结合，往往还能收到相辅相成、相得益彰的艺术效果。

（4）在客观地表现作品中人物心理活动的同时，还可以插入作者主观的思想意识活动，展现作者的主观评价。如《割不断的琴弦》是以张志新的女儿思念自己的母亲展开情节的，用倒叙的手法描绘了张志新烈士对生活的热爱和最后为坚持真理威武不屈、英勇献身的动人事迹，而最后一场张志新变成火鸟，她飞过的地方就燃起熊熊烈火，有着人民群众对"四人帮"的仇恨烈火和真理的声音是封锁不住的寓意。这一舞段完全是作者主观想象的产物，是已经脱离了舞蹈情节的，作者对烈士英雄行为的一种主观评价。这种艺术处理，在这里之所以不使人感到多余，而成为整个作品所不可缺少的有机组成部分，是因为这种运用象征手法的主观评价，一方面符合现实生活发展的必然逻辑，另一方面也正好表现广大观众此时的心理情绪和鲜明的爱憎态度。

社会生活丰富多彩，每一部舞蹈作品都有各自独特的内容，都体现出作者的独特构思，必然具有独特的结构。因此，企图用某种现成的、千篇一律的结构公式来代替艺术创作艰辛复杂的劳动是产生不出好作品的。但是，作品的艺术结构也不可以全凭编导的主观意图任意为之，而是有其自身的规律，一般来说，作品的结构应当遵循以下几个原则。

（1）结构要服从显示主题、塑造舞蹈形象的需要。

舞蹈结构和作品的思想内容的关系非常密切，只有通过一个比较正确完善的结构，才能准确鲜明地表达作品的主题思想。因此，如何才能体现作品的思想，是任何题材、任何形式的舞蹈结构应当首先考虑的问题。如原解放军总政歌舞团张文明等编导的《不朽的战士》的主题是通过志愿军英雄黄继光舍身堵住敌人枪眼的事迹，来表现中国军队高度的革命英雄主义的气概。情节结构分为：战前准备，接受任务；战斗受阻，黄继光献身；胜利，向烈士宣誓三大段落。在第一段，战前准备，接受任务时，安排了黄继光两个重要的行动，一是黄继光吹起口琴，大家随着唱起歌颂祖国的歌曲，接着是黄继光拿起爆破筒舞蹈并引起战士们的集体舞。这两段舞都是为了表现黄继光热爱祖国、报效祖国的思想情感和决心，为以后的情节发展作了必要的铺垫。这一段是开端，它起

着介绍人物和环境的作用。第二段是显示主题、塑造人物最主要的部分。部队接近敌人前沿阵地，但被敌堡机枪阻挡，黄继光带领爆破组去炸敌碉堡，两位战友相继伤亡，他也两次负伤昏倒在地。此时，他想起了妈妈和祖国和人民，想起了志愿军的神圣任务和朝鲜人民的苦难。通过以上情节的发展，把黄继光这个人物推到矛盾冲突的焦点。接着进入高潮——黄继光的一段独舞：以"空中走丝""飞脚""双腿转""连续躺地蹦子"等动作，充分表现人物内心激动的情感，最后他飞身跃起阻住敌人枪眼，为部队胜利前进开辟了道路，从而完成了对这位英雄人物形象的塑造。第三段是结尾，通过向烈士宣誓，表现黄继光牺牲的伟大意义和他英雄行为对后人的巨大鼓舞作用，是主题的再现。从以上分析看出，《不朽的战士》的结构就是为显示主题和塑造人物服务的。

(2) 结构要完整、和谐、统一。

舞蹈作品的结构，必须具有自身的完整性，才能使作品成为一幅完美的生活图画。特别是大型舞剧，内容繁复、人物众多，编导在组织结构时，应当分清主次突出中心，紧紧围绕主要矛盾，同时，也要十分注意前后照应，使作品各部分保持有机的联系，成为完整和谐的统一体。假如创作时不周密安排，结构零乱，枝蔓庞杂，必然损害内容的表达。如原解放军战士歌舞团查列等编导的黎族舞剧《五朵红云》，从黎族人民和平劳动生活开始，接着描绘国民党军队无端的掠夺，引起了黎族人民小规模的反抗，敌人又进行疯狂的报复和屠杀，黎族人民忍无可忍又进行了大规模的斗争，敌人更加惨无人道的镇压——直到黎族人民找到了救星中国共产党，国民党军队被彻底消灭。矛盾冲突一浪高过一浪，一环紧扣一环，全剧结构严密紧凑，完整而统一。至于叙事性的舞蹈，由于容量有限，不可能像舞剧那样完整，只能选取生活中的一起富有典型意义的事件来反映生活的本质，但也要注意在有限的容量内相对的完整性。《新婚别》的篇幅虽不长，但结构却完整、统一而和谐。女子独舞《摘葡萄》虽然只表现一个维吾尔族姑娘在葡萄园里的劳动生活片断，舞蹈通过尝葡萄时一酸一甜的对比推动了情节、情绪的发展，反映了生活，赞美了劳动，其结构也具有相对的完整性。

(3) 结构要适应不同舞蹈体裁的要求。

一部舞蹈作品采用什么样的结构形式，是受其所反映的生活内容和所表现的主题制约的，但也与采用的舞蹈体裁样式有密切关系。不同体裁的作品对舞蹈结构有不同的要求。一般说来，抒情小品内容比较简短、集中，结构也比较单纯（如《摘葡萄》）。容量较大的集体舞，叙事性的，在情节上则应有起承转合（如《不朽的战士》）；抒情性的，在情绪上应有对比和变化（如《鄂尔多斯舞》）。组舞所反映的内容大于一般集体舞，它可以通过几组不同的生活场景来表现一个统一的主题（如《幸福的草原》）。舞剧的内容则更为复杂，它要求有曲折的情节，激烈的矛盾冲突和众多的人物（如《丝路花雨》《小刀会》）。因此，在具体创作过程中，编导往往先是根据作品的内容来选择适当的体裁，而后才是根据内容的需要与体裁的要求进行具体的、细致的结构安排。

(4) 结构要尊重民族的艺术欣赏习惯。

结构是一种艺术手段，它不是某一民族所特有的。因此，各民族的舞蹈在结构方面具有一些共同的规律。但是，各民族在长期的艺术实践中，由于群众的艺术欣赏习惯以及文艺的民族传统等原因，在结构上又往往形成了某些特点。例如，我国人民在长期的文化生活中，习惯于欣赏有头有尾、层次分明、情节清楚、前后呼应的结构方式。对这种民族欣赏习惯，编导在创作时必须尊重它，并在此基础上进行新的创造。例如《小刀会》，编导为了适合我国群众的欣赏习惯，根据我国民族传统戏剧"立主脑""减头绪"的编剧手法，采用了"首尾照应"的结构方法，以小刀会军的起义、坚守为主线一贯到底，简洁明晰地交代了这一事件的主要过程。在事件过程中展现人物的性格和各方面的矛盾关系。使人看来明白易懂，也容易被环环紧扣的情节所吸引，进而关心人物的命运。

结构虽属于形式方面的因素，却关系整个作品的成败。完整巧妙的结构，能使主题更为突出，人物更为鲜明，形象更为生动。所以在创作过程中要十分重视舞蹈作品的艺术结构。

以上所谈的是在舞蹈作品创作中通常采用的结构方式。由于它所表现的内容是逐步顺序地开展的，按照开端、发展、高潮、结尾和起、承、转、合的规律构建结构的，所以也称之为时空顺序性结构形式。

第五节 动作和语言

舞蹈作品中的语言，就是能表现一定思想感情内容的舞蹈动作和舞蹈动作组合。它是塑造舞蹈形象的基础，是舞蹈作品中叙事、状物、表情、达意的主要手段。舞蹈作品的内容，最终也必须通过一定的舞蹈艺术语言，才能成为具体存在的舞蹈作品，没有舞蹈语言就无法形成舞蹈形象，没有形象也就不可能形成完整的作品，所以舞蹈语言是构成一部作品的非常重要的因素。事实上，在一部作品里，舞蹈语言的优劣对作品的成败有很大的影响。在内容正确的前提下，准确、鲜明、生动的语言，常能为作品锦上添花；而平庸一般的语言，则使作品黯然失色。

在舞蹈艺术领域内，各民族、各地区的舞蹈之所以千差万别、各具风采，也在于构成舞蹈语言的舞蹈动作、姿态在形式、节奏、动律和结构方面的差异，所以舞蹈语言在舞蹈领域中是极有特点、极为活跃的因素。

舞蹈语言就其艺术功能而言，大体可分抒情性舞蹈语言和叙事性舞蹈语言两种。

抒情性舞蹈语言的艺术功能在于抒发人物的思想感情，表现人物的性格，揭示人物的内心世界。由于舞蹈是以抒情为其本质特征的表现艺术，因此抒情性舞蹈语言是构成一部舞剧最重要的手段。抒情性舞蹈语言质量的高低、艺术表现力的强弱，往往是一部舞蹈作品成败的关键。叙事性舞蹈语言用于展现人物的行为和具体情节的内容，有较多的模拟性和再现性。但舞蹈中的叙事性舞蹈语言绝不是生活中自然形态和原貌的简单再现，应该是经过提炼美化的、富有造型性和表现力的艺术语言和动态形象。

就舞蹈动作的形态和舞蹈动态与生活的反映关系看，舞蹈动作可分为具象性动作和抽象性动作。具象性动作来自人类具体生活和生产实践，如中国戏曲舞蹈中的整妆、骑马、上船、下楼；芭蕾舞中的表意性哑剧动作；民间舞中种地、挤奶；现实生活中的操练、行军、作战等。这些动作在作品中大多具有明确的表意性质。抽象性动作来自人类表现情感和情绪的需要，既可以直接从人类喜、怒、哀、乐的情感动作加以抽象，也可以从动物、植物和自然景物的形状变化中提炼，如跳跃、转圈、扑跌、翻滚、飞脚、虎跳、鹰展翅等。据朝鲜族青年舞蹈理论家朴永光研究认为，具象性动作和抽象性动作在特定的"语境"中和条件下还可以相互转化。比如朝鲜族舞蹈中有一种"抽手"动作，动作的原形是从顶水舞的动作衍化而来的。原来的动作是妇女顶着水罐，用手背擦去从罐内溢出流淌到罐底的水珠。动作为从额前向侧旁抽臂。后来人们把这一动作提炼出来，使之成为一般性抒情动作，擦水珠的实意逐渐淡失。再如朝鲜族的"横甩手"也是从原为撒种的具象动作逐渐衍化为抽象动作的。即如美学家李泽厚所说："成为规范化了的一般形式美"。另一种是抽象性动作向具象性动作转化，如"凌空越"，此动作的意义本是多义而模糊的，但把它置于叙事语境中，其意义就会变得具体明确，如在一般行军舞中出现，它就具有"大步飞快地向前进"的实义。如将一组"串翻身"放在爬山情节中出现，它就有"滚下山来"的旨意。再就是抽象性动作的意义转换。如"飞脚"等意义指向不甚明显的动作，在不同的"语境"中就可以形成不同的意义，而且随"语境"意义的转化而转化。正因为各种动作可以根据不同的语境和条件而转化，这就极大地丰富了舞蹈

动作的表现力。

舞蹈动作和舞蹈语言是舞蹈作品的主要表现手段，是舞蹈理论和舞蹈创作实践需要深入研究和探索的重要课题。本书在以后的章节中将作进一步阐述，这里仅指出舞蹈作品中舞蹈语言的一般规律。

一、舞蹈语言要形象化、性格化

舞蹈艺术的特点就是通过舞蹈动作反映生活、塑造人物。但是，并不是任何舞蹈动作都能完成反映生活、塑造人物的任务。只有准确、鲜明、生动的语言才能描绘出丰富多彩的生活图画和塑造出栩栩如生的人物形象，从而吸引人，感染人，进而影响人的思想感情。贾作光在对蒙古族人民的生活和性格进行了深入的体验和研究之后，在蒙古族民间舞的基础上，创作演出的《雁舞》，表现了一只翱翔在祖国草原上的大雁的舞蹈形象。那刚毅有力、节奏鲜明的双臂舞动，不断起伏旋转的舞步，以及那充满激情的表演，不仅表现出大雁的雄姿健影，而且能使人们感受我国蒙古族人民热爱祖国、热爱自由的坚强性格。陈爱莲表演的《蛇舞》，表现一条伪装的美女蛇从乞求怜爱到诱惑、疯狂的追求，直至最后失败的过程。这些情节过程都是通过一系列富有形象和性格特征的动作和姿态完成的。如用手臂和手腕的弯曲的颤动，创造了一个具有蛇的外形特征的造型；特别是那个平躺在地上，弯旁腰成一个圆圈缠着猎人和躺在地上起胸挑腰，身体像蛇一样慢慢蠕动的动作，形象十分生动。陈爱莲凭借训练有素的身体，通过形象地模仿蛇的外部特征，进而揭示像毒蛇一样的恶人的阴险性格，从而使舞蹈获得了强大的艺术感染力。再如贯穿在舞蹈《快乐的啰唆》里的主题动作：节奏强烈的小跑步配以急速的甩手，也是具有鲜明性格特征的舞蹈语言，这是舞蹈家冷茂弘从凉山彝族祭祀舞蹈"瓦子黑"中挖掘提炼、发展而成的，它十分形象地倾吐出原来处于奴隶社会的凉山彝族人民获得自由后，一步越千年的、欢快舒畅的奔放情绪。

二、舞蹈语言要感情饱满、凝练集中

舞蹈语言与诗的语言有相似之处。《诗经·大序》说："诗者，志之所之也，在心为志，发言为诗。情动于中而形于言。言之不足故嗟叹之；嗟叹之不足故咏歌之；咏歌之不足，不知手之舞之，足之蹈之也。"可见舞蹈是人的思想感情在高度激动状态下的形象反映。它应当像诗那样，用尽可能精练集中的语言，表现丰富的生活内容，使观众感到紧凑、饱满而又有想象回味的余地。《东方红》序曲"葵花向太阳"中有一个场面：几十位女演员手持双扇，从舞台左后侧成一排向舞台右前角舞动。这个动作是从山东民间舞胶州秧歌发展而来的，演员抖动双扇，沿着前进的方向缓缓地展开扇，就像是亿万人民敞开心扉，沐浴着朝霞，激情满怀地走上前来迎接社会主义祖国的光辉未来。舞蹈动作集中凝练，感情饱满而又含蓄，给观众以强烈的感染和丰富的想象。女子群舞《三千里江山》表现的是一群朝鲜妇女，在祖国遭受侵犯的严峻时刻，不顾敌机狂轰滥炸，背上背着孩子，头上顶着粮食和弹药支援前线的感人情景。幕启时台上就是一幅正要前进的人物画，然后演员们以朝鲜舞特有的律动开始"呼吸"，由静止的画，慢慢发展成活动着的舞，整个舞蹈情绪刚毅、深沉但又乐观，性格鲜明，动作凝练集中，于含蓄中见功力。

三、舞蹈语言应当新颖多样

社会生活丰富、复杂、变化万千。舞蹈艺术要想真实生动地反映不断变化发展的生活，也绝非贫乏、单调的语言所能奏效。一些富有独创精神的舞蹈家，都十分注意在语言的运用上刻意求新，从各方面进行努力，不断丰富、扩大舞蹈表现手段。《丝路花雨》从敦煌壁画中挖掘舞蹈形象，创造出一套新颖独特而又优美动人的舞蹈，

丰富了我国民族舞蹈宝库。《奔月》以戏曲舞蹈动作为"元素"和"动机",然后从表现生活、表现人物性格和感情需要出发,对这些"元素"进行"分解""嫁接""变形"和"发展",使其发生倍数的变化,从而创造出许多新颖的语汇,成功地塑造了嫦娥、后羿、逢蒙等舞蹈形象。双人舞《再见吧!妈妈》《割不断的琴弦》,独舞《希望》等,借鉴国外现代舞蹈的表现方法来表现我国人民的现实生活,抒发现代人的思想感情,也取得了成功。这些为了舞蹈新颖多样所做的各种探索和尝试都是应当鼓励的。

四、舞蹈语言应有鲜明的节奏和丰富的韵律

舞蹈应和音乐水乳交融。历来有许多中外舞蹈家都十分强调音乐和舞蹈的密切关系。比如说"音乐是舞蹈的灵魂""节奏是舞蹈的基本要素",等等。可见有鲜明的节奏,和音乐紧密结合是舞蹈动作区别于其他艺术语言最明显的特点之一。世界名作《天鹅湖》中的"四小天鹅舞"和我国舞剧《鱼美人》中的"珊瑚舞"、舞蹈《敦煌彩塑》等,都称得上是舞蹈和音乐得到完美结合的珍品。这些舞蹈不仅有优美的曲调,而且舞蹈动作的节奏感和内在韵律感也很强,使观众在欣赏舞蹈时,能够达到视觉形象和听觉形象的高度统一,因此有着较强的艺术感染力。

舞蹈作品内容和形式的关系问题:舞蹈作品的内容和形式的关系,是辩证统一的关系:没有内容,形式就无法存在;没有形式,内容也无从表现。这两者互相依赖,互相制约,各以对方为存在条件。为了研究它们,才相对地把它们分开,事实上并不存在没有内容的形式和没有形式的内容。但是,内容和形式的关系不是并列的,在两者之间,内容起着主导的、决定的作用。内容决定形式,形式又反作用于内容,这是舞蹈作品内容和形式的一般关系。

内容的主导作用,首先可以从创作过程中看出,一般来说,创作一个作品时,总是先有了一定的内容,然后才有用来表现这些内容的艺术形式。编导对生活中的某些事物有了深刻的感受,在脑海里逐渐形成生动的生活画面或人物形象,酝酿和构成作品的主题,然后才用一定的舞蹈手段把这些生活画面或人物形象组织起来、表现出来,构成作品。一定的形式,总是适应着一定内容的需要而产生,并为一定的内容服务的。如《丝路花雨》是以盛唐时期丝绸之路为背景,通过画工神笔张父女与波斯朋友伊努斯,在危难中互相救助而结下的亲密友谊,展开了悲欢离合、生死共济的动人故事。特定的时代背景、不同的人物性格、复杂的矛盾冲突,由于这样一些特定的内容,也就决定了这部作品的形式应当用舞剧的体裁和以敦煌壁画中的舞蹈以及一些中亚地区的舞蹈素材作为它的主要舞蹈语言。《摘葡萄》表现的是一位维吾尔族少女在葡萄园里劳动和收获的内容,因而采用了独舞的体裁和以维吾尔族舞蹈素材作为表现手段。

内容的主导作用还表现在:任何时代艺术新形式的产生,首先是由于表现新内容的需要;只有当新的生活题材、新的主题向舞蹈家提出新的要求时,一种新的舞蹈形式才会产生。《东方红》的出现就是一个能说明新的内容促使新的形式产生的例证。中国人民在中国共产党和毛泽东思想领导下,经过艰苦卓绝的斗争,推翻三座大山的战斗历程是过去已有的任何舞蹈样式所难以概括并能予以形象地反映的,只有把舞蹈与音乐、诗歌三者有机地结合起来,并在舞台美术的配合下,经过表演艺术家的表演,才有可能较好地予以表现。正是由于内容的要求,"音乐舞蹈史诗"这种新的艺术形式才应运而生。

内容决定形式,但形式并不是一种消极的、被动的因素,它反过来可以给内容以积极的影响,形式对内容的反作用,主要表现在两个方面。

从舞蹈创作本身看,作品形式的优劣,直接关系内容表达得好坏和艺术感染力的强弱,以及社会作用的大小。完美的、适合于内容的形式,不仅可以帮助内容的充分表现,而且可以增强作品的艺术感染力。从中华人民共和国成立初期一直流传至今的舞蹈,如《红绸舞》《荷花舞》《孔雀舞》《洗衣歌》《丰收歌》《草笠舞》及舞剧

《宝莲灯》《小刀会》《五朵红云》等，除了内容健康积极以外，就是因为它们的艺术形式比较完美。《丝路花雨》，之所以受到广泛的欢迎，除了有积极的内容外，很重要的原因，就是舞剧创造性地吸收运用了敦煌艺术中的优秀舞蹈传统，创造出许多优美新颖的舞蹈形象，整个舞剧形式十分精美。反之，粗糙的、低劣的、不适合内容的形式，则必然妨碍作品内容的表达，削弱作品的艺术感染力。

从舞蹈发展的过程看，同内容比较，形式的变化要缓慢得多。它一经形成就具有相对的稳定性和历史继承性。因此当新的内容出现以后，旧的形式往往并不立即消失，新的形式也不是立即产生；适应新内容的新形式通常是在旧形式的基础上，经过不断探索、革新、创造之后才逐步形成。

作品的内容决定形式，形式又反过来给予内容以积极的影响。这两者的关系是不可分割、辩证统一的。但是，在具体创作中要达到深刻的正确的内容和完美形式的统一却不是一件容易的事。中华人民共和国成立以后，舞蹈艺术获得了巨大的发展，出现了一大批内容和形式比较统一的优秀作品，受到了人民群众的欢迎。但是由于"极左思潮"的影响，在相当长的时间内特别是在文化大革命"四人帮"时期，舞蹈作品内容与形式统一的原则遭到了严重的破坏。有些作品由于不注意内容与形式的统一，不讲究舞蹈艺术的形式美感，因而影响了作品的思想艺术质量的提高。

这里所指的内容和形式不统一，不讲究舞蹈艺术形式的美感的现象，主要表现在两个方面。一方面，不求艺术有功，但求政治无过，因而未能在艺术的表现形式上刻意求精，以致形式平庸一般，不能充分、完美地表达内容。如有的节目尽管思想内容没有问题，但是却缺乏精心设计的舞蹈结构，和特色鲜明的动作。有的作品甚至舞不够，歌来凑，过多地依靠伴唱、字幕、标语口号，因而缺乏艺术感染力，不能给人以美的感受。另一方面，单纯追求形式的华丽，以致形式脱离了内容。如有的节目不问人物身份和所处的环境，衣着全是绸纱，满身珠光宝气，亮片眩目。有的节目盲目追求人多、场面大，场景灯光变幻复杂，或者堆砌一些缺乏目的性的技巧表演。这类作品，由于形式脱离了内容，同样也缺乏艺术感染力。之所以发生上述两类情况，前者片面强调了内容的主导作用而忽视了形式的反作用；后者片面强调了形式的作用而忽视了形式对内容的从属关系。这两种情况从两个不同的侧面破坏了内容与形式的统一。

所以，在创作和评价一部作品时，必须坚持内容和形式统一的观点。在肯定内容的决定作用的同时，必须十分重视形式的反作用。这样才能创造出更多更好的既有深刻的思想内容又有完美的艺术形式的作品来。

概念小结如下。

审美意识：人类在欣赏美、创造美的活动中所形成的思想、观念。它是客观存在的审美对象在人们头脑中能动的反映。

舞蹈作品的内容：舞蹈作品所反映和表现的客观社会生活和作者对其主观的评价。由题材、主题、人物、情节和环境等要素组成。

舞蹈作品的形式：舞蹈作品内容的物质外化形态。舞蹈作品的内在形式，是舞蹈作品精神内容的形象显现，即作品的结构方式、事件的发展方式；舞蹈作品的外在形式，是使内容成为具体可感的物质形式，即舞蹈的表现手段——舞蹈语言。

舞蹈题材：舞蹈作品中直接描写的生活现象，是舞蹈编导对其掌握的社会生活素材进行选择、提炼、加工后作为作品内容的材料。

舞蹈主题：舞蹈作品通过对现实生活的描绘和对艺术形象的塑造所表现出来的情感意蕴和中心思想。

舞蹈情节：在情节舞和舞剧中，人物的生活和事件的演变发展过程，由一系列能够显示人物与人物、人物与环境之间的具体事件过程所组成。

舞蹈环境：舞蹈作品中特定的空间与时间，是人物所处的时代社会背景和舞蹈情节事件发生的具体生活场景。

舞蹈氛围：舞蹈作品中所表现出特定的情调与气氛。

舞蹈结构：舞蹈作品中塑造人物、表现感情、安排情节的组织和布局，是展现作品的内容、塑造舞蹈作品的艺术形象、创造舞蹈作品意境的重要手段。

舞蹈语言：能表现一定思想感情内容的舞蹈动作和舞蹈动作组合。它是塑造舞蹈形象的基础，是舞蹈作品中叙事、状物、表达情意的主要手段。

第十七章 舞蹈作品的内容美和形式美

舞蹈美是舞蹈作品应该具备的审美属性。它是舞蹈家从自己的审美意识、审美理想出发，在对社会生活和自然景物进行艺术表现时，以人体为工具，在一定的时空内，在按规律、合目的的运动过程中，创造出的一种具体可感的饱含诗情、富有乐感的动态艺术美。如果说生活美、自然美是美的客观存在形态，那么，舞蹈美则是对这种客观存在的主观评价和情感反应的产物。从这个意义上讲，生活美、自然美是第一性的，舞蹈美是第二性的，它是生活和自然的美化，是舞蹈家内心激情的外化，是舞蹈形象思维的物化。不管舞蹈家的美学思想如何，一旦他的舞蹈思维物化凝定为具体的舞蹈形象，那它们就再也不是舞蹈家审美意识和内在精神的虚幻投影，而已成为能为审美主体感知的客观物象，当这种客观的具体的物象一旦在舞台上被展示出来，就成为一种具有一定审美价值的物态形象。例如福金（Michel Fokine，1880—1942）根据圣—桑（Camille Saint-Saens，1835—1921）的乐曲编创的女子芭蕾独舞《天鹅之死》，尽管多少年来，无数欣赏者和评论家对这一作品的感受千差万别，评价有高有低，但是，"垂死的天鹅"这一形象却是一个客观存在，是任何人也无法否认的。所以，舞蹈作品中的舞蹈形象是由舞蹈家凭借人体为物质材料，按照美的规律创造出来的，并能为审美主体所具体感知的、具有审美价值的动态形象。舞蹈美是舞蹈家的审美感情和审美评价与被表现对象的美丑本质在舞蹈形象中的契合，是主观和客观的统一。

和任何事物都具有内容和形式一样，舞蹈美的构成也是舞蹈的内容美和舞蹈的形式美的完美结合和高度统一。

第一节　舞蹈作品的内容美

构成舞蹈作品内容美的要素是真与善，是真与善的统一。

舞蹈家要创造舞蹈美，必须以人体动作为主要手段，真实地反映社会生活的本质及其发展规律，所以，真实性是唯物主义美学对舞蹈提出的一个基本要求；没有真实性，没有反映事物的本质及其发展规律的作品是没有生命的，也是不美的。所谓真实性，不是要求舞蹈家对生活表象作自然主义的记录和复制，而是指要对社会生活的本质做出正确而深刻的揭示，通过舞蹈手段集中、典型地反映出社会生活和自然界中人和物的本质特征及其运动发展的必然性。蒋祖慧根据鲁迅先生的小说《祝福》改编的同名芭蕾舞剧之所以被我国观众誉为"我们自己的芭蕾"，就在于它成功地运用了外来舞蹈形式，真实生动、历史具体地反映民族的生活，揭示了在封建意识桎梏下旧中国劳动妇女的悲惨命运，忠实而富有创造性地把鲁迅笔下的文学形象变为舞蹈形象。如第二幕"婚礼"中三揭盖头的处理就十分真实感人：贺老六在亲友的催促下去揭用厚礼娶来的新娘的盖头。揭去一块，还有一块，每揭一块，群众的情绪高涨一层，贺老六的心情更紧张一分，都想看看这位远道而来的新娘的模样。谁知当贺老六激动而期待地揭开最后一块盖头时，全场惊愕了：原来被红布盖头蒙住的新娘，竟是一位被反绑着双手口塞破布，头戴重孝，满脸泪痕的青年妇女！顿时，全场的情绪为之突变：震惊—悲愤—沉思……这一情节，原作中本来没有，是舞剧编导根据舞剧塑造人物和推动情节发展的需要增加的，经过舞蹈编导的创造性加工，获得了震颤人心、发人深省的艺术效果。再如前卫歌舞团根据李存葆同名小说创作演出的舞剧《高山下的花环》"激战前夜"一场中"同床异梦"一节，部队马上要开赴前线，同居一室的梁三宝与赵蒙生两人都思绪万千而思路又迥然不同：一个想到自己生长的故乡，想到即将分娩的妻子和年迈的母亲，更增添保卫祖国的豪情；一个畏惧残酷战斗的考验，

徘徊于进退去留之间。编导先用四个吴爽（赵蒙生之母）拉后腿，接着幻化为八位战士正义指责等形象化的舞蹈处理，具体地、形象地揭示出赵蒙生复杂的内心矛盾。这些用舞蹈特有的手法所进行的艺术创造，使人感到真实可信，从而产生一种较强的艺术感染力。

作为表演艺术的舞蹈，不仅要求编导创造的形象有真情实感，而且要求演员的表演要真挚而富有激情。舞蹈是人们思想感情在高度激动时的形象表现，作为表演艺术的舞蹈，其主要特征就是凭借人体在有节律而富有美感的运动中所产生的强烈情绪和情感的直接动觉传感，使观众获得审美感受并引起情感共鸣，因此舞蹈表演家必须情动于衷——注情入舞——以舞传情，求得情与舞台、神与形合。再如由曲立君创作，海燕、成森联袂表演的一台名为"记忆的风帆"的舞蹈表演会，在用舞蹈来表现人生旅途中一段最值得怀念的时刻——童年中的几个片断，给人留下了深刻的印象。这台晚会最能打动人的就是那两颗天真无邪的童心。以《患难小友》为例：帷幕拉开，是在"文化大革命"中一个阴森惨淡、风雪交加的夜晚，有两个少年伫立街头，他俩穿着大得不合身的旧军装，时而跺着脚、搓着手，在寒风中颤抖、翘望、等待。他们的父亲和母亲被"造反派"抓走了，此时身在何方？也许正在被逼供，也许被关进牛棚，也许……总之，这是两个无家可归的孩子，是两个心灵受到创伤但又富有人性的孩子。你看，那个小男孩把自己头上的破棉帽摘下来戴在他大伙伴的头上，还用一双小手去搓他朋友冻僵了的脚；那大孩子则把小伙伴紧搂在怀里，用自己单薄的身躯去抵挡狂风暴雪。此情此景是那样的熟悉，此时台下的观众，也许有的就是那时候的两个患难之友的父母，也许有人就和舞蹈中人物有着类似的生活经历。两个生动的舞蹈形象，吹动了观众记忆的风帆，把人们带回到那血雨腥风的苦难年代，从而深深地唤起了审美者的情感共鸣。

以上的例子说明了真实地表现生活中的典型人物、典型事件，表现人们内在的精神世界，是构成舞蹈内容美的重要前提，也是衡量一部舞蹈作品美学价值高低的重要依据。

那么是不是有了真就一定会有美呢？那也不一定。因为生活毕竟不就是艺术，舞蹈艺术作品是生活美、自然美的本质属性和舞蹈家审美感情的结合物，不论舞蹈作品是以一种写实的手法以妙肖的模仿反映生活，还是一种虚拟的、远离生活原型的形态来表现生活，但究其实质都是舞蹈家以其独特的审美感受、审美评价、审美理想去透视、照耀那纷纭复杂的生活现象之后，对其提炼、美化、典型化的结果，归根到底是一种特殊的形象化的意识形态。这种特殊的意识形态一旦通过形象化的手段表现出来之后，那么，舞蹈家对生活的态度、对人生的理解又会通过舞蹈形象给欣赏者以一定的影响，进而产生一定的社会效应。所以，把建设社会主义精神文明作为自己崇高职责的舞蹈家，就应当在自己的作品中表现出一种健康向上的感情、进步的社会思想和强烈的时代精神，给欣赏者以积极的影响。阮少铭和谢南从贝多芬名作《命运交响曲》中汲取灵感编创的双人舞《命运》，用生动可感、情感强烈、对比鲜明的人体语言所创造的舞蹈形象，把这位音乐大师的艺术语言具象化、视觉化了，不仅使广大中国观众觉得这位德国音乐家的心声对我们并不陌生，易于理解，而且舞蹈形象所展示的情感和精神，和时代十分合拍，它激励着人们踏着这种节律去抗争，去奋进。

对社会生活作高度概括，对英雄人物予以热情的颂扬固然可以表现出舞蹈家的审美理想，对社会生活中常见的凡人小事作深刻的揭露，同样也能反映出舞蹈家的审美态度。如胡嘉禄的三人舞《绳波》通过由表演者舞动的一根绳子所展现出的不同线条、图案的变化、不同节奏的颤动，巧妙地表现出了一对青年有萌发爱情、组织家庭、生育后代、直到情感破裂，各个另寻新欢，却置自己亲生骨肉于不顾的一个悲剧过程，从而向社会、向人们提出了一个值得警惕、发人深省的社会问题。这个舞蹈中的人物不是英雄，甚至是有缺点的人，但是，编导的审美理想则是积极的，通过舞蹈否定了那些理应否定的社会现象，批判了不忠实的爱情，就是对坚贞爱情的歌颂，进而表现出了值得肯定的人生态度，所以，舞蹈的内容是美的。

著名舞蹈家吴晓邦在论述舞蹈美时是很重视舞蹈思想——即舞蹈的内容美的。他认为：我们舞蹈创作者都是为了反映和表现我们的社会中生动的人物和内容……在舞蹈家的创作下人物必须栩栩如生。通过作品要人们去认识出什么是可敬的、可爱的，什么是可笑的和可憎的种种人物形象和思想。否则，文艺的女神——美，是不会被

挖掘出来的。要具有无私无畏地区塑造出真和善的形象，来表现我们当前的生活，那时美就像光芒一样通过事物的表象深入我们各个感官中去，也即感动了我们。以上论述是这位老舞蹈家数十年艺术经验的总结，深刻而精辟地阐述了舞蹈的内容美在整体舞蹈中不容忽视的重要作用。

第二节
舞蹈作品的形式美

舞蹈的内容美是非常重要、不容忽视的，不过，舞蹈作品中美的内容只有和与之相匹配的美的形式融为一体之后，才能成为观众具体可感知的富有感染力的艺术形象；舞蹈作品中美的形式，也只有准确恰当地表现了与之相适应的内容，它才能被称作是美的。

舞蹈形式美历来为舞蹈家所重视，其原因有二。

首先是由舞蹈艺术特性所决定的。舞蹈艺术是通过直观的可具体感知的、动态的、美化的人体语言来传情达意、状物抒情的，如果这些动态形象不新颖，不生动，无变化，无美感，平淡无奇甚至晦涩，那也就失去了这门艺术独立存在的价值。所以有人说舞蹈的第一要素是美——形体的、动作的、节奏的、情调的美。事实上，古往今来许多舞蹈家和学者都十分重视舞蹈的形式美。《乐记》中指出："舞主形，乐之文也。"明代音乐家朱载堉在《乐律全书·书律》中也强调"乐舞之妙，在乎进退屈伸、离合变态，若非变态，则舞不神。不神，而欲感动鬼神难矣。"事实上，这也是历史上几许多形式优美、技艺超绝的舞蹈，如《盘鼓舞》《霓裳羽衣舞》《胡旋舞》以及散落民间的、生动精妙的舞蹈形式，得以流传久远、历久不衰的最重要的原因。我国老一辈舞蹈家贾作光根据他几十年来舞蹈创作和舞蹈表演的切身体会总结出舞蹈艺术美的十个字："稳、准、敏、洁、轻、柔、健、韵、美、情"。他还说："舞蹈美首先接触的是舞蹈形态、色彩、感情、音乐等表现人们的审美感情的方面，因此舞蹈形式——身体线条，肌肉能力及技巧显得十分重要，道理就在这里。舞蹈技巧概括凝练地表现了人们的技术能力的艺术创造，是舞蹈揭示美的非常重要的表现手段。舞蹈艺术如果失夫了动作、技巧，缺少表达感情的舞蹈美的形式和手段，就等于没有舞蹈艺术。"

其次，舞蹈艺术十分重视形式美的另一个原因，是由观众的审美要求所决定的。如果说人们对小说、戏剧等更多地注重它们的内容的话。那么作为动态的、视觉的表演艺术的舞蹈来说，观众对其形式美要求就更加强烈。大家都有这样的审美经验，例如一遍又一遍地去欣赏世界芭蕾名作《天鹅湖》，并不是仅仅为了，甚至很少想到要去接受它那"纯真的爱情最终战胜了邪恶"的思想教育。人们争相观赏，完全被舞剧的艺术魅力所吸引，正是那些美丽动人的舞蹈形象，丰富多彩的性格舞蹈，旋律优美的音乐，以及富丽堂皇的舞美设计和各种艺术因素完整和谐结合在一起所产生的艺术美感，吸引了千千万万不同国籍、各种肤色的观众涌入剧场，如醉如痴地倾倒在舞蹈美的面前。所以，舞蹈形式美不仅具有相对的独立性，而且其艺术吸引力和感染力也是惊人的。舞蹈的形式绝不仅被认为是舞蹈内容的载体和物化形态，而且应当被看做是使舞蹈作品切入审美者的心灵，唤起他们审美情感的必不可少的导引和媒介。因此，对舞蹈形式美的探求应当是舞蹈理论和舞蹈美学研究中的重要课题之一。

过去我国由于在一个时期内受了极"左"思潮的桎梏，重内容轻形式，不讲究艺术规律，所以对舞蹈形式美的研究重视不够，在一定程度上影响了舞蹈艺术健康的发展和舞蹈作品水平的提高。由于"舞蹈形式美"这个命

题涵盖的问题很多，这里仅从构成舞蹈形式美的三个方面，即：物质材料、造型手段、基本规律等方面予以简略的介绍。

一、物质材料

构成舞蹈形式美的基础和创造舞蹈形式的物质材料是人体。这是舞蹈与其他艺术形式最重要的区别所在。虽然有不少艺术形式（特别是舞台表演艺术形式）都是由人去表现、去创造的，但它们的物质材料并不都是整体意义上的人体、纯粹意义上人体。话剧的主要表现手段是语言；音乐的表现手段是人的歌声和人演奏的乐器；虽然绘画和雕塑有时是以人体为表现对象，但它表现的只是静态的人体，而且它们是以色彩、画笔、刻刀和纸、布、泥、石等为物质的载体和表现手段。在诸种艺术中只有舞蹈艺术是以人的整个身体为物质材料来创造艺术形象的艺术形式。对舞蹈艺术而言，舞蹈者既是按照美的规律进行创作和表演的创造者，又是展现创作意图、担负艺术传达职能的表现工具，同时又是使审美者直接欣赏到的审美对象。人体对舞蹈艺术是如此的重要，所以闻一多先生说："舞是生命情调最直接、最实质、最强烈、最尖锐、最单纯而又最充足的表现。它是真正全体生命机能的总动员。"正因为舞蹈是人体动作的艺术，创造舞蹈美的物质基础是人体，所以舞蹈演员在创造舞蹈美中具有举足轻重的作用。同为艺术表现者，舞蹈演员不同于戏剧、歌唱、电影演员的是，舞蹈演员除了通过手势和面部表情外，主要是依靠动作、姿态、步伐及整个身体的律动来传情达意、状物抒情。法国舞蹈家诺维尔（Jean Georges Noveme，1727—1810）曾经形象地把编导比作画家，把舞台比作画布，而把舞蹈演员比作画笔和颜色。也就是说，舞蹈演员的整个身躯都是她（他）表达特定内容、创造艺术形象的工具。所以，要想创造出生动的舞蹈美，必须先选择和锤炼出一个足以能肩负起艺术创造任务的人体，犹如只有牢实的地基、坚挺的钢架，才能建造华美壮观的大厦一样，人体美是构成舞蹈美的最重要的物质基础。

二、造型手段

人体是创造舞蹈形象的物质基础，但人体美并非就是舞蹈形式美。舞蹈形式美远比人体美具有更丰富的内涵，它是在具备了人体美的的基础上，充分发挥人体各部的表现功能，并按照艺术规律在运动中创造并展现的。一位美国学者认为："动作必须具备下列诸要素，才能称为'舞蹈'：图形、舞步、手势、力度和技术。跳舞还需要音乐和服装这些与之密切相关的要素来配合，才能达到更大的效果。"这也就是说，并非任何动作都可谓之舞蹈，只有那些经过提炼、美化、节奏化乃至技艺化的动作才能称得上是舞蹈动作。

舞蹈的形式美是一种直观可感的动态美。因此，创造舞蹈的形式美，除了必须具备作为物质材料的人体外，还要使人体按照艺术规律活动起来，创造出美的感性形态。那么人体凭借什么来创造出美的感性形态呢？凭借人体本身的动作、姿态造型、面部表情、手势和步伐，凭借各种线条、各种形状、各种色彩、各种节律、各种态势、各种质量的动作、造型、手势、步伐和技巧的组合，构成了变化万端的舞蹈形式美。

动作：舞蹈是人体动作的艺术，动作是构成舞蹈最基本的元素。一部舞蹈作品，就是在一定时空中，通过人体各部位连续的、有节奏、有韵律的动作来完成的。从形式上，它就是相同动作的重复、发展、丰富和变化，不同动作的交替呈现和衔接配合。产生动作的人体大致分四部分：①头部（面部、颈部）；②躯干（胸、腰、腹、背）；③上肢（指、腕、小臂、大臂）；④下肢（脚、腕、小腿、膝、大腿、胯）。以上16个部位都可以动，而这每一个部位的动，又由于方向、速度、幅度、力度的不同而产生不同的动作效应。再就是舞蹈中的动作一般都不是单一部位单一的动，而是两个以上部位复合的动。这样人体十几个部位从不同的方向和角度，以不同的速度、幅度和力度，并赋予各种不同的情感，进行有规律、合目的的运动，就会产生和变化出无穷无尽的舞蹈动作，组成丰富多彩、变幻多端的舞蹈形态。

姿态造型：舞蹈艺术是动态艺术，但不是只动不停的艺术。舞蹈的动态美是在动静结合中呈现的。静止造型常常是一组动态过程的起点和终端，是"动"的凝聚又是"情"的延续，是构成舞蹈形式美的又一不可缺少的因素。舞蹈语言中如果没有相对静止的造型，而只是无休止的"动"的话，那就像一个人说话时没有呼吸、没有停顿一样，不仅不能完成传情达意，而且必然既不动听，又无美感。舞蹈艺术正是在动静相宜、辩证统一中发挥其艺术表现力，显示其美感的，而且富有典型意义和性格特征的姿态、造型，有时往往比动作过程更能打动人心，给人留下难忘的印象。《丝路花雨》中的"反弹琵琶"的舞蹈姿态，就是明显的例证。

技巧：舞中有技，技艺结合是舞蹈艺术的美学特征之一。舞蹈中的技巧，就是具有高难度的动作过程、高难度的姿态造型与高难度的动作过程和高难度姿态造型的组合。舞蹈技巧一般可分两类：一类是轻、捷、巧、险的翻、转、腾、越等动作过程和超稳定的造型控制；一类是准确地把握和体现特定的舞蹈风格、韵律和惟妙惟肖的摹仿、生动的创造舞蹈形象的能力。第一届"桃李杯"舞蹈比赛青年组女子第一名王明珠在舞蹈《盛京建鼓》中，足蹬"花盆鞋"立于两米多高的条凳上，舒展稳定地做出"朝天蹬"及各种超慢速的控制动作；周桂新在《中国革命之歌》《怀念战友》《风》中做出的各式各样复合式快速旋转技巧，都使人感到惊险稳定，富有美感。刀美兰、杨丽萍表演的傣族舞，崔美善表演的朝鲜族舞，张均表演的印度《拍球舞》，均能在一弹指、一耸肩、一投足、一拧腰中体现出各自独特的风格，强烈地显示出舞蹈艺术的动态美。高难度的技巧、奇绝独特的风格之所以能具有较高的审美价值，给人以较强的审美感受，是由于它们所具备的个别性、变化性、独创性都能成为一种强化的刺激信息，作用于欣赏者的审美心理，使欣赏者对舞蹈形象能保持强烈而持久的印象。

上述动作、姿态造型、技巧是舞蹈艺术创造形式美的主要造型手段（或称表现手段）。另外，从舞蹈属于一门综合性艺术的角度来看，其他非本体的辅助性表现手段还有音乐、服装、道具、灯光、布景等。

三、形式美的基本规律

具备了物质材料和造型手段，在运动中再通过各种线条、色彩、形状、节律的配合和变化，就创造出了舞蹈的形式。但是，有了形式并不就必然具有形式美，要使一部作品具有形式美，还必须在此基础上，遵循形式美的规律进行创造，才能获得良好的效果。下面将形式美的基本规律简述一下。

单纯齐一：或称整齐一律。这是最简单的形式美。单纯齐一使人产生洁净、朴实的美感，这一形态的反复和加强，就会给人以深刻的印象。如彝族舞蹈《快乐的啰唆》，众青年以快速不停整齐一律的舞姿反复出现，成功地表现出挣脱了奴隶枷锁的彝族人民获得自由后那种不可遏制的激动心情。

对称均衡：对称指一条线的中轴，左右或上下两侧均等；均衡指美的现象在外在形式上各部分之间具有等量而不等形、对等而不对称的组合关系。因此均衡较对称有变化、较自由，可以说是对称的变化和发展。我国传统的戏曲舞蹈和民间舞中的大场，多半在动作或队形上都是对称的。20世纪50年代戴爱莲编导的女子双人舞《飞天》，其构图舞姿就使用的均衡法。

对比变化：美的现象各部分之间具有显著差异的因素相互组合。这是当代舞蹈家经常使用的手法，特别是在矛盾冲突尖锐的舞剧和舞蹈中更为多见。《天鹅湖》中的白天鹅和黑天鹅，《凤鸣岐山》中的妲己和明玉、封王和武王，以及双人舞《命运》中不被命运屈服的"英雄"和象征苦难的"厄运"，《小萝卜头》中的小萝卜头和狱卒等，从人物造型、动作色彩到服饰都采用了最明显的对比手法。变化是与僵滞单调相对而言的，我国古代学者朱载靖就十分强调："乐舞之妙，在乎进退屈伸离合变态。"把"转身"即变化列为"舞学第一义"，说："转之一字，其众妙之门欤！"当代中外舞蹈家也十分注意舞蹈动作形式的变化，许多舞蹈的动作系列都是以几个主题动作为基础的变化和发展，贾作光的《鄂尔多斯舞》、金明的《孔雀舞》就是其中的佳作。

新颖特异：艺术表现要新颖独特，也是舞蹈形式美的一个基本要求。中国古代就有人提出"声一无听，色一

无文"的观点。两千多年前宫廷的雅乐就因为僵化呆滞,总是一副老面孔,最后被新鲜活泼的民间歌舞所淘汰。芭蕾舞也是经过历代舞蹈家不断革新,抛弃了笨重的长裙,穿上了可以直立的舞鞋,再加上舞蹈本体的发展,才变得如此轻盈俏丽。心理学家认为,人有一种本能的好奇心,总希望事物处于活动的状态,时时有新鲜的东西涌现。人们在艺术欣赏中也有一种在审美对象上见到独特性的心理倾向。《丝路花雨》之所以备受喜爱,除内容方面的原因外,形式风格新颖独特是最重要的原因。舞蹈家从敦煌艺术中汲取营养,创造出一套舞姿及与其相对应的运动态势,从而使人耳目一新,为其别具一格的韵律、动态所吸引。

多样统一指和谐,是形式美的高级形式。多样统一中的"多样",要求美的现象。

总体中包含的各个部分,在形式上要有相互区别的多样性,组合关系应在不背离内容的情况下尽可能富有变化,增强美的形式魅力。所谓"统一",就是美的现象总体中各要素在全局上要服从总体组合的统一要求。

从单纯齐一、对称均衡、对比变化到多样统一,就像是一生二、二生三、三生万物,体现了社会生活和自然界、人生宇宙之所以呈现出千姿百态、万象纷呈的原因所在。"美就在于整体的多样性",多样统一的法则在舞蹈艺术中也随处可见。王朝闻在《门外舞谈》中说:"与舞蹈身段的动与静、虚与实、张与弛、刚与柔、藏与露种种对立一样,双方的关系是统一的。如果没有种种对立,也就无所谓统一。既无所谓变化莫测,也无所谓浑然一体的形式的美。"确实如此。如果这个物质世界是由完全相同的东西构成,是不可能也无所谓美的。一部舞蹈作品,特别是一部比较完整的大型作品,特别需要千姿百态、新异变化,而又万变不离其宗的多样统一的美。《天鹅湖》中在王子选妃的殿堂上,风格迥异、绚丽多彩的各种代表性民间舞大大丰富了这部舞剧的色彩,但所有这些舞蹈又都被统一在为王子选妃这一特定的情节之中。近些年来,在世界舞坛上兴起的交响化芭蕾,其特点也是各个舞蹈者在一个统一的音乐主题统率下,在同一时空中展现出各种不同的舞姿,出现了异彩纷呈的景象;而从整体看,这些不同的舞姿又具有相同和相似的情感状态,从而构成了一幅多样而统一的画面。我国出现的《黄河魂》《小溪·江河·大海》在创造多样统一的舞蹈美方面,也都具有出色的成就。

以上所述,只是从一般意义上简略地概括了现实中、舞蹈创作中的形式美的基本规律。但这些规律绝非一成不变的,它将随着美的事物、随着舞蹈艺术的发展,不断丰富,不断擅变。

第三节
舞蹈美是内容美和形式美的完美结合

为了研究的需要,从美的构成的角度,把舞蹈美分解为两个部分分别进行静态分析。实际上,在任何一部舞蹈作品中,内容美和形式美都是密不可分地结合在一起的。它们相互依存、互为表里,形成一个整体。而一部优秀的舞蹈作品则更是这两者的高度统一和完美结合,即以比较完美的舞蹈形式创造出生动鲜明舞蹈形象,进而表现出舞蹈家对社会生活肯定美好的、否定丑恶的事物的情感、思想、意志和愿望。如果达到了这一点,就可以说创造出了舞蹈美。

在一部舞蹈作品里内容美和形式美通常表现为如下的关系。

(1)美的内容同美的本质相联系,是美的存在的基本方面,所以它处于主导地位。

(2)美的形式是美的具体感性形象,构成舞蹈美的外在特征。它极大地影响美的内容的表达。凡是适合美的

内容的形式就有助于内容的表达；反之，就会妨碍美的内容的传达，削弱美的感染力。

(3) 美的形式具有相对的独立性，具有独立的审美价值，因为舞蹈艺术是一门形式感很强的视觉艺术，所以形式美在舞蹈美的创造中占有特殊重要的位置。

概念小结如下。

自然美指自然界中原来就有的、不是人工创造的或未经人类直接加工改造过的物体的美。与社会美并列，同属生活美。在人类之前，自然无所谓美。自然的美是对人而言的。有了人类之后，自然处于人类的社会关系中，与人发生了关系，在人类社会劳动实践中被人类利用、改造、控制之后，人类才有对自然的审美意识，才开展审美活动。

社会美指人类社会创造的事物的美，人类精神行为的美。与自然美一起同属生活美。社会美产生于人们在长期社会实践中形成的相互关系，以及由这种关系构成的社会生活。人们不断通过生产斗争、阶级斗争和科学实验创造自己的物质生活和精神生活，社会美就体现在人类创造社会生活的全部历史活动之中。社会美总是与那些反映人类历史发展方向和人民大众向往的那种生活事物紧密相连。社会美包括人的内心世界美和外在行为美。

舞蹈美指舞蹈作品所应具备的审美属性，是一种具体可感的饱含诗情、富有乐感的动态艺术美，是舞蹈的内容美和舞蹈的形式美的完美结合与高度统一。

舞蹈的内容美是舞蹈作品所反映和表现的社会生活内容的真与善的统一，是舞蹈作者审美理想的形象体现。

舞蹈的形式美是一种直观可感的舞蹈动态美，是按照舞蹈艺术合规律性、合目的性的发展所创造出来，能够传情达意、状物抒情的人体动作舞蹈语言的美。

第十八章

舞蹈思维和舞蹈形象

WUDAO SIWEI HE WUDAO XINGXIANG

一部舞蹈作品的产生，通常是舞蹈家在现实生活中受到某种事物、某种遭遇、某种情景的强烈感染、启发，然后用舞蹈的手段表现出来的结果。舞蹈作品的创作过程，实际上就是舞蹈家在各自世界观、艺术观的基础上，贴近生活、感受人生和艺术地表现人生、评价人生的过程。一般来说，一部舞蹈作品的创作过程，可分三个环节：①对生活的观察、体验和感受；②舞蹈艺术构思；③舞蹈艺术表现。在包括这三个环节的整个创作过程中，即舞蹈家从感受生活萌发舞蹈的创作动机开始，到将一个舞蹈作品搬上舞台，通过舞蹈演员的表演，成为被观众接受的审美对象为止，都在紧紧地围绕着一个核心问题，或者是说从头到尾贯穿着一个最高任务，那就是以独特的舞蹈艺术思维构建生动鲜明的舞蹈形象。

舞蹈思维就是舞蹈艺术思维或舞蹈形象思维，是形象思维在舞蹈创作中的特定思维方式。"形象思维"是文艺界、美学界讨论得很多的一个重要问题，众说纷纭，争论颇多。比较一致的看法是：形象思维又称艺术思维，指作家、艺术家在观察生活、吸取创作材料直至具体创作过程中所进行的思维活动。艺术思维遵循认识的一般规律，即由感性阶段发展到理性阶段，达到对事物本质的认识。但艺术思维又有其特殊规律：它不是抽象化的思维，始终不脱离具体的形象，而只是舍弃偶然的、次要的、表面的东西。作家、艺术家的艺术思维是在对现实生活进行深入观察、体验、分析、研究之后，凭借种种具体的感性材料，通过想象、联想和幻想，伴随着强烈的感情和鲜明的态度，运用概括集中的方法，构成完整而有意义的艺术形象，以表达自己的思想观点。

舞蹈思维是艺术思维在舞蹈创作中的具体思维方式。由于舞蹈艺术是一种人体动作艺术，舞蹈形象是以人体为物质材料在运动中创造的具体可感的艺术形象，所以舞蹈思维最突出的特点就是以具体的舞蹈动作、舞蹈语言和舞蹈形象为思维材料来进行思维。

舞蹈形象是运用舞蹈家的人体动作（即以人体为物质材料，创造出一种能够反映对象本质特征的、饱含主体情思、富有美感的飞舞、流动的形象。鲜明生动的舞蹈形象应当具有典型性、直观动态性、情感性和审美感染性。它可以是一个特征鲜明的动作和姿态，也可以是一个以主题动作为核心的动态系统，甚至也可以指以舞蹈语言所塑造出的人物形象，因此，舞蹈形象是构成一部舞蹈作品的核心，是作品中最具有艺术个性因而最具有代表性的动态形象。

这里所说的"对象"，其含义十分宽广，是指舞蹈家在广阔的天地里，含有某种生活现象、事物，人物的情感、情绪等引起了舞蹈家情感的冲动以至浮想联翩，那么，舞蹈家所感触的那个事物，那种情怀，就是这里所谓的对象。因此，这个对象，可以是人、神、鬼、怪，可以是物（有生物和无生物），可以是景（风、花、雪、月、高山、大海），可以是一片情思，可以是一点情趣，也可以是一种哲理。正因为如此，除了用自己的身体堵住敌人枪眼的英雄，或者在夕阳余晖中江边戏水洗发的傣家少女可以作为舞蹈的主人翁外，那天上的圣母、阴间的鬼魅、地上长出来的人参、深居海底的美人鱼、肩生双翼的雷震子、修炼千年的狐狸精，以及各种形态的花、鸟、龙、蛇、山、川、海、石都可以成为舞蹈家赖以创造和加以表现的对象。因此，像对"西出阳关无故人"诗句引起的一片情思，对"阿诗玛，你在哪里？"的一种怀念，对老渔翁捕捉小金鱼的一种情趣的生动描写，对人生、命运所做的哲理性品味乃至对社会生活不良现象的抨击和揶揄，也都可以成为舞蹈涉足的领域。所以，对于一个"思接千载""视通万里"的舞蹈家来说，所表现的对象应是无所不在的，所创造的形象也应是无奇不有的。

第一节 开启舞蹈思维的原动力

深入生活，感受人生，认识社会，是开启舞蹈思维的原动力，是创造舞蹈形象的客观基础。

一部舞蹈的创作过程,是一个认识生活、体验生活和投入舞蹈家的审美情感去表现生活的过程。认识生活是表现生活的基础,而深入生活又是认识生活的必要条件。不贴近生活,不深入生活,就不可能正确地认识生活,认识不清楚生活的本质,也难以用舞蹈去正确地表现它。所以对舞蹈家来说,应重视生活、贴近生活,这样才能感受人生、表现人生,这样的创作才一能正确地反映生活,才会有自己的个性特色。如贾作光在20世纪50年代以后创作演出了一大批优秀舞蹈。1988年年底有关单位为他在北京举行了纪念演出活动,同时,研讨和总结他五十年舞蹈艺术生涯的创作经验。通过他的艺术经历可以看出他走的是一条贴近生活、贴近群众的创作道路。贾作光是满族人,生长在东北,年轻时酷爱舞蹈艺术,曾跟日本现代派舞蹈家石井漠学习舞蹈,后来在北京组织舞蹈团,并亲自登台演出,但由于没有足够的生活积累,没有来得及真正地同群众相结合,尽管他付出了艰辛的劳动,却未取得理想的效果。后来,他投奔革命,从东北到内蒙古逐渐同内蒙古人民有了紧密的联系,对蒙古族民间舞蹈艺术有了比较深刻的了解,这样他便创作出了一系列优秀的舞蹈,像《雁舞》《牧马舞》等,甚至内蒙古人民都承认他的作品是蒙古族的舞蹈,还亲切地称呼他是"我们的贾作光"。另外,原南京军区前线歌舞团的黄素嘉,曾创作过《丰收歌》《水乡送粮》等优秀作品,她在音乐舞蹈史诗《中国革命之歌》中编导了《春回大地》一场,由于她对江南人民的生活非常了解,所以舞蹈编得很有特色,如诗如画,生机盎然。还有陈翘、冷茂弘、黄石等,这些舞蹈编导,都曾长期在人民群众中生活,所以他们创作的作品都有鲜明、浓厚的民族风格和生活气息。

在创作者体验生活的过程中,有一个问题特别需要说清楚,就是生活感受和灵感迸发的关系。有人说舞蹈创作不需要生活,只要有灵感和灵气就可以了,而且举出许许多多的例子,说某某人根本就没有生活,主要是凭个人的才能和灵气搞创作的。那么应该怎样认识这个问题呢?周恩来曾经把生活和创作的关系概括为"长期积累,偶而得之"。他说:"作品的产生,可以是偶然得之,但是这种偶然得之是建筑在长期的生活和修养基础上的,这也是偶然性与必然性的辩证统一。"这是经无数创作实践所证明了的真理。

舞蹈编导大都有一种感受,就是经常在这样的情况下搞创作,比如马上要举行什么比赛了,接受突如其来的任务要有针对性地搞一个作品,结果编来编去,就是编不出真正动人的作品来。后来不一定什么时候,由于外界的事物与大脑积累的生活相吻合、相撞击以后,编导的艺术思维,就像石油从打通的钻井中喷涌而出,舞蹈作品随即出色地编出来了。以上这种情况可以说就是灵感的呈现,但是这灵感实在是来自生活的长期感受,并不是"神灵依附"的结果;如没有长期的生活积累,灵感是不可能出现的。

在舞蹈创作中"灵感"是有的,但却不是什么"天才"人物所独有的素质,而是编导者在长期深入生活中,经过锲而不舍的苦心探索并达到了一定的"火候",又遇到某种机缘和启示之后,在艺术思维过程中产生的一种飞跃。如果没有足够的生活积累和探求,灵感是不会凭空产生的。这就是说"长期积累"是"偶而得之"的前提,"偶而得之"则是"长期积累"的结果。编导的艺术思维在长期生活中逐渐形成,而诱发这种艺术思维迸发的,则是"偶而得之"的冲动和灵感。而且,作者对某种生活越熟悉、越动情,他在这方面的灵感和冲动就会越活跃、越强烈,越容易创作出动人的形象。反之,就如黑格尔所说,"最大的天才尽管朝朝暮暮躺在青草地上,让微风吹来,眼望天空,温柔的灵感也始终不光顾他。"苏联舞剧编导罗·扎哈洛夫也曾说过:"灵感——这不是一种不可捉摸的范畴,不是一种降福于舞蹈编导的天意,而是由于艺术家认真地研究了人民生活中使他发生兴趣的素材,从而通过真实的现实主义的艺术形象再现出这种生活;而且不只是再现,更要预见到他所再现出来的生活在所创作的舞剧剧情进程中的发展,灵感就是这样的艺术家的一种特殊能力。"这些话告诉我们:舞蹈家必须投身于人民的生活,要依靠勤奋扎实的劳动和积累来从事舞蹈创作,而不要把希望寄托于脱离人民生活的所谓"灵感爆发"。

在深入生活过程中,舞蹈家还必须培养符合专业需要的独特的感受能力和观察能力。不同的艺术家由于专业不同和各自的艺术手段的差异,因此他们在观察生活时,注意力、着眼点也有所不同。如果说画家对生活中的色彩、线条十分关心,音乐家对生活中的音响、节奏感受最深的话,舞蹈家则对生活中人物的动作、姿态、节奏,

以及自然景物的形态、动律具有特殊的敏感。这就是通常所说的"舞蹈家的眼睛"。舞蹈家凭借这双特殊的眼睛,去捕捉生活中富有舞蹈性的人、物、情、景,进而创造出美的舞蹈来。舞蹈家陈翘的经验有助于说明这个问题。一天,陈翘跟黎族群众一起劳动之后,拖着疲惫的身子,回到了低矮的茅屋里,真想倒头就睡,可是,当她看到年轻的黎家姑娘就着昏暗的炉火,毫无倦意地编织草笠的情景时,仿佛抓住了一把可以开启黎族姑娘感情世界的钥匙,又像看到通向黎家姑娘心灵深处的路标。顺着这个线索,她进行了大量的观察分析,终于了解草笠这一生活用品在黎族姑娘心目中占有独特的位置:她们把情人从深山采来的野葵叶,精心地编织成轻巧的草笠,配上最心爱的彩带,成了一种别出心裁的装饰品,草笠质量是否精致,自然就是姑娘是否心灵手巧的标志了。在一个金色的黄昏,陈翘看到戴着草笠的姑娘成群结队从田间归来,她们顶着夕阳,绕过山脚,在河里洗脚嬉戏,整理鬓发……这些充满自然美的生活画面像催化剂一样,在陈翘的脑中,加速了创作灵感的奔突,终于从生活的土壤中,培育出一朵为祖国增添荣誉的鲜花——《草笠舞》。

法国雕塑家罗丹曾说过这样的话:"所谓大师,就是这样的人:他们用自己的眼睛去看别人看过的东西,在别人司空见惯的东西上能够发现出美来。"舞蹈艺术的繁荣发展不是也需要有这种眼力的舞蹈家吗?

舞蹈创作的题材是丰富多样的,有的创作材料直接来自现实生活,也有的是来自间接的资料。例如历史故事、神话传说等题材,作者只能借助于各种资料。历史舞剧《文成公主》就是根据有关史料和同名话剧以及流传在藏、汉两族人民中的传说创作的;舞剧《召树屯与楠木诺娜》是根据广泛流传在傣族人民中的神话传说和同名长诗创作的。在利用间接材料进行创作时,舞蹈家一方面要尽可能占有丰富的材料,并对其进行认真的把握和研究;另一方面也要以直接的生活经验来丰富补充间接材料。一般来说,舞蹈家占有的资料越多,个人的直接生活越丰富,他对间接材料的理解就越深刻,运用起来就会越加自如。

第二节
舞蹈构思的典型化过程

舞蹈艺术构思的过程是一个典型化的过程。舞蹈形象的创造要具有典型性。

舞蹈艺术所表现的对象应该而且可以十分广阔。舞蹈家依据这些对象创造成舞蹈艺术形象最有代表性、最典型的动作形象。《丑表功》是吴晓邦的早期代表作。这部独舞恰当地用了戏曲中"跳加官"的形式,以点头哈腰、卑躬屈膝的体态,轻浮献媚的跳跃,深刻揭露了抗日战争时——中华民族的败类投敌媚外的嘴脸。戴爱莲先生的《荷花舞》虽然基本动作看上去简单,却是"顺风旗"和"双托掌"的变形发展,脚下走的是"圆场"步,但是配上白衣绿裙,以及十分形象的荷叶莲盘,与"蓝天高、绿水长,莲花朝太阳,风吹千里香……"的深情歌声融合在一起,就十分形象也十分典型地表现出一湖荷花,亭亭玉立,纯洁崇高,出污泥而不染的美丽形象,成为爱好自由、爱好和平的中国人民最真实的写照。

和舞蹈形象典型性有关的是,近几年来,在舞蹈美学的讨论和舞蹈形象的创造中涉及的一个生活丑和艺术美的转化问题,也就是说生活丑的现象能不能够以及如何才能转化为舞蹈艺术美?我们认为美和丑在美学中是一对既对立又统一的矛盾。通常所说,艺术美是生活美的集中表现。这句话一般来说是对的,但又绝不意味着,舞蹈艺术只能表现生活中美的事物,不能表现生活中丑的事物;而是说舞蹈家不应在作品中纯客观地、自然主义地复

现丑的事物，宣扬丑的情感。舞蹈家的审美意识既可以体现在对美的事物的描写中使美者更美；也可以体现在对丑的事物的揭示中使丑者更丑。当舞蹈家把握正确的审美原则，通过具体动态形象对生活中丑的事物作了本质的揭露和鞭挞，进而引起人们对它的憎恶和否定时，这实际上就是间接地肯定和赞美了被用艺术形象否定了的丑的对立面——美的事物、美的生活。这时，生活中的丑也就转化为艺术中的美成为具有审美意义的舞蹈形象。舞剧《凤鸣岐山》中由狐狸精变化的妲己的形象很成功、很美，这并不是说由周洁扮演的"狐狸精"美，而是指狐狸精的扮演者跳的"舞"美。美在舞蹈家以训练有素具有高度技巧性的舞蹈动作、姿态、线条、韵律乃至脚一勾、肩一抖、摄人魂魄的媚笑、食人心肝的恶毒，不仅逼真地再现了狐狸精的外部特征，而且深刻地揭示了口蜜腹剑、蛇蝎心肠的恶人性格。这就是以美的舞刻画了丑的人。福建省歌舞团杨维豪创作的小舞剧《宝缸》也是一例。编导运用极度夸张的手法，表现一个贪官和他的老婆夺得聚宝盆似的宝缸后，急于想用它变出大量元宝，于是他俩急匆匆地向缸里投进了一个元宝，当元宝从缸中一个个跳出来时，夫妇两人竟然争夺起来，贪官不慎跌入缸中，于是蹦出的再也不是金元宝，而是一个个一模一样、肥头胖脑、丑恶难堪的贪官，造成了五个贪官抢一个老婆的局面。这部作品，编导用了辛辣讽刺、极度夸张的手法，"把那无价值的撕破给人看"（鲁迅语），从而使观众在笑声中享受美感的愉快。这就是将生活中的丑经过作者的正确审美评价的熔炼后，创造成舞蹈艺术美的一次成功转化。类似的例子还有《蛇舞》《抢亲》等。

第三节　舞蹈形象思维的活跃发展过程

　　舞蹈艺术思维的过程，是以人体动作为感性材料的形象思维不断活跃发展的过程。舞蹈形象的创造，要具有直观动态性。

　　人类认识客观世界有两种不同的认识方法，即科学的认识和艺术的认识。科学的认识主要运用抽象思维，即运用概念、判断、推理的方式；艺术的认识，主要运用形象思维。形象思维是艺术家在认识生活、表现生活时所使用的一种独特的思维方式，正是使用这种方法，艺术家才创造出形象鲜明、栩栩如生的文艺作品，并以此区别于其他形态的精神产品。

　　舞蹈编导在进行艺术构思时，在对生活素材进行集中概括的过程中，不是逐步抛开和脱离具体的形象走向抽象的概念和理论，而是始终不脱离感性的材料，并逐步将其凝练为直观可感的动态形象。

　　从事舞蹈创作的同行常有这样的体会：在深入生活观察体验的过程中，可能有某些现象特别引起他的注意，使他为之怦然心动，他就可能抓住其中特别能打动他的事物和某些形象，并在记忆中留下难以消退的印象。这个印象可能就是未来作品的种子。如果舞蹈家把它带到广阔的天地里，使其不断汲取营养得到充实，那么这颗形象的种子就会生长、发育，在一个适当的时机或在某种外因的诱发下，就会以完整的形态表现出来，形成艺术形象。下面通过王曼力、黄少淑编导的女子群舞《三千里江山》中舞蹈形象的形成过程，来具体了解舞蹈家是怎样进行形象思维的。

　　编导在创作体会中写道："记得刚过（鸭绿）江不久，敌机到处狂轰滥炸，但是在硝烟烽火中，眼前总是闪

现着千百个白色衣裙的妇女,身上背着孩子,头上顶着粮食弹药,在通往前线的路上奔走……回国已经六年了,随着岁月的流逝,这些形象不但没有冲淡,相反这些光辉的形象日益高大,并镌刻在我们的心灵深处。如在平壤酒楼扭住敌人一起坠楼的少女;救了志愿军侦察员,自己却拉开手榴弹和敌人同归于尽的阿妈妮……这些英雄形象激励着我们,使我们常常沉浸在沸腾的斗争生活的回忆之中……每当我们想起朝鲜的时候,首先想到的总是英勇不屈的、平凡而又伟大的朝鲜妇女,从我们熟悉的千百个朝鲜妇女形象中,逐渐地集中成一个形象,脑中出现了一个白衣白裙的朝鲜妇女背着孩子,顶着弹药箱,从废墟上站起,怀着仇恨往前线送弹药……"从这段介绍中可以看到,从深入生活到艺术构思的完成,舞蹈家的脑子里一时一刻都没有离开"形象"——那位头顶弹药箱、背着婴儿、怀着满腔悲愤、迈着坚毅的步伐、向前线奔跑着的白衣白裙的朝鲜妇女。不断变化的只是,开始这个形象还是孤立的、单薄的表象,随着编导的生活不断丰富,感受不断加深,情感不断炽热,联想不断宽广,这个形象就会越来越具体、越鲜明、越丰富、越个性化了。

这说明,舞蹈艺术构思不仅同其他艺术创作一样需要使用形象思维(心理学家称之为自觉的表象运动)的方式,而且结合舞蹈艺术的本质特征,舞蹈编导在构思和创作过程中使用的是一种人体动态思维的方式。这不仅因为舞蹈艺术形象的构成材料是活的人体,而且因为舞蹈形象最本质的特征之一是形象的直观动态性。

直观动态性作为舞蹈形象最重要的美学特征之一,很早以前就被哲学家、美学家所注意。几千年前古希腊哲人柏拉图(Platon,前427—前347)就说舞蹈是"以手势讲话的艺术"。亚里士多德(Aristoteles,前384—前322)也说舞蹈者是"借姿态的节奏来模仿各种'性格'、感受和行动"。T.M.格林认为"舞蹈是身体动作表现得最丰富、最纯粹、最富有变化的艺术"。当代美国著名美学家苏珊·朗格(Susanne K. Langer,1895—1985)则把舞蹈形象概括为是"一种活跃的力的形象,或者说是一种动态的形象"。用我们的话来说,"舞蹈是一门人体动作的艺术"。为什么所有这些论述都十分强调舞蹈艺术所具有的"动态性"特征?这是因为,舞蹈艺术所具有的这种直观动态性不仅是它区别于其他艺术的本质特征,而且是舞蹈艺术几千年来永葆青春的魅力所在。历代中外学者在研究文艺作品的表现力时发现动态美是很吸引人的。我国唐代诗论家皎然提出诗要"采奇于象外,状飞动之趣,写真奥之思"。即奥妙、深邃的思想情感,要通过气腾势飞、流动变化的形象表现出来。当代美国美学家鲁道夫·阿恩海姆(Rudolf Arnheim,1904—1994)在他的《艺术与视知觉》一书中,从视觉艺术心理学的角度也谈到了这一点。他说:"运动,是视觉最容易强烈注意到的现象。""与'事物'相比,'事件'更容易引起我们的本能反应。而一件'事件'的主要特征,也恰恰在于它的运动性……一幅画或一件雕塑品是'事物',而一场舞蹈表演就是'事件'。""视觉对象就是一个运动的事件。"可见,在同一时空里,舞蹈之所以能引起观众的强烈注意,就在于它的运动性和表现性。飞舞流动的美不仅较之静态美更能吸引观众,而且它给人留下的印象也十分深刻。所以,德国文学家莱辛(Gotthold Ephraim Lessing,1729—1781)说:流动的美"是一种一纵即逝而却令人百看不厌的美"。"我们回忆一种动态,比起回忆一种单纯的形状或颜色要容易得多"。中国古代诗人的审美感受也印证了德国古典美学家的论断。我国唐代大诗人杜甫在他五十多岁时,看见一位年青的妇女(李十二娘)舞剑器后,忽然回忆起他儿童时代观看舞蹈家公孙大娘表演剑器舞时的情景,并为后世留下了一篇描写舞蹈表演的不朽诗篇《观公孙大娘弟子舞剑器行》。在这篇诗文中,诗人写下了他儿童时代留下的,经历了几十年还未曾消失的印象,也正是"观者如山色沮丧,天地为之久低昂"和"㸌如羿射九日落,矫如群帝骖龙翔,来如雷霆收震怒,罢如江海凝清光"这样一些飞舞流动、雄奇壮美的形态。

常常听到有人埋怨说舞蹈表现力浅薄,无法震撼人心;说舞蹈转瞬即逝,不能让欣赏者长久玩味。可是他哪里知道,正是这飞舞流动的舞蹈,能倾泻出有时千言万语也说不清、吐不尽的情怀,正是那稍纵即逝、千变万化的舞姿,能使人流连忘返,百看不厌,美在飞舞流动之中,舞蹈艺术的魅力正在这里。

第四节
舞蹈形象思维的情感活动

舞蹈形象思维自始至终伴随着舞蹈家强烈的情感活动,舞蹈形象是包含情感的形象。

舞蹈是人们的情感在高度激动时的审美创造和形象反映。舞蹈家在创作时,总是充溢着丰富多样的感情色彩,一部舞蹈作品的创作过程,可以说是创作者从给予了他强烈感受的现实生活的世界中走出来,带着自己的审美情感再造一个服从舞蹈家心灵需要的舞蹈世界的过程。舞蹈是离不开艺术想象的,但如果没有强烈的情感冲动,想象就难以展开。只有当舞蹈家激情满怀,不能不予以表现时,方能浮想联翩,欣然起舞。张瑜冰编导,张平主演的舞蹈《为了永远的纪念》就是一部饱含深情和具有丰富想象力的舞蹈。它表现了一位藏族姑娘,为了悼念敬爱的周恩来总理,手捧洁白的哈达来到雪山青松下,尽管暴风雪扑面袭来,但她毫不畏惧冲上山巅。此时,山崖化为云海,白云托起姑娘,在仙境般的花丛中,她见到了日夜思念的伟人。忽然人间传来了胜利的欢呼,周总理满怀深情采下一束马蹄莲花,交给姑娘,献给人民。这部作品的成功在于情感真挚,想象丰富,而丰富的想象则来源于真挚的情感,正是对革命先烈强烈的怀念,才使作者的艺术想象得以飞驰。所以,创作中形象思维总是在丰富而炽热的情感冲动的情况下进行的。如果舞蹈编导对自己所要表现的人物和事件根本不动情,那么任凭内容多么正确,形式多么讲究,也不可能打动观众的心。

飞动的形象是迷人的,但是如果没有凝聚饱满的情感为其内核,那么飞动的形象也张不开翅膀。有的外国美学家把舞台上几种相互作用的力(力的集聚和分散、力的冲突和解决)和节奏的变化看做是组成舞蹈形象的要素。我们以为他们所指的"力"或"能",实际上是萌发、喧腾于舞蹈家内心、表现抒泄于直观可感的动态中的一种情绪、情感和情潮。情的冲动,表一种"情",表现为力的活跃,情的发展波动,表现为力的起落和节奏的变化。所以与其说"力"与"能"是创造形象的要素,不如更本质地说情感是创作舞蹈形象的要素。事实上苏珊·朗格也说:"一个舞蹈演员在跳舞时创造的舞蹈形象——这个常常是通过我们的眼睛和耳朵作用于我们全身的形象,是作为一个浸透着情感的形象而对我们起作用的。"可见舞蹈形象不是一般的动态形象,而是一种"浸透着情感"的动态形象,而且由于舞蹈形象是人体创造的,因此和其他物质材料作为媒介和工具的艺术相比,舞蹈形象是最富有人的情感的艺术形象。

诗人白居易曾说:"感人心者,莫先乎情。"鲁迅先生说得更透彻,"感情已经冰结"的艺术家是不存在的,"创作总根于爱"。舞蹈家胸中应始终燃烧着爱的火焰,激荡着情的波涛。舞蹈反映生活,主要是通过不同情感的陈述来体现的,舞蹈在表现大自然时,也主要通过人在大自然中的感受来描绘大自然。在一些情节舞和舞剧中,虽然有一些必要的叙事成分,但叙事是为了抒情,是为了给人物感情的抒发引发和创造出一个最佳时空。老实说,凡是存在宇宙间的客观物质大都是有形象的,即各自都有各自的形状、相貌。所以,如果仅以有无形象来区别艺术和其他事物还不够。由于世界万物中唯有艺术形象才是饱含感情的形象,所以形象中是否饱含情感,才是艺术与其他事物的根本区别之一,而在诸种艺术形式中,舞蹈艺术又确乎是情感最丰富的一种,真可谓:无情便无舞,欲舞先动情,舞由情生,情为舞魂!不是吗?观众在《红绸舞》中虽然看到的只是一些飞舞流动着各种线条的绸带,但却能感受到解放了的中国人民欢欣雀跃、情涌如潮。《龙舞》中虽只见两条金龙盘旋于两根擎天柱上,但

却显出龙的传人摆脱了三座大山的重压和叱咤风云的气势。《希望》中那个只穿一条裤衩的"人",虽然没有"标明国籍",但是却能从那身体的屈伸变化,肌肉的紧张松弛、舞姿的离合变态中体验曾有过的情感波动:黑暗中的压抑、痛苦,抗争中的波折、欢乐,曙光前的希望和期待……还有那根据哈萨克族民歌改编的双人舞《塔里木夜曲》,优美而幽怨的音乐,迷茫而朦胧的氛围,时合时分,若隐若现,不断变化,不断流动的舞步和舞姿,无处不蕴含着一对青年男女深沉、真挚的爱慕之情和相思之苦。所有这些都说明了舞蹈艺术是表现人的感情的艺术,舞蹈形象是饱含着情感的形象。

概念小结如下。

舞蹈创作过程是舞蹈家在各自世界观、艺术观的基础上,贴近生活、感受人生和艺术地表现人生、评价人生的过程。一般说来可分为三个环节:①对生活的观察、体验和感受;②舞蹈艺术构思;③舞蹈艺术表现。

舞蹈思维即舞蹈艺术思维或舞蹈形象思维,是形象思维在舞蹈创作中的特定思维方式。其突出的特点就是以具体的舞蹈动作、舞蹈语言和舞蹈形象等感性材料进行思维,并贯串于舞蹈创作的全过程。

舞蹈形象是运用人体动作创造出一种能够反映对象(生活、人物情感等)本质特征的、饱含主体情思、富有美感的飞舞、流动的形象。它可以是一个特征鲜明的动作和姿态,也可以是一个以主题动作为核心的动态系统,还可以指以舞蹈语言所塑造出的人物形象。鲜明生动的舞蹈形象应当具有典型性、直观动态性、情感性和审美感染性。

第十九章

舞蹈作品的意境
WUDAO ZUOPIN DE YIJING

第一节
境界说是中国传统文艺美学的重要理论

世界上各民族、各地域的人民群众和作家、艺术家，由于他们生活的空间、地域、自然条件的不同，文化艺术生成、发展的历程不同，长期形成的民族性格和审美情趣的差异，从而在文艺创造方面各自积累了不同的实践经验，形成了不同的文艺理论传统。一般说来西方的再现性艺术比较发达，偏于再现的艺术着重塑造艺术典型，因而相应地发展了艺术典型的理论；而在我国古代文学艺术里，表现性艺术比较繁荣，表现性艺术侧重创造艺术意境，因而关于艺术意境的探讨和研究就有较高的成就。境界说就是中华民族在长期的艺术实践中逐步形成的、具有民族特色的文艺理论成果。

境界说是我国传统文艺美学的一份重要理论遗产，富有鲜明的中国特色。它虽然一开始是由我国古代学者、文艺理论家从诗、词、画的艺术实践中提炼出的审美创造学说，但是，对我国其他艺术形式也具有广泛的意义。舞蹈是一种十分接近诗、画、书法的、表现性很强的艺术形式，因此也很有必要从境界说中汲取营养。因此，必须先对我国传统的意境创造理论有所了解，然后才能根据舞蹈艺术的特殊规律加以吸收和创造性地运用。

艺术理论是艺术实践的概括，境界说的产生也不例外。在《诗经》中，就有不少富有意境的诗歌，在此后意境理论才逐渐生成和发展。在《易经》中出现了"象"的范畴："立象以尽意"。意思是说，借助形象可以表述概念所无法表达和说清的思想。魏晋南北朝以后，陆机、刘勰、钟嵘等著名文论家关于"意象""滋味""风骨""神韵"等理论的提出，对境界说的形成具有重要推进作用。唐代诗歌创作的繁荣大大促进了境界理论的形成与发展。王昌龄首创了"意境"这个词，提出了诗有三境：一曰"物境"，二曰"情境"，三曰"意境"，对境界的不同层面进行了剖析。司空图揭示了艺术境界的重要特征，即要达到"象外之象""景外之景""韵外之致""味外之旨"。皎然则以"取境""取象""取义"之说探讨了艺术境界的创造过程。宋人严羽在《沧浪诗话》中以"兴趣"说"象外之象"加以发挥，对诗歌提出"言有尽而意无穷"的审美要求。明清之际，境界说已在文艺批评领域广泛使用，不少理论家发表了许多关于境界说的精到见解。王夫之以情景关系为纲，对境界的审美特征进行了阐述："情景名为二，而实不可离神于诗者，妙合无垠。巧者则有情中景，景中情。"到了近代，王国维集古今境界理论之大成，运用东西方结合的研究方法，对艺术境界理论作了全面系统的总结。他明确地把"境界"定为中国诗学的最高美学范畴，指出："词以境界为最上，有境界，自成高格，自有名句。""有境界，本也。"他还提出境界创造的两种方法："造境"与"写境"，并将境界理论推广到诗歌以外的文艺体裁。他的论述标志着我国传统境界理论的完成。王国维以后，现代和当代又有不少美学家、文艺理论家对境界说作了深刻的研究，一致认为，境界说是我国传统文艺理论中的奇葩，含意精深、耐人寻味。

舞蹈意境的命题，早在20世纪50至60年代，舞蹈理论界和舞蹈编导就进行了研究和付诸实践。近年来，更有学者对其专文论述，如蓝凡的《论舞蹈的意境结构》、袁禾的《中国舞蹈意象论》中有关章节，均有不少精到见解。在本章中拟结合舞蹈艺术的特性和艺术实践，对这一命题作些简要的论述。

第二节 舞蹈艺术的意境创造

在中国传统艺术形式中，诗词、绘画和书法是最讲究意境创造的，而这三种艺术形式和舞蹈艺术的关系都十分密切。

先看诗歌。音乐、舞蹈、诗是人类最先创造的文艺形式，而且在很长一段历史时期里，它们三位一体，合而被称之为"乐"。"诗，言其志也，歌，咏其声也，舞，动其容也"。诗通过语言、歌通过声音、舞通过动作姿态来共同表现作品的思想感情。另外，人们常把舞蹈称作人体律动的诗篇，评论家也向编导和演员提出舞蹈要有诗情的要求，这是因为舞蹈和诗歌一样，比起其他艺术更富有感情的素质，它们都是作者凭借深刻的观察和艺术的敏感，感受生活中的诗意和美之后，以强烈的感情、具体的形象、浓厚的气氛、深刻的寓意，来进行艺术形象的提炼。所以，人们看了一部优美的抒情舞，有时就会产生和读了一首优美的抒情诗一样的审美感受，为那真挚而强烈的感情所激动，为那高尚而丰富的情操所充实，为那优美的画面、浓郁的气氛所感染，这就是诗情。其实，这里指的诗情就是艺术境界。

再说绘画。从表现手段看，舞蹈与绘画有所不同，但从艺术形象的感知方式看，舞蹈与绘画同属视觉艺术，它们都是以具体可感的形象作用于观众的视觉感官，从而引起欣赏者的美感。再就是，造型性也是它们塑造艺术形象的共同特点。从广义上讲，舞蹈也是一种造型艺术，只不过绘画是用线条、色彩造型，而舞蹈则是通过人体动作（特别是人体动作过程）来造型。手段不同，要求一致：都必须通过可视的形、体来表现人物内在精神气质，力求形神兼备，情景交融。所以舞蹈被称作"流动的绘画"。

三说书法。书法和舞蹈都是创造主体用以表达个人的精神、趣味和情况的表现性艺术，只不过书法是运笔墨于纸上，笔飞墨舞，被称作"线的艺术"；舞蹈是以人体在空间运动，被称作人体动作艺术。不管是笔墨书出的线，还是人体造出的形，都是一种生命情调的跃动，都是一种贯注着内在气韵的外化形态。正因为如此，书法家在舞蹈家的启发下书法可以大进；舞蹈家从书法中获得灵感编出"墨舞"，甚至有的舞蹈学者还认为可以把"书论"当做"舞论"来读。

那么，为什么诗歌、绘画、书法和舞蹈等艺术形式都如此讲究意境呢？我们认为可能有两个原因。①从艺术特性的角度看，诗、画、书、舞均为抒情性很强的表现性艺术，结构巧妙，语言精达，富有形式美感，都比较讲究集中、概括、精练，所占时空相对有限，为了在有限的时空中表现无限的意韵，所以需要通过创造意境来扩展内蕴的包孕度和增强艺术的感染力。②从审美欣赏的角度看，由于艺术意境的创造是靠审美创作者和审美观赏者共同完成的，而诗、画、书、舞的艺术表现手段，不仅情感性强，而且具有虚拟性和抽象性的特色，艺术形象不仅具有形式美感，而且能引起观赏者的多种艺术想象。

舞蹈艺术尽管其表现手段与诗、书、画有别，但也是一种形式感强、艺术语言精练、长于抒情的艺术。特别是舞蹈运用人体动态语言来塑造形象、表情达意，舞蹈动态具有情感性、多义性、虚拟性和模糊度等特点，而且在特定的时空中可以转换和变异，因而更需要调动欣赏者的创造性想象，引发丰富的联想，方能完成艺术传达的任务。而且舞蹈是一种转瞬即逝的动态形象，不可能像静态的雕塑和绘画那样可以让人长久观赏、玩味，因此更

需要在有限的时空内创造出凝聚着丰富情感、形神兼备的形象给人以强烈的感染，并引发人们长久思考，表达出无限的情境。

第三节
舞蹈意境的结构层次

每一种艺术形式的意境创造，都具有独特的物质材料和表现手段，因而也表现出不同的创造手法和美学特征。舞蹈艺术创造舞蹈意境的物质材料，是经过提炼美化、节律化的人体动作和姿态，其表现手段是舞蹈运动的过程。舞蹈意境的创造，主要是通过形象化的情景交融的艺术特写，把观众引入一个想象空间，进而获得更丰富的审美享受。不过，情景交融存在着一个不断深化的过程。其结构层次表现为：景—情、形—象、韵（意境）。现简述如下。

景即舞蹈作品的特定时空，是舞蹈作品中触发人物动情的外部环境。有了景，人物方能模拟、表现舞蹈作品中的景，主要靠虚拟性、假设性的舞蹈动作、姿态和动作过程来表现。如栗承廉创作、陈爱莲首演的女子独舞《春江花月夜》中的舞者，在春天夜晚的月光下漫步于江边花丛中，表现一位中国古代少女，见景生情，对未来美好幸福的生活的无限憧憬。在空无一物的舞台中，在舒缓优美的乐曲中，舞蹈家凭借训练有素的人体动作、表情和感觉，通过"漫步""闻花""照影""听鸟啼鸣""学鸟翔""憧憬幸福爱情"等段落，将春天的盎然生机、清澈流动的江水，清凉皎洁的月夜以及空气中弥漫的花香，全都表现了出来，使观众如临其境，如闻其香，和演员一起陶醉在这美景之中。由杨桂珍编导、刀美兰首演的独舞《水》，像抒情诗一样描绘出一幅澜沧江畔的落日图：一位傣族少女挑着水罐，踏着落日余晖来到江边，她先坐在岸边洗足戏水，然后又散开秀发在清亮的江水中浣洗，在徐风中吹干后，以麻利的动作于轻盈的转身中，转眼间就盘起了傣家姑娘别具一格的发髻。然后，又挑起水罐，向炊烟缭绕的竹楼姗姗走去。所有这些如诗如画的景色，都是由舞蹈家运用动态的人体语言加以表达的。再如中国戏曲舞蹈《三岔口》，在月黑风高的深夜所展开的一场惊心动魄的搏杀；由沈蓓编导的男子三人舞《春江行》中那三位壮汉，驾着木筏沿着湍急的河流，飞流直下三千尺的险象；由王曼力编导的女子独舞《无声的歌》中烈士张志新在狱中为坚持真理而惨遭杀害的情景，无一不是通过动态形象加以创造的。在这些作品中，人们会惊喜地发现，舞蹈艺术在叙事、状物、造景方面具有很强的潜力。

以上所说描述性的舞蹈作品有景是容易理解的，那么，宣泄性的舞蹈有没有景呢？这类舞蹈作品同样也有景，只不过这两种类型舞蹈的景的表现方式不同罢了。如果说，描述性舞蹈的景，是通过舞蹈演员的虚拟性、假设性表演创造出来，并使观众能够明显地感受到是一种显性景的话，那么，宣泄性舞蹈的景则是一开始就和舞者的"情"与"形"交织在一起，是一种隐性的景。舞蹈作品看上去似乎是没有"景"的描绘，没有"事件"，其实并非没有，只不过景被编导有意识地淡化和虚化了，在创作者的心中和表演者的心中都是有景的。从舞蹈《鄂尔多斯舞》演员舒展的手臂，昂首远望的眼神中看到了大草原的辽阔；从《荷花舞》流动的舞步中看到了一池春水。表演者情的迸发、形的造就，其根据就是心中之景。演员的心中不但有景，而且心中景的明晰度直接表现为情的强度和形的真实度。所以舞蹈作品都是有景的，只不过有些舞蹈的景是显性的，有些舞蹈是隐性的。这是舞蹈意境构成的第一个层次。

情是舞蹈的原动力，亦是舞蹈作品人物行为的内在驱动力。舞蹈作者在生活中不动情、无所感，就不可能创作出舞蹈作品；舞蹈演员表演时不动情，就创造不出鲜明生动的舞蹈形象；作品中人物没有情、不动情，就无法手之舞之，足之蹈之。过去有些舞蹈作品单纯地交代情节，单纯地模拟生产劳动和军事战斗动作，这就是光有景，没有情，情景没有交融，所以不动人。情从何处来，物使之然也。南朝文学批评家钟嵘在其《诗品》中也说："气之动物，物之感人，摇荡性情，形诸舞咏。"舞蹈之情是舞蹈家客观物象刺激影响后的心理反应。意境中的"意"，在艺术作品中指的就是一种情思、情志和情意。唐代诗人白居易在《与元九书》中讲到一首诗就像一棵果树，感情是它的根，表达情感的语言是它的枝叶，优美的声律是它的花朵深刻的内容是它的果实。即所谓"根情、苗言、华声、实义"。南宋学者张戒在《岁寒堂诗话》中也把"情真"作为构成诗意的重要因素，"情真"才有"意味"，情感真挚淳厚，作品才能有艺术感染力，才能蕴藉隽永，令人难忘。由张瑜冰编导，张平主演的舞蹈《为了永远的纪念》就是一部情真意长的舞蹈诗。又如赵宛华编导，姚珠珠、蒋齐首演的双人舞《塔里木夜曲》，李仁顺编导，崔美善表演的女子独舞《挚爱》，都饱含着舞蹈家真挚而淳厚的情感，从而为创造深邃的意境打下了坚实的基础。这是舞蹈意境结构的第二个层次。

形即人体的外部形态。人物从见景生情到情随景迁，情动于中之后，"感物而动，不觉手足自运"，于是"摇荡性情，形诸舞咏"。在这种心理活动下产生的外部形态有两种：一种尚属自然形态，如高兴了一蹦三尺高，悲伤了捶胸顿足甚至就地打滚等，虽也在一定程度上宣泄了人物的真情实感，但动作是随心所欲，形态放任而无规范，缺乏形式美感，所以不是艺术；另一种属审美形态，经过舞蹈家按舞蹈艺术规律加以提炼，有节律，有一定的形式美感。这种"形"，虽然勉强可以称之为舞蹈，但还不是艺术舞蹈中的最佳状态。因为这种形，只能表现一种类型化的情感，如：表现热情则情感奔放，动态高强，节律快捷；表现悲情则情绪懊丧，动态沉重，节律顿滞。这种形，有的具有外部形态的美，也能抒发一般人物的情，能渲染气氛，有一定的感染力。但尚缺乏个性化和穿透力，难以给人留下深刻的印象。

象是形的凝练与升华，能准确鲜明刻画人物个性的外部形态，是饱含人物内心激情的外部形态，是姿态造型和运动过程组合有序的动态形象。"象"是一个含意十分丰富的语词概念，《易经·系辞上》就有"立象以尽意"之说。清代学者尚秉和的《周易尚氏学》进一步解释："言之不尽者，象能显之。"这就是说，借助形象，可以表达语言概念所无法表现和说清的思想。那么，"象"为什么能"尽意"？当代青年舞蹈理论家袁禾在其专著《中国舞蹈意象论》中作了详尽的论述。择要者言之，即"象"不是生硬的概念，而是一种活脱脱的、能变化的生命体，其鲜明生动的形象易于为人所感知，并在感知的过程中通过联想、体悟去领受更多、更深的"意"，有利于人们从整体上把握对象。舞蹈正是凭借鲜明的动态视觉形象而使其感情的表现得天独厚。

作为舞蹈意境结构一个层次的"象"具有以下特征。①它是以人体为物质材料，动静结合，以动作过程为主的动态形象。无论是《小溪、江河、大海》中不断舞动的人体，还是《丝路花雨》中"反弹琵琶"的静态舞姿，都是构成舞蹈意境的象。②它是以充溢的情感为其内核，抒情与叙事相结合，表现与再现相交融，而以抒情和表现为主的情感形象。孙红木编导的女子独舞《采桑晚归》，就是具有舞蹈意境结构的艺术形象。③它是具有鲜明个性色彩的独特形象。如李仲林等编导的舞剧《凤鸣岐山》中的狐妖妲己的形象，舞剧《鱼美人》中的蛇女的形象。④它是具有审美价值、使观众玩味欣赏的形象。如杨丽萍创作并表演的《雀之灵》，黄少淑、房进激编导，占梅表演的女子独翻《金蛇万舞》的形象等均是。

在一部舞蹈作品里，舞蹈形象的优劣直接决定着舞蹈作品的成败和审美价值的高低。所以舞蹈家在创作过程中总是废寝忘食、梦寐以求地运用自己的全部心意，集中自己的全部审美创造能力去寻找和锤炼作品中的舞蹈形象。不过，和舞蹈形象同时为舞蹈家所看重、所追求的还有一种更富有艺术感染力的"象外之象"，那就是舞蹈意境。意境，在当代文艺理论中被解释为："文艺作品中所描绘的生活图景和表现的思想感情融合一致而形成的一种艺术境界"。美学家叶朗认为："意境的范畴不等于一般艺术形象的范畴（'意象'），而'意境'是'意象'，但

不是任何'意象'都是'意境'。'意境'的内涵比'意象'的内涵丰富。'意境'既包含'意象'共同具有的一般的规定，又包含自己特殊的规定。正因为这样，所以'意境'是中国古典美学的独特的范畴。"另一位美学家李泽厚也认为："'意境'和'典型环境中的典型性格'一样，是比'形象'（'象'）（'情感'）更高一级的美学范畴。"既然"意境"是我国古典美学的独特的范畴，那么，重视民族特色的中国舞蹈艺术自然要把追求与表现深邃隽永的意境当做努力的目标，事实上，"有境界，自成高格"的审美效应，对舞蹈作品来说也是如此。且以黄素嘉编导的音乐舞蹈史诗《中国革命之歌》中的《春回大地》一段为例来说明这个问题。这段舞蹈用精炼、虚拟的手法，对我国20世纪70年代后期开始实行改革开放的时代气氛作了富有诗意的形象表现：热烈的欢庆场面之后，舞台呈现出一片新绿，空气是那样清新，环境是那样宁静，在深情甜美的歌声中身披绿装的少女，好像是沐浴在春风中的禾苗，敞开心扉，舒展双臂，翩翩起舞。通过柔美的舞蹈，观众仿佛看到，姑娘们时而劳动在田野之上，时而穿行在绿荫之中。忽然，绿浪淹没了人群，刹那间，又只见林荫成片，绿野无边。下雨了！这春雨织成一张银色的网，给禾苗披上一层水露，给姑娘们缀上满身银珠，她们情不自禁地唱着生命的欢歌，接迎青春的洗礼……此情此景，如诗如画，不仅从形式上给人以美的愉悦，而且通过美的形象，唤起了人们更广阔的联想：春天又降临大地，祖国和人民又获得新生。

古人在评诗论画时曾说："作诗之妙，全在意境融彻，出声音之外，乃得真味。"又说艺术品要善于引人联想，要能使人"望秋云神飞扬，临春风思浩荡"。《春回大地》所取得的正是这样的审美效果。它不仅创造出了一种情景交融的艺术境界，而且以有限的形象，表达出了无限的意蕴，创造出了一种"象外之象"，展示出一种"超出直接提供出来的事物的范围"的境界。

第四节
舞蹈意境的审美特征和意境创造的途径

舞蹈意境不仅要达到情景交融，而且要求情景交融的艺术形象能够引发观众的丰富的联想和想象，即所谓"象外之象""景外之景"。这就是说意境不在象内，而在象外，即"境生于象外"。所以，意境是由实境和虚境两个部分构成的，虚实相生，乃成意境。所谓实境，就是舞蹈家在作品里具体描绘、直接表现的那些实在的、可视的、有限的"象"。这个象，即象外之象的第一个"象"，是舞蹈家殚精竭虑、反复锤炼，呈现在观众面前的。没有这个象，就引发不出第二个"象"，就无所谓意境。但只有这前一个"象"，或者说这个象不精彩、平淡无奇，也不能产生意境。舞蹈家精心营造在先，观众产生想象在后。第二个"象"就是虚境。一部作品有境界，就是说它既有实境又有虚境，而且这两者并非生硬简单罗列，而是如古人所说达到"妙合无垠"的地步。当然，这不是所有的舞蹈作品都能够达到的，但都应该为每位舞蹈家所追求。一部作品要有境界，要虚实相生。在处理实境和虚境两者的关系方面，要注意以下几点。

一、虚实结合，实境靠动态建构，虚境靠情态导引

由庞志阳、门文元等编导的三人舞《金山战鼓》是一部虚实结合的佳品。舞蹈中的"登舟观阵""擂鼓助

战""初胜笑谈""中箭拔箭""盟誓再战""还我河山"等情节内容都是实境。这些实境，都是通过一系列的人体动作，如"鼓上前桥""后桥下鼓""串翻身击鼓"等表现出来的。而宋、金两军在大江边的那场殊死搏杀，以及以梁红玉为杰出代表的宋军将士为还我河山不惜抛头颅、洒热血的英雄气概则是虚境。而这些虚境都是通过演员情真意切的表演使观众感知的。在这部作品中虚实结合达到了相当完美的程度，所以才使得一段不长的三人舞，创造出了气壮山河的无畏精神和千军万马的征战景象。

二、实境须创造出广阔的空间，虚境须有深刻而真切的内涵

蒙古族舞蹈家敖登格日勒在其舞蹈表演会上表演的两个作品具有这种特色。女子独舞《翔》，通过指掌、腕、肘、臂、肩的灵巧敏捷、富有节奏感的屈、展、伸、张、抖、颤、揉等有序而又自由的律动，神韵盎然地塑造了一只在内蒙古大草原广阔的天空任意翱翔的"大雁"的舞蹈形象。由舞蹈家的人体律动和奇妙的上肢造型相结合所创造的大雁形象是实境，随着大雁的飞翔，虚拟出的广阔空间是虚境，这只翱翔在广阔蓝天的大雁，矫健而有灵性。它是生命的象征，又是自由的象征，又好像是舞者自己的象征。另外，大型舞蹈《蒙古人》也是一部内涵丰富的作品。舞蹈的最后一个场面是：在一群彪悍的蒙古族男人簇拥下，一位蒙古族女子，踏着悠缓但却坚定的步子从舞台深处向前走来，和激情狂放、马步腾跃形成鲜明对比，她神态安然、自信而又自豪。就在这种强烈反差的场面调度中自然地使观众的内心发出强烈的震撼：啊！蒙古人！这就是曾经使世界震惊的蒙古人！这就是正在华夏大地上继往开来、阔步前进的蒙古人！

三、舞蹈意境须引发观众丰富的想象和深入的思考

全面地说，舞蹈意境是由三个方面组成的。首先由舞蹈编导精心构思和营造；其次由舞蹈演员准确生动地表达；第三由观众接受并展开创造性的联想。就是说，舞蹈意境是由舞蹈编导和舞蹈演员共同创造的、情景交融的艺术形象和它所引发的、观众所产生的想象形象的总和。由黄少淑、房进激编导的女子群舞《小溪、江河、大海》，以抒情诗的手法，形象生动而又渐次有序地表现了滴滴泉水从山岩间诞生，汇成小溪，逐渐流成江河，最终涌入大海的过程。编导充分利用了女子群舞在动作联结过程中的优美变化及在整体构图方面的丰富形象，展现了大自然的神奇与魄力，以及回旋婉转，流韵万千的人体美，从而引发观众对大自然的丰富联想，以及一生二、二生三、三生万物的人生哲理，并从中汲取溪、河、海奔腾不息的精神力量。由舞蹈家林怀民编导的舞剧《薪传》，表现了先辈为了华夏民族的生存和发展、自"唐山"出发，漂洋过海，冲破惊涛骇浪，去开发台湾宝岛的开拓精神。质朴、率真的情感，从生活中提炼的动作语言，看上去自然平实，没有绮丽华彩的篇章，但却创造出"大象无形"的艺术境界，不仅给人以强烈的感染，而且引人深思。

最后，谈谈舞蹈意境创造的途径。

王国维在论述意境创造的途径时提出两种方法，即"写境"与"造境"，结合舞蹈艺术的实际，可以作以下理解。

1. 写境，即由景入情，假象见意

作品先以虚拟生动、引人入胜的环境描写调动观众的审美兴趣。在表现情节、事件及人物关系的过程中，渗入创作者、表演者的主观情感、态度，然后通过创造的舞蹈形象，来表达舞蹈家的审美态度和舞蹈作品的思想主题。孙红木编导的女子独舞《采桑晚归》，就是通过以虚拟的人体动作的表演，描绘了一位采桑姑娘手执竹竿，撑着一条满载桑叶的小舟，游弋在青山绿水之间。虽是风景如画，但在姑娘心中想念的却是她心爱的蚕宝宝，甚至连蚕宝宝吃桑叶的沙沙声她都听见了，通过这些情景的描绘，塑造了一位勤劳的养蚕姑娘的形象。由陈泽美、邱友仁编导的双人舞《新婚别》采用的也是由景入情的写境手法：红烛高照，头戴红盖头的新娘正在等待新郎。她掀开盖头偷偷环视，露出羞涩的表情。新郎英姿勃勃地出现了，两人沉浸在浓烈的爱情之中，但挂在壁上的长剑，

使新娘十分不安……鸡鸣了，催促征人的号角响了，新娘用力抱住丈夫不忍分别，又毅然脱去红装，送夫君踏上征程，自己却陷入巨大的哀痛之中。这部作品以鲜明生动的人体动态语言，将唐代诗人杜甫的著名诗篇展现在观众面前，用可视的舞蹈形象，揭示了连年征战给百姓带来的苦难，强烈地呼唤着人们渴望的、和平与安定的生活。

2. 造境，即移情入景，视题直书

这类舞蹈作品的时空环境是虚的，多半是一种时代氛围和假设性环境。在这种只有心象而无实境的时空中，舞者以鲜明生动的情感语言，直接抒发人物的思想感情。在这类作品中情与景是叠合在一起的，而舞者之情也往往是既有人物的个性特征，又概括了时代和大众普遍的情感特色，因而才能引起观众的共鸣。群舞《红绸舞》、女子群舞《荷花舞》《葵花舞》、男子群舞《海燕》均属此类。另外，如男子独舞《希望》、女子独舞《心花怒放》等都是视题直书、直接抒发舞蹈家主观感受的作品。

我国著名美学家、诗人宗白华先生是一位学贯中西，造诣很深的学者。他对艺术美学和舞蹈艺术都有许多独到的见解。现在摘录他在专著《美学漫步》中与舞蹈意境有关的几句话作为本章的结束语。

"中国的绘画、戏剧和中国另一特殊的艺术——书法，具有共同的特点，这就是它们里面都是贯穿着舞蹈精神（也就是音乐精神），由舞蹈动作显示虚灵的空间。唐朝大书法家张旭观看公孙大娘剑器舞而悟书法，吴道子画壁请裴将军舞剑以助壮气。而舞蹈也是中国戏剧艺术的根基。"

"中国艺术上这种善于运用舞蹈形式，这种辩证地结合着虚和实的独特的创造手法也贯穿在各种艺术里面。"

"由舞蹈动作延伸，展示出来的虚灵的空间，是构成中国绘画、书法、戏剧、建筑里的空间感和空间表现的共同特征，而造成中国艺术在世界上的特殊风格……研究我们古典遗产里的特殊贡献，可以有助于人类的美学探讨和艺术理解的进展。"

"'舞'是中国一切艺术境界的典型。"

概念小结如下。

境界说是我国传统文艺美学的重要理论，主张艺术作品要创造出"象外之象""景外之景""韵外之致"和"味外之旨"，以达到"言有尽而意无穷"艺术境界的审美要求，并认为只有创造出具有一定艺术境界的作品，才是具有高规格的上品。

意境是文艺作品中可描绘的生活图景和表现的思想感情融合一致而形成的一种艺术境界。

舞蹈意境是在舞蹈作品中不仅要达到情景交融，而且能引发观众丰富的艺术联想和想象，以达到"象外之象""景外之景"的艺术境界。

参考文献

[1] 郭宇.高等院校音乐剧人才培养（本科）课程设置与实施研究[D].长沙：湖南师范大学，2014.

[2] 赵晓妮.舞蹈创作中的创新思维研究[J].中国校外教育，2015（1）：134-134.

[3] 王海英，肖灵.舞蹈训练与编创[M].北京：高等教育出版社，2002.

[4] 张永庆.双人舞编创课堂手记[M].北京：中国书籍出版社，2014.